난생 처음 한번 들어보는

클래식 수업

2 베토벤,
불멸의 환희

사회평론

난생 처음 한번 들어보는 클래식 수업 2
_ 베토벤, 불멸의 환희

2019년 3월 8일 초판 1쇄 펴냄
2024년 7월 31일 초판 13쇄 펴냄

지은이 　민은기

단행본 총괄 　윤동희
편집위원 　최연희
책임편집 　이희원
편집 　엄귀영 석현혜 윤다혜 오지영 안지선 조자양 박서영
마케팅 　안은지
제작 　나연희 주광근

그림 　강한
교정 　박수연
사보 　손세안
지도 　김지희
속기 　윤선영
인쇄 　영신사

펴낸이 　윤철호
펴낸곳 　㈜사회평론

등록번호 　10-876호(1993년 10월 6일)
전화 　02-326-1182(대표번호), 02-326-1543(편집)
주소 　서울시 마포구 월드컵북로6길 56 사평빌딩
이메일 　naneditor@sapyoung.com

ⓒ민은기, 2019

ISBN 　979-11-6273-026-3 03600

책값은 뒤표지에 있습니다.

난생 처음 한번 들어보는

클래식 수업

2 베토벤,
불멸의 환희

민은기 지음

베토벤,
왜 영웅일까요?

- 2권을 열며

여러분은 언제 클래식을 들으시나요? 만약 듣지 않는다면, 클래식을 듣고 싶어진 건 언제인가요? 저는 여러분들이 정말 궁금합니다. 이 책을 펼친 분들이 어떤 분들일지 말입니다.

강의에 들어가기에 앞서, 실은 이 강의가 저에게도 매우 새로운 도전이라는 말부터 해야 할 것 같습니다. 이제까지 제 강의를 듣는 사람들은 주로 음악을 전공한 대학생들이었으니까요. 난생처음 클래식을 접하는 분들에게 이야기를 하려니 긴장이 되지만 그래서 더 흥분되고 신이 나기도 합니다. 여러분의 마음도 저와 같았으면 좋겠습니다. 그럼 미지의 세계로 함께 여행을 떠나볼까요.

클래식은 쉬운 음악이 아닙니다. 길이도 꽤 길고 이해하기도 어렵죠. 내용 자체가 복잡한 건 아니지만 추상적이라서 어렵게 느껴집니다. 대중음악에 비해 쉽게 듣고 즐기기가 힘듭니다. 일종의 진입장벽이 있다고 할까요. 그래서 저는 예전에 소수의 사람들에게만 사랑을 받는 게 클래식의 숙명이라고 생각한 적도 있었습니다. 특히 클래식을 대중화하겠다고 흥미 위주로 편곡을 하거나, 음악의 핵심은 제쳐두고 주변적인 에피소드들만 얘기하는 사람들도 그다지 좋아하지 않았고요. 순수성을 지키려면 오히려 대중에게서 멀어져야 한다고 믿기도 했습니다.

돌이켜보면 그것은 저의 편견이었습니다. 클래식을 잘 이해하지 못하면서도 즐겨 듣는 분들이 아주 많다는 것을 알게 되었으니까요. 이분들은 무슨 내용인지 잘은 몰라도 듣다 보면 진한 감동을 받고 힘들 때 큰 위로가 된다고 이구동성으로 말합니다. 맞습니다. 클래식은 그 자체로 아름답고 좋은 음악입니다. 다만 더 풍성하게 즐기려면 약간의 학습이 필요하고 가이드도 필요합니다. 아는 만큼 들리기 때문입니다. 음악은 눈에 보이지 않는 소리이기 때문에 특히 더 그렇습니다.

클래식이 처음부터 길고 어려웠던 음악은 아닙니다. 클래식도 누구나 가볍게 즐길 수 있는 음악이었지요. 그런데 어느 순간 클래식이 확 달라졌습니다. 상당히 진지하고 복잡한 쪽으로 말이죠. 다름 아닌 이 책의 주인공인 베토벤 때문입니다.

베토벤은 음악이 오락처럼 소비되는 것을 참지 못했습니다. 음악이 편안한 여흥이 아니라 숭고한 예술이 되어야 한다고 생각했거든요. 음악가도 음악을 주문받아 제작하는 장인이 아니라 스스로 예술 작품을 창조하는 예술가로 존중받아야 한다고 믿었고요.

지금이야 당연하게 들릴지 몰라도 당시로서는 매우 혁명적인 생각이었습니다. 음악가가 궁정의 시종과 마찬가지로 취급받았던 때이니 말입니다. 물론 베토벤의 생각을 지지하는 사람이 없는 건 아니었지만, 대부분의 사람들은 그를 이해하지 못했습니다. 그래도 베토벤은 자신의 신념을 꺾지 않았죠. 그 과정에서 어쩔 수 없이 세상과 자주 불화했습니다.

불행은 늘 겹쳐 오는 걸까요? 그는 음악가로서 도저히 감당하기 어려

운 난관에 부딪치기도 했습니다. 남이 가보지 않은 길을 가야만 하는 예술가의 삶이 다 그렇겠지만, 그중에서도 베토벤만큼 고독했던 예술가가 또 있을까 싶습니다. 어려서는 아버지로부터 학대를 받았고 형제들과도 갈등이 끊이지 않았으며 나중에는 음악가에게 생명과 같은 청력마저 잃었으니 말입니다.

그런데도 베토벤은 결국 그 인생의 위기들을 불굴의 집념과 의지로 극복해내고 맙니다. 잠깐의 어려움에도 위축되고 도전은 엄두도 못 내는 평범한 우리들로서는 정말 닮고 싶은 위인의 모습이 아닐까요? 그래서 베토벤을 영웅이라고 부르는 거겠죠. 그가 위인전에 자주 등장하는 이유이기도 할 테고요.

베토벤은 늘 새로운 음악을 탐구한 선구자였습니다. 대표적으로 교향곡에 합창을 포함시킨다는 것은 당시로서는 파격적인 시도였습니다. 하지만 사람들이 그의 시도를 이해하든 하지 못하든 그는 자신만의 음악적 실험을 멈추지 않았습니다. 결국 그 실험으로 인해 클래식은 더욱 풍요로워질 수 있었지요.

극적인 베토벤의 삶만큼 그가 인생을 걸고 작곡했던 작품 역시 감동적입니다. 여러분도 그 놀라운 세계를 경험할 수 있었으면 좋겠습니다. 조금 낯선 길을 가야 할지도 모르지만 그래서 더욱 설레는 길이 될 겁니다. 이 삭막한 세상을 살아내야 하는 우리에게 깊은 위로와 뜨거운 감동을 줄 베토벤을 만나러 갑시다.

베토벤과의 만남이 삶의 환희로 이어지길 기대하며
민은기 드림

차례

클래식 수업을
더 생생하게 읽는 법

1. 음악을 들으면서 읽고 싶다면

방법 1. QR코드 스캔 :

특별히 중요한 곡의 경우 QR코드가 있습니다.
코드를 스캔하면 음악을 들으실 수 있는 페이지로 연결됩니다.

참고 **QR코드 스캔 방법 (아래 방법은 스마트폰 기종에 따라 달라질 수 있습니다)**

❶ 네이버, 다음 등 검색 포털 접속

❷ 네이버 검색창 옆의 '카메라' 아이콘 클릭
 다음 검색창 옆의 '마이크' 아이콘 클릭 ⋯→ 코드 검색

❸ 스마트폰 화면의 안내에 따라 QR코드 스캔

방법 2. 공식사이트 난처한+톡 www.nantalk.kr

공식사이트에서 QR코드로 들을 수 있는 음악뿐만 아니라
스피커 표시 🔊가 되어 있는 음악 모두를 들을 수 있습니다.

위치 메인화면 ⋯▸ 난처한 클래식 ⋯▸ 음악 감상

2. 직접 질문해보고 싶다면

공식사이트에서는 난처한 시리즈를 읽으면서 궁금했던 점을
저자에게 직접 질문할 수 있습니다.
좋은 질문은 책 내용에 반영할 예정입니다.

3. 더 풍부한 정보를 얻고 싶다면

클래식 음악에 대한 더 많은 이야기들이 궁금하시다면
공식사이트에 방문해주세요. 더 풍성하고 재미있는 클래식 이야기들을
만나보실 수 있습니다.

※ QR코드는 일본 및 여러 나라에서 DENSO WAVE INCORPORATED의 등록상표입니다.

I

위대한 음악은
사라지지 않는다

– 베토벤의 위상

찰나에서 영원으로

베토벤 이전까지 음악가는 기껏해야 기술자에 불과했다.

혁명의 물살을 탄 베토벤은 음악가를 숭고한 예술가의 반열에 올려놓았다.

시대의 흐름을 바꾸어놓은 것이다.

이게 베토벤이 오늘날까지도 우리에게 음악가의 원형인 이유다.

미래를 예측할 수는 없지만
만들 수는 있다.

– 데니스 가보르

01

베토벤이라는
이름

#음악 작품 #악보 제작

세상에서 가장 위대한 음악가는 누구일까요? 사람마다 답이 다를 겁니다. 어떤 음악을 좋아하는지, 또 음악에 얼마나 관심이 있는지에 따라 천차만별이겠지요. 그래도 음악가 중에 위인을 꼽으라면 대부분 이 사람을 꼽습니다. 바로 베토벤입니다.

확실히 다른 음악가보다 위인이라는 말이 어울리는 것 같긴 합니다. 뭔가 더 진지한 느낌이랄까요?

베토벤의 두 얼굴

보통 베토벤이라고 하면 휘날리는 백발에 꿰뚫을 듯 빛나는 강렬한 눈을 먼저 떠올립니다. 다음 그림을 보세요. 어디서 본 얼굴이지요?

네, 본 적 있어요. 금방이라도 말을 걸 것처럼 생생하네요. 비장해서 멋있기도 하고요.

하지만 이 그림은 미화된 모습이었을 가능성이 높습니다. 베토벤이 이미 명성을 얻었던 말년에 그려진 그림이기 때문이죠. 원래 베토벤이 이렇게 멋있게 생기지는 않았어요. 다른 그림을 볼까요?

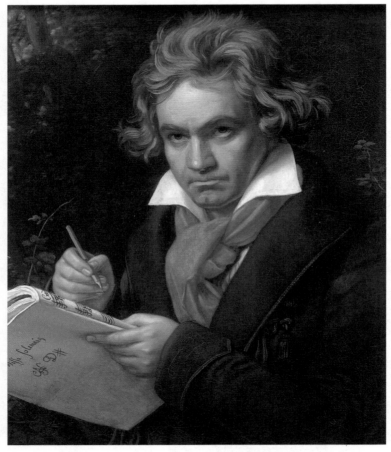

요제프 카를 슈틸러, 베토벤의 초상화, 1820년
보통 베토벤이라고 하면 백발이 휘날리고
눈빛은 꿰뚫을 것처럼 강렬한 이 얼굴을 떠올린다.
하지만 이 그림은 다소 미화된 모습이다.

위대한 음악은
사라지지 않는다

아래 두 그림 중 왼쪽은 베토벤이 30대 초반, 작곡가로 막 이름을 알리기 시작했던 시기의 모습입니다. 살짝 입꼬리를 올린 편한 표정이고, 옷도 유행에 맞춰 우아하게 입었습니다. 강렬한 눈빛, 꼭 다문 입술, 갈라진 턱은 이때도 그대로였네요.

그로부터 10년이 흐른 오른쪽을 보시면 지치고 피곤해 보이는 얼굴입니다. 헝클어진 머리, 살짝 늘어난 주름, 한층 내려가 있는 입꼬리까지…. 10년 사이에 고생을 많이 겪은 듯하죠.

오른쪽은 위인이라기보다는 동네 아저씨 같아요.

정말 독일에 가면 바로 마주칠 법한 평범한 얼굴입니다. 그래서 이 초상화를 처음 봤을 때 놀랐습니다. 은연중에 베토벤이 평범함과는 거리가 먼 인물이라고 생각하고 있었나 봐요.

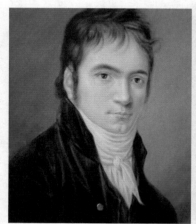 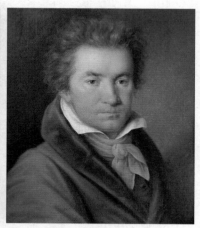

크리스티안 호르네만, 베토벤의 초상화,
1803년(왼쪽) 요제프 빌리브로르드 멜러,
베토벤의 초상화, 1815년(오른쪽)

왜 베토벤이 그렇게 특별하게 느껴지는 걸까요? 유명한 작품을 많이
만들어서일까요?

그건 아닐 겁니다. 베토벤이 유명한 작품을 많이 만들긴 했지만 유명
한 음악을 만든 작곡가는 그 밖에도 많으니까요. 따져보면 비슷한 조
건을 가진 음악가는 많습니다. 활동한 시기와 지역이 베토벤과 겹쳤
던 모차르트와 하이든도 훌륭한 음악가들이에요.

하이든, 모차르트, 베토벤의 생존 시기

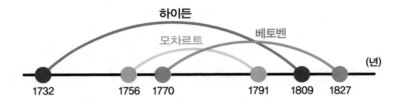

한 세대 앞서 활동했던 바흐와 헨델, 또 베토벤 이후에 등장한 쇼팽,
리스트, 브람스, 바그너 또한 놀라운 재능을 발휘했던 음악가들이고
요. 하지만 베토벤의 존재감은 다른 음악가들과 비교할 수 없을 정도
로 압도적입니다. 베토벤은 그들에게 없는 뭔가가 있었어요.

하긴 위인전의 목록을 보면 다른 음악가들은 없어도 베토벤은 꼭 있
더라고요.

위인전에 등장하기 딱 좋은 인물이죠. 역경을 극복하고 훌륭한 업적
을 이뤄낸 사람들을 위인이라고 하잖아요? 음악가에게 가장 중요한

감각, 청력을 잃어버렸는데도 그것을 극복하고 길이 남을 음악가가 되었다는 건 정말 대단한 일입니다. 드라마로 생각해도 그 이상이 상상되지 않을 정도로요.

모차르트가 짧은 시간 안에 여러 아름다운 곡을 써낸 것과 달리, 베토벤은 곡을 쓸 때마다 매번 엄청난 노력을 기울였어요. 그러니까 역경을 극복해낸 노력형 천재였던 거죠. 게다가 성격이 괴팍해서 흥미롭기도 하고요.

어둠의 베토벤

대체 베토벤이 어떤 성격이었기에 괴팍하다고 하시는 건가요?

영화 〈카핑 베토벤〉에서 베토벤은 음표 하나가 틀렸다며 출판업자를 때리고, 열정이 보이지 않는다며 전시장에 전시된 남의 작품을 부숩니다. 일반적으로 도저히 공감하기 어려운 성격이죠. 영화뿐 아니라 책과 음반, 그 밖의 다른 매체에서도 마치 약속이라도 한 듯 베토벤은 음침하게 묘사돼요.

저도 이제까지 베토벤 하면 좀 어두운 이미지로 상상했어요. 혹시 그게 왜곡된 건가요?

사실 왜곡이라고 할 수는 없습니다. 물론 천편일률적으로 어두운 성격만 부각한다는 문제는 있지만, 베토벤이 분명히 쉬운 사람은 아니

었거든요.

베토벤의 성격을 엿볼 수 있는 기록 중 하나가 이사 기록인데, 빈에 사는 43년 동안 무려 70번 이상 집을 옮겼다고 합니다. 그러니까 뭐가 조금만 거슬리면 집을 바꿨다는 말이죠. 얼마나 까다로운 성격이었는지 짐작이 되나요?

뭐, 음악가가 예민할 수도 있으니까요.

음악가의 예민함만으로는 설명할 수가 없어요. 왜냐하면 베토벤이 이렇게 이사를 많이 한 이유는 이웃에 피해를 끼쳐서기도 하거든요. 예를 들자면 음악을 한다며 시도 때도 없이 시끄럽게 소리치거나, 방을 너무 더럽게 쓰거나 그랬어요. 방 안에서 머리를 식힌다고 양동이 채 물을 들이부어서 그 물이 아래층까지 줄줄 흘러내렸다는 일화는 유명합니다.

아무리 위대한 음악가라도 절대 이웃으로 두고 싶지 않은 사람이네요.

그래도 그렇게 옮겨 다닌 덕에 빈에는 지금도 베토벤이 살던 집이라는 데가 여기저기에 많이 남아 있어요. 물론 하도 그런 건물이 여럿이라서인지 한 집을 제외하고 나머지는 대부분 특별하게 박물관처럼 보존하지 않은 채 그냥 일반 건물로 사용되고 있습니다.

사실 베토벤은 이웃을 배려하기는커녕 민폐를 많이 끼쳤던 사람이었습니다. 말년으로 접어들면서 더욱더 심하게 주변 사람들에게 피해를

췄는데 특히 습관적으로 의심을 했어요. 양복 재단사, 우편배달부 할 것 없이 다들 믿지 못했지만 아무래도 가까이에서 일하는 하녀들이 가장 큰 희생양이 되었죠. 베토벤은 하녀를 두고 성적으로 헤프다는 둥, 방 열쇠를 몰래 복사해놨을 거라는 둥 증거도 없이 억측을 하기 일쑤였어요.

요즘 연예인이었다면 사회적 논란이 될 텐데….

물론 지금처럼 음악가의 일거수일투족이 SNS로 알려지는 시대는 아니었습니다. 게다가 말년쯤 되면 베토벤의 위상이 높아졌기 때문에 어느 정도 괴팍한 행동들이 용인되기도 했고요.

베토벤이 살았던 집
베토벤은 1821년부터 1823년까지 빈 근교의
도시인 바덴에 있는 이 집에서 여름을 보내며 〈합창
교향곡〉의 상당 부분을 작곡했다. 현재 이 집은
베토벤박물관으로 사용되고 있다.

혹시 베토벤을 '악성'이라고 칭하는 걸 들어보셨나요? 악성, 즉 음악
의 성인이라는 뜻입니다. 베토벤은 살아 있을 때부터 지금까지 오랫
동안 음악사의 물줄기를 바꾼 사람으로 추앙받아왔어요. 다른 어떤
음악가들에 비해 연구도 제일 많이 되어 있고요.

음악가가 나아갈 길을 결정짓다

하지만 성격에 대한 이야기를 먼저 들어서인지 베토벤이 왜 그렇게

특별히 대단하다고 하는지 점점 더 모르겠어요.

"베토벤이 왜 특별해?"라는 질문을 받았을 때 시원하게 답할 수 있는 사람은 흔치 않습니다. 전문적으로 클래식을 공부한 사람조차 베토벤이 왜 그렇게 대단한 음악가인지 간단하게 설명하기 어려워요.
가장 분명한 건 베토벤이 이후 음악가들의 운명을 결정했다는 사실입니다. 왜냐하면 베토벤은 사람들에게 처음으로 '음악가란 이런 사람이야'라는 인식을 심어주었거든요. 사람들의 마음속에 여러 음악가 중 하나가 아니라, 음악가의 원형으로 자리 잡았던 거죠. 실제로 200년 전 음악가인 베토벤이 음악에 보인 태도는 다음 세대는 물론이고 오늘날의 음악가들에까지 이어지고 있습니다. 클래식만이 아니라 모든 음악에서 말이죠.

대중음악 가수도요?

물론 베토벤이 만든 음악과 우리가 듣는 대중음악은 다릅니다. 하지만 대중음악을 판단하는 기준은 베토벤에서 나왔다고 할 수 있어요. 베토벤은 자기만의 세계를 만들어내고, 그 세계가 무시당하는 걸 참지 못했어요. 베토벤의 모습이 이후 모든 음악가들의 모델이 되었습니다. 단적인 예로 지금 활동하는 대중음악 가수 중에서 음악성이 뛰어나다는 평가를 받는 가수를 꼽아 보세요. 대부분 자기만의 음악 스타일이 있는 가수를 떠올리지 않나요? 작사나 작곡도 직접 하고요.

하긴 자기 스타일이 없고 누군가 만들어준 노래를 부르기만 하는 가수는 왠지 음악성과 거리가 멀게 느껴지긴 해요.

맞아요. 하지만 오해하지 마세요. 훌륭한 음악가가 다 괴팍한 것도 아니고 괴팍해야만 훌륭한 음악가가 될 수 있는 것도 아닙니다. 예술가에 대한 평가는 품성이 아니라 작품으로 해야겠죠. 화가는 그림으로, 시인은 시로, 작곡가는 음악으로 말입니다.
베토벤 이전에는 음악도 '작품'이라는 개념이 제대로 형성되어 있지 않았다는 것이 문제였어요. 음악을 영원히 남는 예술이 아니라, 필요에 따라 듣고 사라지는 오락으로 생각했으니까요. 반면 베토벤은 음악에 대한 당대의 인식을 뛰어넘은 사람이었습니다.

오락에서 예술로

베토벤이 살던 시대만 해도 과거에 만든 음악을 찾아 듣는 건 귀족에게조차 드문 일이었습니다. 음악이라고 하면 특정 행사를 위한 일회용 음악이거나 그때그때 유행 따라 연주되는 춤곡, 만찬의 배경 음악 정도가 전부였어요. 작곡가는 음악이 들어가야 할 공간을 매끄럽게 채워내는 기술자로 여겨졌습니다. 연주자나 가수 역시 기껏해야 장인 정도로 대접받는 데 그쳤죠.

연주자는 몰라도 작곡가는 무에서 유를 창조해내는 전문가로 대접받았을 줄 알았는데….

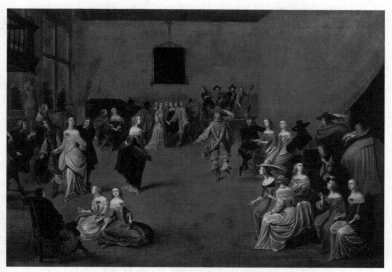

히에로니무스 얀센스, 무도회, 1650년대
화려한 옷을 입고 춤을 추는 사람들이 중앙에 있는
반면 현악기를 연주하는 음악가들은 넓은 방의 벽면
쪽으로 물러나 있다. 이 시기의 음악가는 행사의
배경을 채우는 기술자로 여겨졌을 뿐 지금처럼
예술가로 대우받지 않았다.

베토벤 이전의 작곡가는 쉽게 말하자면 오늘날 방송사 PD와 역할이
유사합니다. 바흐, 헨델, 하이든 모두 한때 궁정의 음악 감독이었고 업
무의 일환으로 수백 개의 곡을 만들었어요. 가끔 옛날 작곡가가 만들
어낸 곡의 개수에 놀라는 분이 있는데, 사실 곡 하나하나에 정성을
오래 쏟지 않았기에 그런 생산력을 발휘할 수 있었던 겁니다. 작곡가
스스로도 만들어내는 곡이 다 달라야 한다고 생각하지 않았죠. 그러
니 좋은 아이디어가 생각나면 거리낌 없이 여러 곡에서 사용하고는
했습니다.

지금이라면 게으르다거나 표절이라는 비난을 받겠네요.

물론 그런 시대에도 명곡들은 나왔고 지금까지 전해지고 있습니다. 어쨌든 작곡가 중에서 자기가 만든 곡이 죽은 후에도 오래도록 연주될 거라고 생각한 사람은 얼마 없었을 겁니다. 베토벤 이전의 대다수 음악은 만드는 사람에게나 듣는 사람에게나 그냥 흘러가는 거였어요. 박제해놓고 오랫동안 평가하거나 비교할 대상이 아니었습니다.

음악이 영원히 남을 거라고 믿다

하지만 특이하게도 베토벤은 음악이 마치 미술 작품이나 문학 작품처럼 시간이 흘러도 남을 거라고 믿었습니다. 그래서 자기 작품에 꼼꼼히 작품번호(opus)를 매기고 엄격히 관리했습니다.

곡을 만들고 만든 순서대로 작품번호를 붙였다는 뜻인가요?

모든 곡에 다 작품번호를 붙인 건 아닙니다. 습작이나 생계유지용으로 쓴 곡들에는 작품번호를 붙이지 않았으니까요. 제대로 마음먹고 작곡한 곡들에만 작품번호를 붙이고 정식으로 출판했습니다.
이렇게 베토벤이 붙인 작품번호는 꽤 정확해서 그대로 사용하고 있습니다. 예를 들어 〈운명 교향곡〉의 정식 이름은 〈교향곡 5번 c단조〉 Op. 67이에요. 베토벤이 다섯 번째로 만든 교향곡이라 '교향곡 5번'이고 그 뒤에 조와 작품번호를 덧붙이는 식이죠.

꼭 정식 이름으로 불러야 할까요? 〈운명 교향곡〉이라고 부르는 게 훨씬 편한 것 같아요.

'운명'은 일종의 별명이죠. 물론 정식 이름이 중요한 정보들을 담고 있어서 유용할 때가 많지만, 부르기 편하고 잘 기억할 수 있는 이름으로 불러도 돼요. 당연히 귀에 딱 꽂히는 이름이 있으면 작품을 친근하게 느낄 수 있을 겁니다. 미술에서도 그렇죠? 알아보기 힘든 추상화인데 제목까지 '무제'인 것보다는 '추억'이나 '가을'같이 대상을 지시하는 제목이 붙어 있는 편이 감상에 도움이 되죠.

기억해두셔야 할 건 베토벤 스스로는 작품에 제목을 붙인 적이 거의 없다는 사실입니다. 자기가 만든 음악이 구체적인 뭔가를 묘사하는 음악으로 들리길 원치 않았기 때문이지요. 반면 출판업자들은 제목이 있는 편이 사람들의 흥미를 끌 수 있고 악보 판매에 도움이 되니까 제목을 붙이고 싶어 했습니다. 〈운명 교향곡〉뿐만 아니라 〈월광 소나타〉, 〈열정 소나타〉 같은 제목들이 모두 그렇게 붙여졌어요.

베토벤이 방금 만든 악보를 살 수 있는 시대라니…. 신기해요.

참고로 베토벤은 작품을 악보에 옮겨 적는 순간까지도 작곡을 멈추지 않았습니다. 수정에 수정을 거듭한 베토벤의 자필 악보는 지저분하기로 유명합니다. 다음 페이지 악보를 보세요. 곡이 대체 어디서부터 시작하는지 한눈에 찾기 어려울 정도잖아요? 사실상 이 악보는 작곡가 선에서는 완성본인데 말입니다.

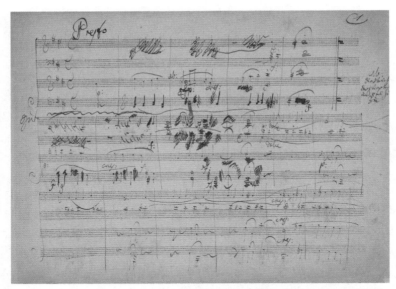

**베토벤 〈피아노 트리오 D장조〉 Op. 70-1 3악장의
육필 원고 첫 페이지**
필사가들에게 베토벤의 악보가 악명이 높았던 이유를
이해할 수 있다.

이걸 연주자들이 이해할 수 있었을까요?

연주자들이 사용한 악보는 아니에요. 그들은 깨끗하게 인쇄된 악보를
보고 연주했겠지요. 다만 이 악보를 베껴야 했던 필사가는 참 힘들었
을 겁니다.

참고로 인쇄된 악보라고 해서 요즘과 같은 방식으로 편하게 인쇄했다
고 생각하면 안 됩니다. 18세기 초의 인쇄 공정은 대부분 수작업이었
어요. 위와 같은 작곡가의 자필 악보를 전문 필사가가 깔끔하게 베껴
서 출판사에 넘겨주면 그걸 금속판에 새겨서 종이에 일일이 찍어내
는 방식으로 인쇄했습니다. 찍으면 찍는 대로 금속판이 금세 닳았기

때문에 한 번에 겨우 100부 정도 찍을 수 있었고요.

이렇게 손이 많이 가는 작업이었던 만큼 작곡가들은 필사가에게 악보를 넘긴 후에는 수정할 엄두를 못 냈습니다. 애초에 처음부터 잘못 적지 않으려고 노력했어요. 그런데 베토벤은 막무가내로 끝까지 수정했죠. 심지어 필사까지 거친 악보를 다시 가져다가 고친 적도 있었어요. 그것도 음표 몇 개 정도가 아니라, 아예 처음부터 스케치를 새로 하거나 한 곡을 통째로 바꾸기도 했답니다. 베토벤의 악보는 고치거나 더한 부분이 원본과 마구 뒤섞여 필사가들에게 해독이 어렵기로 악명 높았습니다.

18세기에 악보를 인쇄하는 과정

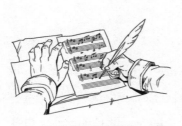

① 작곡가가 악보를 그림

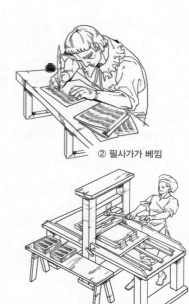

② 필사가가 베낌

③ 금속판에 악보를 새김

④ 프레스기로 찍어냄

베토벤과 일하는 사람은 참 힘들었겠어요. 악보를 넘기기 전에 꼼꼼히 검토했으면 좋았을 텐데….

베토벤도 검토를 안 했던 건 아닙니다. 단지 악보를 넘겼는데 더 괜찮은 생각이 나면 그걸 적용하지 않고는 못 배겼던 겁니다. 좋게 말하면 완벽을 추구했다고 할 수 있겠지요?
이렇게 베토벤이 악보 출판에 정성을 쏟은 이유는 죽은 후에도 자기 작품이 계속 연주될 거라고 여겼기 때문입니다. 그때는 모든 사람이 당대에 만들어진 음악만 듣고 살던 시절이었으니 허황된 생각이었죠. 하지만 우리 모두 알다시피 그 허황된 생각은 현실이 되었습니다.

예술가 이미지를 만들어내다

베토벤은 '음악가는 이래야 한다'는 이미지를 처음으로 대중에게 각인시킨 사람이었습니다. 또한 음악을 영원히 남을 작품으로 완성하고자 했던 사람이었죠. 베토벤 이후에 사람들이 계속해서 베토벤처럼 음악을 대하자 음악에서도 작품이라는 개념이 점차 자리 잡게 되었습니다. 즉 베토벤은 처음으로 문학이나 미술에 종사하는 사람들처럼 음악을 하는 사람도 예술가라고 인정받게 만든 중요한 걸음을 내디뎠던 거지요.

다른 예술을 하는 사람, 그러니까 문학이나 미술을 하는 사람들은 이미 예술가로 인정받고 있었나요?

지금만큼은 아니지만, 스스로 예술가라는 의식을 했던 건 분명합니다. 레오나르도 다 빈치만 해도 베토벤보다 약 3백 년 전에 태어난 사람인데 '모나 리자'를 소중히 가지고 다니며 여러 번 수정했다는 이야기가 전해지잖아요? 아무래도 미술은 음악과 달리 그림이든 조각이든 결과물이 물질로 남으니까 작품이라는 생각을 더 일찍 할 수 있었던 것 같습니다.

음악은 연주되고 나면 사라지니 다른 예술과는 사정이 달랐겠네요.

두 명의 천재가 활동했던 도시

앞서 베토벤과 모차르트 두 사람을 비교했는데, 이 두 음악가를 비교한 이유는 거의 동시대에 같은 지역에서 살았던 음악가이기 때문입니다. 모차르트는 1756년에, 베토벤은 1770년에 태어나 둘 다 성장한 후에는 빈에 정착해서 전성기를 보냈죠. 두 사람 모두 당시 사람들에게 최고의 음악가로 인정받았고요.

하지만 베토벤이 모차르트보다 경제적으로나 사회적으로나 훨씬 안정된 삶을 살았습니다. 빈에 정착한 후에 대체로 괜찮은 경제 수준을 유지했던 베토벤과 달리 모차르트는 늘 경제적으로 쪼들렸어요. 그래서 언제나 청중의 입맛에 맞는 곡을 숨 가쁘게 만들어내야 하는 처지였습니다.

모차르트가 운이 없었나 봐요.

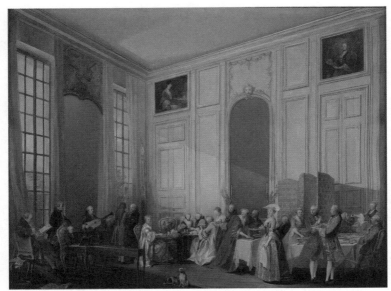

미셸 바르텔레미 올리비에, 성에서의 오후 티타임
왼쪽에 하프시코드를 연주하고 있는 어린 모차르트의 모습이 보인다. 당시 연회는 음악 감상보다는
오락이 목적이었다.

외젠 라미, 음악 학교의 청강생들 또는 베토벤 〈교향곡 7번〉 초연을 듣는 청중
모차르트의 청중들과 달리 베토벤의 청중들은 진지하게 음악에 몰입하는 태도를 보여준다.

위대한 음악은
사라지지 않는다

그런 것도 있고, 모차르트가 베토벤보다 사치스럽기도 했죠. 하지만 둘의 처지가 달랐던 본질적인 이유는 빈의 청중이 음악을 대하는 태도가 급격히 변했기 때문입니다. 왼쪽 페이지의 두 그림을 보세요. 분위기의 변화가 명백하게 느껴집니다.

첫 번째 그림은 어린 모차르트가 베르사유 궁전에서 하프시코드를 연주하는 모습을 담았습니다. 전형적인 귀족들의 연회 모습이죠. 그런데 연회에 참가한 귀족들의 가장 중요한 목적은 음악 감상이 아닌 것 같습니다. 대부분의 사람이 먹고 마시며 자유롭게 대화를 즐기고 있어요. 하지만 두 번째 그림을 보세요. 베토벤의 음악을 감상하는 청중을 묘사했는데 첫 번째 그림의 귀족들처럼 먹고 마시기는커녕 눈까지 감고 음악에 몰입하고 있습니다.

베토벤은 모차르트보다 겨우 10년 늦게 빈에 데뷔했지만, 베토벤에겐 모차르트와는 달리 음악 자체에 집중해줄 청중이 있었습니다. 10년 사이 빈의 음악계에는 그런 변화가 일어났던 거예요. 지금은 유행이 확확 바뀌어서 10년이면 긴 세월이지만, 세상 돌아가는 속도가 훨씬 느렸던 옛날에는 아주 급격한 변화였습니다.

왜 갑자기 사람들이 음악에 대한 태도를 바꾼 건가요?

음악에 대한 태도만 바뀐 것이 아닙니다. 이때는 기존의 모든 정치, 경제, 사회의 질서가 새로운 것으로 대체되기 시작했어요. 그야말로 구시대가 가고 새로운 시대가 열리고 있었습니다. 1789년에 일어난 프랑스혁명 때문이죠.

프랑스혁명 하나로 새로운 시대가 열릴 수 있나요?

프랑스혁명은 흔히 빈곤에 시달리던 파리 시민들이 루이 16세 부부의 무능과 사치에 분노해서 일어났다고 말합니다. 그래서 성난 시민들은 왕권의 상징인 바스티유 성채를 습격해 그곳에 보관하고 있던 총과 병기를 탈취했고요. 하지만 이런 엄청난 사건을 일으킬 수 있었던 힘은 이미 사람들 마음속에 자리 잡았던 평등, 인권, 사회 개혁에 대한 새로운 신념에서 나왔습니다. 모든 인간은 평등하며 모든 억압으로부터 해방되어서 자유를 누려야 한다는 생각 말이죠.
이 혁신 사상의 뿌리는 바로 몽테스키외, 볼테르, 루소 등이 주장한 계몽주의입니다. 비록 모두 혁명이 일어나기 전에 세상을 떠나긴 했지만, 이들이 주장했던 자유, 평등, 박애와 같은 가치가 혁명의 이념이 되었습니다.

그것이 멀리 빈에 있는 사람들에게까지 영향을 주었단 말인가요?

맞아요. 프랑스에서 시작된 개혁의 바람은 유럽 전역으로 아주 빠르게 퍼져 나갔습니다. 당연히 주변 국가의 왕과 귀족들은 자기 체제도 붕괴할지 모른다고 걱정할 수밖에 없는 상황이었죠. 그래서 오스트리아와 프로이센이 연합군을 형성해서 프랑스를 공격했지만 혁명군을 막지 못했습니다. 결국 프랑스에서는 왕과 왕비가 처형을 당하고 공화정이 선포되었습니다.
1770년에 태어난 베토벤은 이 엄청난 변화의 소용돌이를 모두 직접

위대한 음악은
사라지지 않는다

겪었던 세대입니다. 불과 십여 년 먼저 태어났어도 1791년에 사망한 모차르트는 이 큰 시대적 변화의 흐름을 충분히 체감하지 못했을 테지만요.

혁명의 선두에 선 음악가

베토벤의 진지한 음악은 혁명의 시대에 새로운 음악을 갈구한 사람들의 욕구와 잘 맞아떨어졌습니다. 일단 구시대 귀족들이 좋아하던 가볍고 유쾌한 음악과 완전히 다른 느낌이었거든요. 베토벤의 음악을 들어보았다면 알겠지만, 그저 즐기기보다는 집중해서 분석하는 게 어울리는 음악입니다. 한 번 들어서는 이해하기 어려울 정도로 복잡하고요.

그런 음악을 만들어내는 사람에 대한 시선도 자연히 바뀌게 되었겠지요? 이제 음악을 즐기는 사람들은 음악가를 더 이상 음악을 잘 만드는, 그저 재주 많은 기술자로만 여길 수 없었습니다. 베토벤에 와서는 음악가가 심오한 문제를 던지는 예술가로 추앙받기에 이르렀죠.

베토벤이 그 시대 사람들이 딱 좋아할 만한 스타일로 음악을 만든 건 아닐까요?

결과만 놓고 보자면 그렇죠. 하지만 베토벤의 고집스러운 성격상 인기를 끌려는 계산을 미리 했을 것 같지는 않습니다. 베토벤이 추구했던 음악이 혁명기의 시대 정신과 맞았던 거죠. 베토벤은 고집스럽게

자기 길을 갔던 것인데 말이에요.

확실히 음악을 대하는 태도는 성실했던 것 같아요.

성실했던 정도가 아니라 말 그대로 음악에 목숨을 걸었어요. 그 정도였기에 사람들의 생각 자체를 바꾸어놓을 수 있었을 겁니다.

어떤 분야에서든 마찬가지일 거예요. 주어진 환경에서 일을 잘 해내는 것도 훌륭하지만 환경 자체를 바꾸는 것은 정말 대단한 일입니다. 그것도 혼자서 해냈다면 더욱 그렇고요. 모차르트가 음악에 사람들의 취향을 아름답게 반영해냈다면 베토벤은 사람들의 취향을 자신만의 스타일로 이끌었습니다. 베토벤에게 위인이라는 말이 어울리는 건 바로 그 때문이겠죠.

다음 강의에서는 베토벤의 작품 중 가장 잘 알려진 〈운명 교향곡〉을 살펴보겠습니다. 교향곡을 통해 베토벤의 음악 세계가 얼마나 치밀한지를 느껴본다면 빈의 사람들처럼 베토벤에게 열광할 준비를 마쳤다고 볼 수 있겠지요.

베토벤이 위대한 이유는 오락이었던 음악을 예술 작품으로 만들었기 때문이다.
베토벤은 자기가 만든 음악이 훗날 계속 연주되리라고 믿고 작품에서 완벽을
추구했다. 베토벤의 음악은 지금까지도 사람들이 음악을 판단하는 기준에 영
향을 미치고 있다.

베토벤의 이미지와 성격	베토벤은 영화, 책, 음반 등에서 대체로 어둡게 묘사됨.
	<kbd>참고</kbd> 베토벤의 괴팍한 성격을 보여주는 예
	❶ 이웃과 마찰을 일으켜 이사를 자주 다님.
	❷ 하녀, 양복 재단사, 우편배달부 등 주변 사람들을 의심함.

**오락에서
예술로**

오락이었던 음악 베토벤 이전까지 음악은 행사, 춤, 만찬 등의
배경을 채우는 용도로 쓰였고, 연주되고 나면 사라짐.
⋯▸ 작곡가들이 단순한 업무 차원에서 수많은 곡을 만들었기 때문에
기술자로 여겨짐.

베토벤의 완벽 추구 당시로서는 특이하게도 자기의 음악이 연주된
후에도 사라지지 않고 계속 남을 거라 생각함.
❶ 악보로 출판되는 자기의 음악에 일일이 작품번호를 매김.
❷ 음악을 완성하고 나서도 악보를 여러 차례 고침.

시대 변화 베토벤 데뷔 즈음 프랑스혁명이 일어나 평등사상과
계몽주의가 퍼짐.
⋯▸ 베토벤의 진지한 음악이 시대의 분위기와 잘 맞아떨어지면서,
음악가가 기술자가 아니라 심오한 문제를 던지는 예술가로
인식되기 시작함.

규칙의 테두리를 넘나들며 만든 드라마

평범한 작곡가들이 익숙한 규칙 안에서 머물렀을 때
베토벤은 그 경계를 자유로이 넘나들며 음악을 만들어냈다.
듣는 이를 잔뜩 움츠리게도 하고,
벅찬 감동의 문으로 안내하기도 하는 베토벤의 음악은
정교하게 짜인 한 편의 드라마를 보는 것만 같다.

뛰어난 작품은
복종과 자유가 결합될 때 탄생합니다.

– 나디아 불랑제, 브뤼노 몽생종과의 대화에서

02

절정에서 만든
운명 교향곡

#질서와 파격 #운명의 동기 #악장 #주제
#〈운명 교향곡〉

베토벤 하면 무슨 곡이 떠오르나요? 아마 많은 분들이 〈운명 교향곡〉을 떠올리실 겁니다. 물론 다른 유명한 곡도 많습니다만 그래도 〈운명 교향곡〉의 명성을 따라가기에는 무리가 있죠. '따다다단-'을 클래식에서 가장 유명한 네 음이라고 해요. 사실 '따다다단-'이라는 글자만으로 제목을 알아챌 만한 곡이 또 있을까 싶기도 합니다.

맞아요. 하지만 '따다다단-' 두 번 나오고 난 다음엔 잘 모르겠어요.

우리나라 사람 대부분이 그렇습니다. 이름은 지겹게 들어봤어도 정작 베토벤이 만든 교향곡 하나를 끝까지 들어본 사람은 많지 않아요. 교향곡이라는 장르 자체가 듣기 쉽지 않은 데다가, 특히 베토벤의 곡은 더욱 부담스러울 수 있기 때문에 당연한 일입니다. 〈운명 교향곡〉도 어렵기는 마찬가지고요.

베토벤의 대표 교향곡 '운명'

〈운명 교향곡〉의 시작은 네 개의 음으로 간단해요. 하지만 곧 아주 복잡해지죠. 게다가 교향곡이라 감상의 실마리가 되는 가사조차 없습니다. 연주 시간도 꽤 길고요. 3분 내외의 짧은 노래에 익숙한 현대인에게 버겁지 않은 게 더 이상합니다.

〈운명 교향곡〉이 얼마나 긴데요?

아래 표의 5번이 바로 〈운명 교향곡〉입니다. 지휘자와 오케스트라에 따라 다르지만 약 35분 정도예요. 베토벤이 작곡한 교향곡들은 모두 엇비슷하게 긴 연주 시간을 자랑하지만 특히 〈교향곡 3번〉과 〈교향곡 9번〉의 연주 시간은 약 50분과 70분에 달하기도 한답니다.

클라우디오 아바도의 〈베토벤 전집〉에 수록된 교향곡의 연주 시간 비교

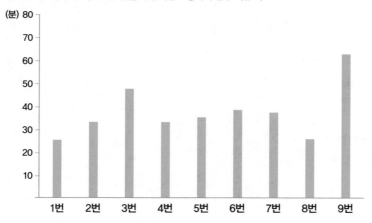

위대한 음악은
사라지지 않는다

30분도 길다고 생각했는데 한 시간이 넘어간다고요…?

걱정하지 마세요. 처음부터 꼭 전체를 다 들어야 한다는 압박을 느낄 필요는 없습니다. 처음에는 3분, 그 다음엔 5분, 10분, 그렇게 집중하는 시간을 점점 늘려 간다는 마음으로 들어도 괜찮습니다.

음악이 되는 소리

베토벤의 교향곡은 당대에 유행하던 음악과는 달랐습니다. 당연히 낯설게 느끼는 사람들도 많았어요. 나이가 들면서 "요즘 음악은 음악도 아니야"라고 불평하는 것과 비슷한 거겠지요. 과거 자신에게 익숙했던 무언가가 사라진다면 어색할 거예요. 하지만 음악은 단순한 소리가 아니에요. 시간이 지나면 새롭게 변하는 것은 자연스러운 일이죠.

소리가 음악이 되려면 다른 뭔가가 필요한가요?

소리가 음악으로 들리려면 여러 가지 조건들이 필요합니다. 일단 의식하건 의식하지 못하건 듣는 사람이 소리에서 규칙성을 느껴야 해요. 규칙이 소리에 더해져야 음악이 된다는 겁니다.

그럼 사람마다 음악이라고 생각하는 게 달라질 텐데요.

맞아요. 음악을 만드는 규칙은 시대와 지역, 문화권에 따라 다르고,

심지어는 사람마다 조금씩 다릅니다. 가까운 예를 들어볼까요? 1980년대까지만 해도 사람들은 멜로디가 주도하는 음악에 익숙했습니다. 그런데 몇몇 흑인들이 랩을 하기 시작한 거죠. 그때 랩 음악을 듣고 많은 사람들이 이건 음악이 아니라고 했어요. 하지만 잘 아시다시피 지금 랩은 대중음악을 이끄는 한 축입니다. 시대가 지나며 사람들이 랩 음악의 규칙에 익숙해진 거예요.

하긴, 지금도 누군가에게 음악인 게 다른 누군가에게는 소음이기도 하죠.

맞아요. 베토벤이 위대한 이유는 무엇보다도 자기가 하는 음악이 소음으로 들릴 위험을 무릅쓰면서 새로운 길을 개척했기 때문입니다. 베토벤은 음악의 근본인 규칙을 의식했을 뿐 아니라 그 규칙을 적극적으로 응용하고 확장해나갔습니다. 아예 규칙을 새로 썼다고 할 수 있어요. 평범한 작곡가들이 익숙한 테두리 안에서 곡을 만들어나갈 때 테두리를 넘나들며 드라마를 만들어냈습니다.

알 듯 말 듯 해요. 음악의 규칙이란 게 구체적으로 뭔가요?

질서와 파격

규칙이란 결국 어떤 질서가 있다는 뜻입니다. 질서를 만드는 방법 중에서 가장 간단한 방법은 반복이에요. 물론 계속 반복하기만 할 수는

위대한 음악은
사라지지 않는다

없죠. 예를 들어 완전히 똑같은 소리가 계속된다고 상상해보세요. 시계 초침같이 말이죠. 좀 지루하지 않나요? 즉 실제 음악에서는 같은 소리라도 높이, 길이, 음색 등을 바꿔가며 반복할 가능성이 높습니다. 소리 자체만이 아니라 소리의 관계를 반복할 수도 있고요.

소리의 반복과 변형

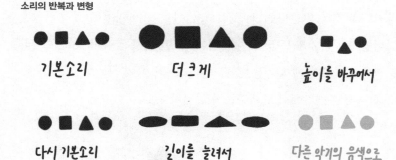

소리의 관계를 반복한다고요?

다른 소리가 일정한 관계로 계속 번갈아 나오면 우리 뇌는 본능적으로 그 관계를 파악하려고 합니다. 같은 길이로 큰 소리와 작은 소리를 계속 번갈아 듣는다고 상상해보세요. 어느 순간 두 소리가 팽팽히 맞서고 있는 것처럼 느껴집니다. 그러다가 작은 소리가 없어지고 큰 소리만 들리면, 왠지 큰 소리가 작은 소리를 물리친 것 같은 느낌이 들기도 할 거예요. 소리만으로 초보적인 드라마를 만들어낼 수 있는 겁니다.

그럼 아예 질서가 없는 소리들은 어떻게 들리나요?

굉장히 혼란스럽겠죠. 음악이라기보다 말 그대로 소음으로 들릴 테니까요. 물론 음악에서 항상 질서가 유지되는 건 아닙니다. 평온하게 질서가 유지되던 와중에 예상치 못한 뭔가가 튀어나올 때가 있습니다. 지금까지 쌓아온 질서를 깨는 파격의 순간이죠. 파격이 나오면 갑자기 이목을 끌게 되고 이야기에 긴장감이 생깁니다.

하지만 파격을 만든다는 건 생각만큼 쉬운 일이 아닙니다. 부적절한 타이밍에 지나치게 뜬금없는 게 튀어나오면 미처 놀라지 못하고 어리둥절한 느낌만 받게 되거든요. 파격은 질서와 아예 상관이 없는 게 아니라, 질서의 맥락에서 발생하는 현상입니다.

두 가지 소리가 반복되다가
예상치 못한 시점에 아예 다른 소리가 등장해 혼란이 생긴다.

이외에도 질서와 파격을 만드는 방법은 다양합니다. 그래도 핵심은 결국 반복이에요. 반복되는 부분을 찾는 건 음악을 감상하는 지름길 중 하나입니다. 그 부분만 찾으면 질서가 어떤 모습을 하고 있는지, 어디에서 무너지는지 알 수 있으니까요.

결국 반복을 통해 질서를 만들고 그걸 깨뜨리며 파격을 만든다는 이야기군요.

운명이 문을 노크하다

다시 〈운명 교향곡〉으로 돌아가 보죠. 예상했겠지만 〈운명 교향곡〉에서 가장 중요하게 반복되는 부분이 있습니다. 바로 **'따다다단-'**입니다.

처음에만 나오는 게 아닌가요?

아니에요. 곡 전체에서 '따다다단-'이 반복해서 나옵니다. 이 네 개의 음이 교향곡 전체를 엮어나가는데, 이처럼 곡을 구성하는 가장 작은 단위를 동기라고 해요. 아래 그림은 〈운명 교향곡〉의 동기, '따다다단-'을 시각적으로 표현한 그림입니다.

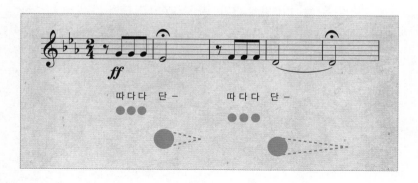

따, 다, 다는 같은데 단-만 좀 무거워 보여요.

네, 그 점이 중요합니다. 이 동기는 단순해 보이지만 꽤 강력해요. 그림에서 드러나듯 다와 단-이 크게 차이 나기 때문이죠. 보통 같은 높이의 짧은 음 세 개가 연달아 나오면 무의식적으로 뒤에 똑같은 음이

나올 거라고 기대하게 됩니다. 하지만 '따다다단-'에서는 세 개의 짧은 음 다음에 대조되는 낮고 긴 음이 나와요. 그래서 마치 차가 급제동할 때 몸이 앞으로 쏠리는 것과 같은 느낌을 줍니다. 이 동기로 인해 〈운명 교향곡〉 전체에 추진력과 긴박감이 생겨나요.

겨우 네 개의 음이 그런 큰 역할을 한다는 게 이해가 잘 안 가요. 이 동기만 사용하면 누구나 〈운명 교향곡〉을 만들 수 있는 건가요?

당연히 단지 동기만으로 교향곡을 만들 수는 없습니다. 실제로 '따다다단-'처럼 두세 개의 짧은 음 다음에 긴 음이 나오는 형태의 동기를 썼던 작곡가는 베토벤만이 아닙니다. 이전이나 이후의 다른 작곡가들도 긴장감을 높이기 위해 그런 형태의 동기를 즐겨 사용했어요. 하지만 그중에 〈운명 교향곡〉만큼 훌륭하게 이 독특한 동기를 소화해낸 작품은 없는 것 같습니다. 그래서 지금 베토벤이 이 동기를 만든 사람처럼 여겨지고요.

베토벤은 왜 이런 동기를 썼을까요? 뭔가 마음을 끄는 구석이 있었던 걸까요?

글쎄요, 하지만 짐작해볼 만한 일화는 있습니다. 이 '따다다단-'이라는 네 음이 '운명의 동기'라고 불리게 된 이유이기도 하죠. 베토벤의 비서이자 제자였던 안톤 신들러는 그 이유를 이렇게 설명합니다.
신들러에 따르면 어느 날 베토벤에게 '따다다단-'이 어떤 의미인지 물

어봤더니 베토벤이 "운명이 문을 노크하는 소리"라고 답했답니다. 이 이야기가 퍼지면서 '따다다 단-'은 '운명의 동기'라는 이름을 얻었고 이 곡도 〈교향곡 5번〉 대신 〈운명 교향곡〉이라는 별명으로 더 많이 불리게 되었습니다.

안톤 신들러
신들러는 베토벤을 열렬히 추종했던 제자이자 비서로, 베토벤에 대한 여러 기록을 남겼지만 신빙성은 떨어지는 것으로 평가된다.

'운명이 문을 노크하는 소리'라니, 멋지고 의미심장한 말이네요.

하지만 정말 베토벤이 그렇게 말했는지는 확실하지 않습니다. 신들러의 증언은 거짓이라고 밝혀진 게 많아서 신빙성이 떨어지거든요. 물론 절묘하긴 합니다. 운명은 예고 없이 어느 순간 우리에게 다가와 있잖아요? '운명의 동기'가 주는 긴박감도 마찬가지입니다.

맞설 수 있어도 피할 수는 없는

교향곡은 대부분 〈운명 교향곡〉처럼 길이가 깁니다. 더 들어가 보면 한 교향곡 안에 네 개의 작은 곡이 들어가 있죠. 이 한 곡 안에 들어 있는 작은 곡들을 '악장'이라고 부릅니다. 책 한 권이 여러 장(章)으로 구성되어 있듯 교향곡도 여러 악장으로 구성돼요. 〈운명 교향곡〉 역시 총 네 악장으로 이뤄집니다. 먼저 **'운명의 동기'가 여는 1악장**을 들으면서 다음 페이지의 악보를 살펴볼까요?

2

이게 그 유명한 '따다다단-' 부분의 악보군요.

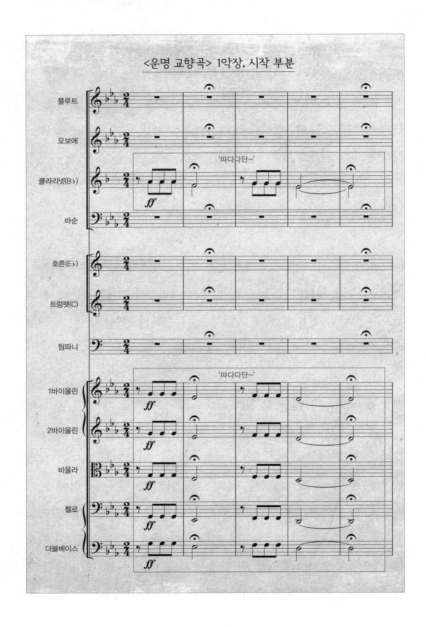

<운명 교향곡> 1악장, 시작 부분

위대한 음악은
사라지지 않는다

맞습니다. 악보에 줄이 상당히 많죠? 교향곡은 오케스트라가 연주하는 곡이고 따라서 현악기, 목관악기, 금관악기, 타악기 등이 다양하게 나오기 때문이지요.

그런데 다시 악보를 들여다보세요. 〈운명 교향곡〉 1악장의 시작 부분에서 현악기들과 클라리넷은 '따다다단-' 두 번으로 시작을 알리는데 다른 악기들은 아무것도 하고 있지 않습니다. 왜 그럴까요? 베토벤이 다른 악기들을 차별했던 걸까요?

그건 아니겠죠. 이유가 있었을 것 같습니다.

맞아요. 의도된 겁니다. 이렇게 앞에서 침묵했던 악기들이 나중에 하나씩 다 전면으로 나와요. 그러면서 오케스트라 전체가 단단히 하나로 뭉치게 됩니다.

오케스트라 전체가 하나로 뭉친다는 게 어떤 뜻인가요?

그 점을 설명하기 위해 일단 〈운명 교향곡〉을 조금 더 들어보죠.

운명의 동기를 주고받는 현악기

처음에 울린 두 번의 '따다다단-'까지는 이제 잘 들리실 거예요. 이 부분이 끝나면 그 다음에는 **현악기들이 운명의 동기를 긴박하게 주고받습니다.** 먼저 2바이올린이 연주하고 비올라와 1바이올린이 차례

대로 연주하기 시작합니다. 구별이 잘 안 될 수도 있어요. 전문가가 아닌 한, 악보로 확인해야 주고받는다는 점을 알 수 있거든요. 신경 쓰지 않고 들으면 아래처럼 하나의 악기가 연주하는 선율로 들리지요.

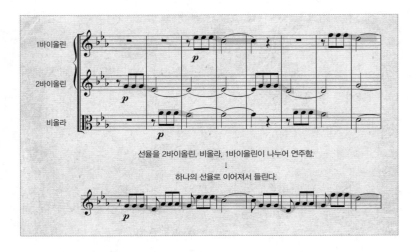

선율을 2바이올린, 비올라, 1바이올린이 나누어 연주함.
↓
하나의 선율로 이어져서 들린다.

이렇게 현악기가 연주를 이어가는 동안 다른 악기들은 거의 아무것도 안 합니다. 바순만 첼로와 함께 낮은 음을 길게 끌어줄 뿐이죠.

그런데 결국 나중에 가면 오케스트라의 모든 악기들이 **한꺼번에 운명의 동기를 힘차게 연주합니다.** 마치 그동안 쌓아온 압력을 폭발시키는 것 같아요. 그래서 '뭉친다'라고 했던 겁니다. 처음에는 일부 악기만이 연주하다가 점점 모든 악기가 같은 주제를 연주하니까요.

주제는 소설의 주제 같은 건가요?

그 설명을 해야겠네요. 음악에서 말하는 주제도 문학에서의 주제와 거의 같은 기능을 합니다. 작곡가가 제일 하고 싶은 이야기니까요. 곡

을 구성할 때도 주제가 가장 핵심적인 부분이고, 듣는 사람도 그 주제를 어떻게 다루느냐를 중심으로 곡을 해석하지요. 보통 주제는 동기보다는 깁니다. 동기가 음악을 구성하는 가장 작은 단위라 했었죠? 이 동기가 결합해서 악구 또는 프레이즈(phrase)라 불리는 단위가 되고, 악구가 연결되어 악절이라는 더 큰 단위가 만들어져요. 주제는 대개 악구 정도의 길이입니다.

악절 〉악구 〉동기

보통 교향곡 1악장에는 다른 느낌의 주제 두 개가 나오는데,〈운명 교향곡〉1악장에서도 마찬가지입니다. 한번 들어보세요. 운명의 동기가 전면에 드러나서 긴박했던 처음과 다르게 **2주제**는 평화롭습니다.

바순

물론 그 평화로운 와중에도 운명의 동기는 결코 멈추지 않습니다. 바이올린이 전면에서 선율을 부드럽게 주도하지만 첼로와 더블베이스는 배경에서 음산하게 운명의 동기를 반복합니다. 그래서 평온한 가운데서도 왠지 불안감이 생기지요. 사람의 운명은 그리 쉽게 벗어날 수 없다는 점을 알려주듯 말입니다.

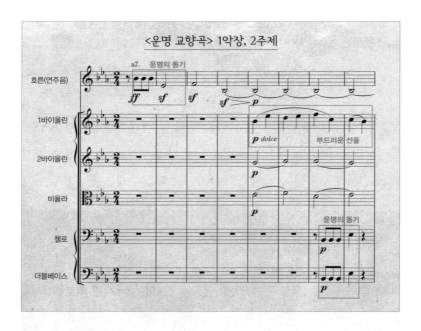

모든 사건에는 동기가 있다

주제가 꽃이라면 동기는 씨앗입니다. 씨앗을 심어야 꽃이 피고 나무가 자라나듯 모든 사건은 동기가 있어야 하죠. 잘 짜인 곡에서는 동기가 모든 사건을 일으키고 결말을 정합니다. 〈운명 교향곡〉이라는 큰 사건에서도 작디작은 운명의 동기가 반복해 등장하면서 사건을 흥미진진

하게 끌고나갑니다.

실제로 방금 2주제에서 들은 것처럼 운명의 동기는 〈운명 교향곡〉 전체에서 등장합니다. 이렇게 동기가 악장들에서 반복되어 악장이 통일성 있게 연결되는 점도 베토벤 교향곡의 특징이에요. 이전의 작곡가들은 다른 곡 네 개를 하나로 묶기만 했을 뿐, 베토벤처럼 악장 사이의 통일성을 염두에 두지는 않았거든요.

비슷한 동기가 자주 나오면 지루하지 않을까요?

아뇨, 리듬은 같지만 음높이와 음색과 빠르기가 다르기 때문에 느낌이 전혀 달라요. **2악장**에서는 서정적이고, **3악장**에서는 강렬하고,
4악장에서는 경쾌하게 나옵니다.

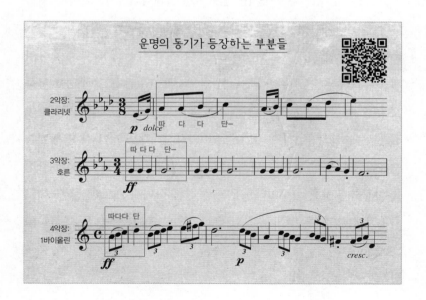

운명의 동기가 등장하는 부분들

갈등이 해소되다

🔊 다시 〈운명 교향곡〉 1악장으로 돌아가 **1악장의 결말**을 확인해보도록
7️⃣ 할까요? 오른쪽 악보를 보세요. 앞서 말씀드렸듯이 마지막 부분에서
모든 악기가 한꺼번에 힘차게 운명의 동기를 연주하며 마무리됩니다.
2주제가 잠깐 보여주었던 평화는 사라지고 1주제의 긴박감만이 남죠.
1주제를 주인공으로, 2주제를 그 상대역이라고 가정한다면 결국 1주
제가 승리해 갈등 관계가 해소되는 모양새라고 할 수 있습니다. 즉 '따
다다단-'의 승리지요.

긴 영화 한 편을 본 것 같아요.

비슷해요. 말하고 싶은 주제를 집요하게 펼쳐나간 끝에 찾아온 결말
이니까요. 영화나 소설을 볼 때도 갈등 관계가 복잡하게 얽히다가 해
소되면 쾌감을 느끼지요? 음악도 마찬가지입니다. 곡 안에서 주장이
계속될수록 듣는 사람의 긴장감은 쌓여가고, 1주제와 2주제가 치열하
게 대결할수록 조마조마한 마음으로 끝을 기다리게 됩니다. 베토벤은
결말에 다다르기 전까지 악기들의 소리가 조금씩 응축되도록, 동기를
반복하며 교향곡 안에 단단히 규칙을 심어놓았습니다. 설사 그 규칙
을 인지하지 못한 사람이라도 알지 못하는 사이에 베토벤의 의도대로
휘둘리게 되어버릴 정도로 말입니다.

정말 용의주도하네요.

위대한 음악은
사라지지 않는다

<운명 교향곡> 1악장, 결말 부분

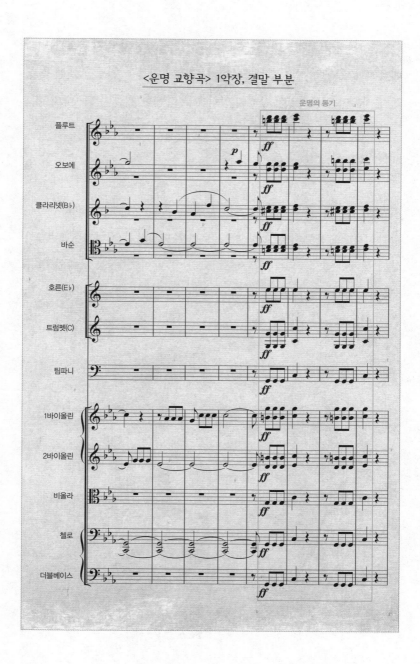

앞으로 제대로 보여드리겠지만 이 치밀함은 빙산의 일각일 뿐입니다. 베토벤의 음악에서는 동기뿐 아니라 모든 소리들이 철저한 계산을 통해 배치되어 있고, 그로 인해 필연적으로 강력한 결말이 도출됩니다.

대사 없는 드라마

지금까지는 질서에 주목했는데, 〈운명 교향곡〉에는 파격적인 부분도 많습니다. 1악장에서 복잡한 갈등을 겪은 발전부가 지나가고 1주제가 다시 등장하면서 긴장감이 고조되고 있을 때 나오는 **오보에의 독주**도 그런 파격 중 하나입니다. 이 부분은 워낙 생뚱맞아 재미있으니 잠깐 들어보겠습니다.

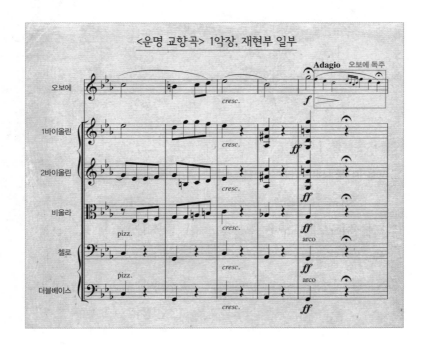

오보에를 부는 연주자

여기서 오보에가 그동안의 흐름과는 완전히 다르게 상당히 즉흥적인 느낌이지요. 그냥 듣기에도 참 감미롭지 않나요? 하물며 운명의 동기가 쌓이고 쌓여 대망의 끝을 향해 긴박하게 달려가고 있던 차에 갑자기 이처럼 태평한 오보에 독주를 듣는다면 잔뜩 긴장하고 있다가 허를 찔려 헛웃음이 나올 만하죠.

악장의 마침표라고 할 수 있는 **코다** 부분도 파격에 가깝습니다. 코다 는 원래 이탈리아어로 꼬리라는 뜻인데, 그 유래처럼 보통은 아주 짧게 나옵니다. 그런데 〈운명 교향곡〉의 1악장 코다는 1분 30초나 됩니다. 아까 악보로 보았던 1악장의 마무리는 이렇게 긴 코다가 다 연주되고 난 뒤에 나오는 부분입니다.

그게 많이 긴 건가요?

거의 새로운 곡이 나오는 것과 맞먹는 수준이에요. 듣는 사람들이 안달을 낼 만한 길이입니다. 폭발하는 절정 단계를 지나 '이제 곧 끝나겠구나' 하고 안심하던 차에 곡이 끝나기는커녕 다시 사건이 벌어지고 있다는 기분이 들거든요. 레너드 B. 마이어라는 학자는 "음악은 기대를 촉발하고 그 기대가 충족되는 것을 연기함으로써 가치를 획득한다"라고 했습니다. 베토벤은 일부러 코다를 늘려서, 청중이 곡의 마무리를 더 강하게 원하게 되고 마침내 끝났을 때 짜릿한 해방감을 느끼길 바랐던 것 같습니다.

왠지 아이에게 사탕을 줄까 말까 하면서 놀려대는 짓궂은 어른 같습니다.

어쩌면 사탕을 얻은 아이와 〈운명 교향곡〉을 전부 들은 청중의 기분이 비슷할지도 모르겠네요. 소위 '밀당'이라고 하죠? 베토벤은 말 한마디 없이 음만 가지고 듣는 사람들의 마음을 쥐락펴락하는 재주가 있었어요. 그래서 베토벤의 교향곡을 듣고 나면 마치 한 편의 영화나 드라마를 본 기분이 들지요. 그중에서도 폭풍 같은 갈등이 절정에 달했다가 한꺼번에 모두 해소되는 속 시원한 드라마죠.

말이 없는데 드라마가 만들어진다는 것이 신기해요.

위대한 음악은
사라지지 않는다

사실 말이 없는 드라마가 더 극적일 수 있어요. 흔히 '음악은 말로부터 도망간다'고 합니다. 어떤 음악은 말이 음악을 더럽히지 못하게 만들어진다는 거죠. 그게 음악의 목적이며 장엄함이라고 칭송하는 사람들도 있답니다.

아무튼 〈운명 교향곡〉만 보더라도 베토벤은 이전 작곡가들과 확연하게 다릅니다. 과거 작곡가들처럼 단숨에 〈운명 교향곡〉을 써낼 수 있을까요? 불가능해요. 전체 구조를 짜고, 세부 내용을 채우고, 군더더기를 삭제하는 등 철저하게 계획을 세워 완성도를 높이는 작업을 거쳐야만 이런 곡이 나올 수 있습니다. 베토벤이 이전의 작곡가들처럼 수백 개씩 곡을 만들어낼 수 없었던 이유죠.

그러게요. 곡 하나에 어마어마한 공력이 들어갔겠네요.

맞아요. 작곡가 개인의 삶의 태도가 작곡에서도 그대로 드러나는 듯합니다. 분명 새로운 시대의 새로운 사람들이 좋아할 만한 음악이었지요.

무거운 음악도 매력이 있다

사실 베토벤의 교향곡은 피곤해서 쉬고 싶을 때나 왠지 감상에 젖고 싶을 때 느긋하게 들을 만한 음악은 아닙니다. 베토벤이 숨겨둔 정교한 장치들에 휘둘려 잔뜩 긴장해야 하니까요. 하지만 분명 그런 음악을 들을 때만 느낄 수 있는 재미가 있습니다. 추리소설이나 영화에서 복잡한 복선과 상징을 발견했을 때 갑자기 재미가 느껴지듯 말이죠.

그래도 음악을 듣기 전에 마음의 준비를 단단히 해야겠어요.

이 강의를 통해 베토벤과 친해질 수 있을 겁니다. 그렇게 친해지고 나서 베토벤 음악에 온전히 몰입해본다면 일상에서 경험하기 어려운 벅찬 감동을 느낄 수 있을 거예요.

앞으로 베토벤의 음악 세계를 본격적으로 소개할 텐데요, 정말 한 사람이 작곡한 게 맞나 싶을 정도로 시기별로 특징이 뚜렷하게 갈립니다. 고향에서 선배 음악가들의 성과를 흡수했던 초기, 화려한 빈에서 왕성하게 활동했던 중기, 자기 안으로 파고들어가는 데 몰두했던 후기, 이렇게 세 시기로 나뉘죠. 그중에서 〈운명 교향곡〉은 베토벤의 작곡 역량이 절정기에 달했던 중기의 작품이고요.

이제 시간을 거슬러 어린 베토벤을 만나러 갑시다. 베토벤이 왜 〈운명 교향곡〉과 같은 어려운 길을 걷게 되었는지 짐작할 수 있는 실마리가 그 어린 시절에 있습니다.

〈운명 교향곡〉은 소리의 질서가 극대화된 작품이다. 1악장에서는 강렬한 1주제와 평화로운 2주제가 대결하고, 그동안 '운명의 동기'가 계속 반복되며 긴박감이 생긴다. 이런 질서 가운데서 가끔 나타나는 파격이 작품을 더욱 극적으로 만든다. 한편 운명의 동기는 1악장뿐 아니라 모든 악장에 등장하면서 교향곡 전체를 연결한다.

운명의 동기	세 개의 짧은 음이 연달아 나온 뒤 한 개의 긴 음이 등장함. 빠르게 달려가다 급하게 멈추는 느낌. 추진력과 긴박감을 줌. ⋯ 〈운명 교향곡〉에서 반복해서 등장하며 질서를 만듦.

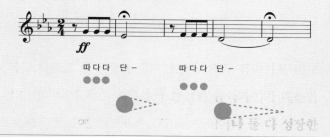

〈운명 교향곡〉 1악장의 두 주제	**1주제** 운명의 동기로 꽉 차 있음. 악기들이 운명의 동기를 주고받는 동안 쌓였던 긴박감이 모든 악기들이 함께 연주할 때 폭발함. **2주제** 평화로운 선율 밑에서 운명의 동기가 반복적으로 등장. ⋯ 2주제 이후에 모든 악기들이 다시 운명의 동기를 연주함. 두 주제의 대결에서 1주제가 승리함.

〈운명 교향곡〉 1악장의 파격	**오보에의 선율** 재현부에서 운명의 동기와 아무 상관이 없는 선율이 갑자기 등장함. ⋯ 잔뜩 쌓였던 긴장이 한순간에 풀림. **긴 코다** 예상되는 시점에 곡이 마무리되지 않고 길게 이어짐. ⋯ 곡이 끝난 뒤 청중이 해방감을 더 강하게 느끼게 됨.

II

모든 것과
싸워야 했던 소년
- 거장의 등장

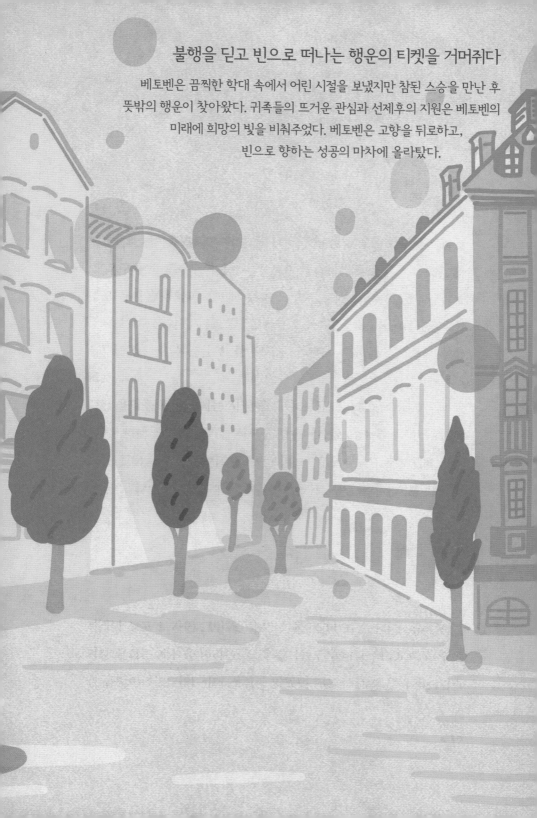

불행을 딛고 빈으로 떠나는 행운의 티켓을 거머쥐다

베토벤은 끔찍한 학대 속에서 어린 시절을 보냈지만 참된 스승을 만난 후
뜻밖의 행운이 찾아왔다. 귀족들의 뜨거운 관심과 선제후의 지원은 베토벤의
미래에 희망의 빛을 비춰주었다. 베토벤은 고향을 뒤로하고,
빈으로 향하는 성공의 마차에 올라탔다.

날아오르려 하는 사람이
땅을 기는 데에 만족할 수는 없습니다.

– 헬렌 켈러, 청각장애인을 위한 1896년 연설에서

01
어린 음악가의
투쟁

#본 #네페 #만하임 로켓
#⟨피아노, 바이올린, 비올라, 첼로를 위한 4중주⟩
WoO 36

이번 강의에서는 베토벤의 내면에 주목을 해보려 합니다. 아마 자존심 강한 베토벤이 살아 있다면 감추고 싶어 했을 속내까지 들여다봐야겠죠. 어떤 사람은 이제 죽고 없는 사람의 마음속을 왜 잔인하게 들춰보느냐고 물을 수도 있습니다. 하지만 단지 호기심 때문에 베토벤의 마음을 추적하려는 건 아닙니다. 베토벤이라는 사람을 깊이 이해할수록 음악이 더 잘 들리기도 하거든요.

베토벤의 내면을 이해하는 데 중요한 시기는 유년입니다. 어린 베토벤을 만나러 고향 본으로 가보겠습니다.

베토벤의 고향 본

본에 가보신 적 있나요? 본은 역사가 2천 년이나 되는 독일의 오래된 도시입니다. 제2차 세계대전 후 독일이 동서로 분단됐을 때 서독의 임시 수도로 지정되었을 만큼 정치적으로 중요한 도시기도 했지요. 유명한 관광지가 아니라서 우리에게 친숙한 동네는 아닐 거예요.

본과 빈은 다른 도시죠?

우리말로 하면 이름이 비슷하죠. 오스트리아와 오스트레일리아처럼 혼동을 불러일으키는 이름입니다. 옛날처럼 빈을 비엔나라고 미국식으로 읽으면 덜 헷갈릴 텐데 최대한 원어와 가깝게 읽으려고 하니 이런 부작용이 생깁니다. 아무튼 빈과 본, 두 도시 모두 한때 신성로마제국 안에 있었지만 이제 빈은 오스트리아의 도시고, 본은 독일의 도시입니다. 엄연히 국경을 사이에 둔 다른 나라의 도시지요.

베토벤, 정식 이름 루트비히 판 베토벤은 1770년에 본에서 태어났습니다. 본은 베토벤이 태어날 당시에도 선제후가 머무는 도시였어요.

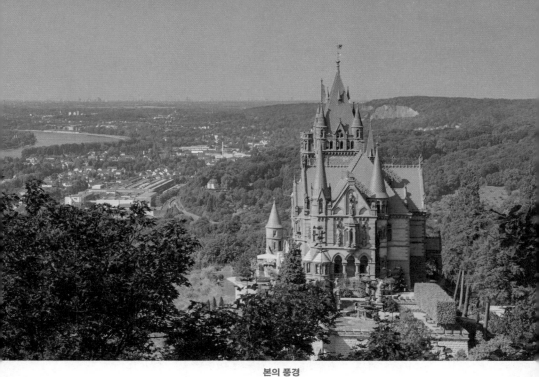

본의 풍경

베토벤의 고향 본은 당시 쾰른의 선제후가 머물던
정치의 중심지였다. 사진의 왼쪽에 라인강이,
오른쪽에 드라헨부르크 성이 보인다.

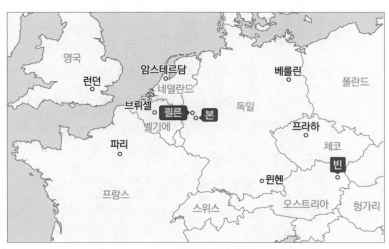

쾰른과 본, 빈의 위치

선제후란 신성로마제국에 속한 도시의 군주 중에서도 다음 황제를 결정할 권한이 있었던 특별한 군주입니다. 보통은 신성로마제국 전체에 일곱 명의 선제후가 있었죠.

그러면 본은 우리나라의 광역시 같은 거였나요?

그보다는 훨씬 독립된 단위였어요. 당시 신성로마제국의 선제후들이 다스리는 지역은 사실상 각각 하나의 작은 나라였다고 봐야 해요. 참고로 본의 선제후는 정확히 말하면 본과 조금 떨어진 곳에 있는 도시, 쾰른 소속의 선제후입니다. 13세기에 쾰른 내부에서 반란이 일어났는데, 그때 쾰른 선제후가 본으로 피난을 온 뒤 계속 본에 머무르게 되었거든요. 어쨌든 쾰른 선제후의 궁정이 본에 있었던 건 사실이니 이 강의에서는 편의상 본 선제후라고 부르겠습니다.

선제후의 도시

베토벤이 성장하던 때 본의 선제후는 막시밀리안 프란츠였습니다. 막시밀리안 선제후는 주변 지역에 나름 영향력을 행사할 수 있던 사람이었습니다. 선제후일 뿐 아니라 신성로마제국의 황가, 즉 합스부르크 가문 출신이었거든요. 방계도 아니고 그 시대 유럽 전역에서 막강한 힘을 발휘했던 마리아 테레지아의 적통 막내아들이었어요. 아무리 신성로마제국이 쇠퇴하는 중이었다고 해도 보통 영주보다는 힘이 훨씬 강했죠.

유럽 최고의 명문가 자제라 할 만하네요.

맞아요. 그런 명문가에서 태어나서인지 막시밀리안 선제후는 문화예술에 관심이 많았습니다. 덕분에 본 궁정 도서관에는 다양한 악보가 갖춰져 있었고 궁정에서는 막시밀리안 선제후의 높은 안목에 걸맞은 음악회가 자주 열렸어요. 그러니까 베토벤이 자란 본이라는 도시는 수도인 빈만큼은 아니더라도 수준 높은 음악을 접할 수 있는 환경이었습니다.

베토벤은 평민 아니었나요? 쉽게 음악회에 참여할 수는 없었을 것 같은데요.

베토벤은 평민이었지만 비교적 쉽게 음악을 접하며 자랄 수 있었어요. 왜냐하면 음악가 집안에서 태어났거든요. 본인도 일찌감치 궁정음악가로 일하기 시작했고 아버지, 할아버지 모두 궁정음악가였지요.

안톤 폰 마론, 막시밀리안 프란츠 선제후의 초상화(부분), 1780~1784년
문화예술에 관심이 많았던 막시밀리안 선제후가 머물던 본 궁정에서는 수준 높은 음악회를 자주 열었다.

음악가 겸 성공한 사업가 할아버지

베토벤의 할아버지 이야기를 하지 않을 수 없겠네요. 베토벤의 할아버지는 상당히 뛰어난 인물이었습니다. 이름은 루트비히 판 베토벤으로, 베토벤과 이름이 같습니다. 베토벤 집안이 본에 정착한 건 이 할아버지 대부터입니다. 원래 베토벤의 할아버지는 벨기에 리에주에 있는 성당에서 음악가로 일하고 있었는데, 본 선제후가 우연히 리에주에 왔을 때 할아버지를 눈여겨보고 궁정악장으로 스카우트해 본에 자리를 잡게 되었다고 하죠.

선제후가 멀리서 데리고 올 정도였다니 실력이 대단했나 보네요.

본과 리에주는 지금으로 치면 차로 두 시간 거리에 있으니까 그렇게 멀리 떨어져 있지는 않습니다만, 그래도 선제후의 눈에 들어 궁정악장에 임명되었으니 꽤 훌륭한 음악가였던 게 분명해요. 심지어 베토벤의 할아버지는 성공한 사업가이기도 했습니다. 본 근처를 흐르는 라인강은 예로부터 이름난 와인 생산지였습니다.

베토벤의 할아버지 루트비히 판 베토벤의 초상, 1879년
베토벤과 이름이 같았던 베토벤의 할아버지는 음악가이자 성공한 사업가였다.

라인강 변의 포도 생산지
본 근처를 흐르는 라인강은 리슬링 포도의 원산지로,
지금도 리슬링 포도를 이용해 만든 와인이 유명하다.

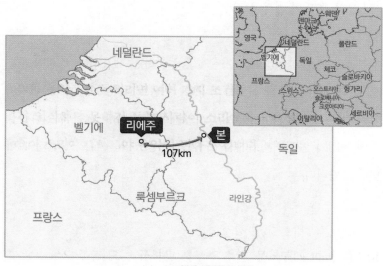

본과 리에주의 위치

베토벤의 할아버지는 본의 궁정악장으로 일하면서 라인강에서 나는 포도로 만든 와인을 유통해서 돈을 벌었지요. 이른바 '투잡'을 뛰었던 겁니다. 참고로 평생 크게 사치하지 않았던 베토벤이 와인은 꼭 좋은 걸 찾았다고 하는데 그게 와인을 취급했던 집안 내력 때문이었던 것 같습니다.

할아버지가 성공한 사업가였다는 게 놀랍네요. 베토벤은 굉장히 불우한 가정에서 자랐다고 생각했거든요.

하지만 겨우 베토벤이 세 살 때 할아버지가 세상을 떠났습니다. 가세도 할아버지의 죽음으로 기울기 시작했지요. 아마 할아버지가 오래 살기만 했어도 베토벤은 힘든 유년기를 보내지 않았을 겁니다.

기쁨보다 슬픔이 연속한 집

후일 베토벤은 할아버지와 자신을 동일시하곤 했습니다. 하지만 보통 세 살 때 일은 기억하지 못하잖아요? 사실 베토벤에게는 할아버지와 인간적인 교류를 할 수 있었던 시기가 없었습니다. 그런데도 사람들한테 자기가 할아버지에게서 큰 영향을 받았다는 식으로 말하고 다녔다고 합니다.

베토벤이 거짓말을 했던 건가요?

모든 것과
싸워야 했던 소년

그런 셈이죠. 아마 아버지가 못난 사람이라 그랬을 겁니다. 베토벤은 유독 자존심이 강했어요. 못난 아버지를 대놓고 부끄러워하지는 않았지만 그래도 사람들이 아버지와 자신을 연결 짓는 게 싫었던 듯합니다. 그래서 기억도 나지 않는 할아버지를 대신 내세웠겠지요. 사람들이 자기를 아버지가 아니라 할아버지의 핏줄로

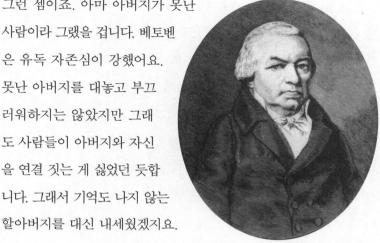

베토벤의 아버지 요한 판 베토벤의 초상화, 18세기

생각해주기를 바라면서요. 어쩌면 그걸 너무 바란 탓에 상상 속의 할아버지를 만들어냈던 건지도 모르고요.

거짓말이 아니라 스스로 기억을 왜곡했을 가능성이 있다는 거네요.

추측일 뿐이지만요. 이쯤에서 베토벤의 아버지를 소개해볼까요? 잘 알려져 있다시피 베토벤의 아버지, 요한 판 베토벤은 결코 좋은 사람이 아니었습니다. 일단 중증 알코올중독자였어요. 훌륭한 음악가이자 카리스마 있는 사업가였던 자기 아버지, 그러니까 베토벤의 할아버지와는 정반대의 인물이었습니다.

할아버지가 속 좀 썩었겠는데요.

그랬을 겁니다. 그런데 공교롭게도 할아버지의 유일하게 살아남은 자식이 셋째 아들인 요한 하나였습니다. 문제는 거기서 커진 것 같아요. 사실 요한도 처음부터 그렇게까지 못났던 건 아니었습니다. 기록을 보면 초반에는 그럭저럭 괜찮게 살았어요. 열두 살에 궁정 성가대 학교에 들어갔고 4년 뒤에는 비록 무급이었지만 궁정음악가로 취직했으니까요. 하지만 그 다음부터 아버지가 걸었던 과도한 기대에 부응하지 못하고 완전히 비뚤어졌던 듯합니다.

성인이 된 후 이런저런 악기 레슨을 하며 살아가던 요한은 서른 살 되던 해에 리에주의 성당에서 스카우트 제안을 받았습니다. 과거 자기 아버지가 일했던 그 성당에서 아들을 불러준 건데요, 당시 요한에게는 과분한 일자리였지요.

르마클 르루, 리에주의 성 랑베르 대성당, 1735년
베토벤의 할아버지가 일했던 곳이자 베토벤의
아버지에게도 일자리를 제안한 곳이다.

모든 것과
싸워야 했던 소년

아버지 덕에 좋은 직장도 얻고 부럽네요.

하지만 요한은 그 제안을 거절합니다. 이유는 확실치 않아요. 아버지
의 명성이 부담스러웠던 걸까요? 아니면 삶의 터전을 옮기는 게 두려
웠던 걸까요? 어쨌든 이 사건으로 인해 원래부터도 탐탁지 않았던 아
들에게서 아버지의 마음이 완전히 떠나버렸습니다.
설상가상으로 이후 요한이 이미 한 번 결혼을 했던 여자와 결혼을 강
행하면서 부자 사이는 회복 불가능해졌지요. 결혼하고 열심히 살아보
려고 했던 요한도 불화가 거듭되자 자포자기하고 점점 더 술독에 빠져
들었습니다.

이때 요한이 결혼한 사람이 베토벤의 어머니인가요?

맞아요. 바로 베토벤의 어머니
마리아 막달레나입니다. 베토벤
은 훗날 어머니가 부드럽고
따뜻했던 사람이라고 회상
합니다만 이 기억도 아버지
에 대한 반작용으로 왜곡된
것일 가능성이 큽니다.
주위 사람들의 증언에 따르
면 베토벤의 어머니는 무
뚝뚝하고 잘 웃지 않았던

어머니 마리아 막달레나 케베리히의 초상화, 18세기

사람이었다고 해요. 우울증으로 주로 무기력한 상태일 때가 많았죠. 그래서 어린 베토벤까지 살필 여유가 없었을 겁니다.

어머니가 특별히 불행했던 이유가 있나요?

삶을 조금만 들여다보아도 짐작이 갑니다. 어린 나이에 팔려가듯 첫 번째 결혼을 했는데 남편이 일찍 죽어버렸고, 시아버지의 반대 속에 시작된 두 번째 결혼에서는 알코올중독 남편 때문에 내내 생활고에 시달렸어요. 더 안타까운 사실은 자식을 일곱 명 낳았는데 다 어려서 죽고 베토벤과 두 동생만 살아남았다는 거죠.

확실히 기쁨보다는 슬픔이 많은 삶이었겠네요.

실제로 어머니가 친구에게 쓴 편지 중에 "결혼이란 순간적인 기쁨을 주지만 슬픔의 연속이다"라는 구절이 나옵니다. 그 삶의 고단함이 조금이나마 가늠이 되지요. 아무튼 베토벤은 이렇게 어두운 가정에서 어린 시절을 보냈습니다.

가족 중 누구도 행복한 사람이 없어 보여요.

맞아요. 이렇게 부모 두 사람이 다 불행했으니 자식은 더 말할 나위 없이 불행했을 겁니다. 게다가 베토벤의 아버지는 불행으로 얻은 화를 어린 베토벤에게 풀기까지 했습니다. 가장 최악의 방식으로 말이죠.

"왜 그런 쓰레기를 쓰냐"

처음으로 베토벤에게 음악을 가르친 사람은 아버지였습니다. 베토벤이 네 살 때부터였어요. 물론 모차르트의 아버지처럼 훌륭한 스승은 아니었습니다. 거의 매일같이 폭력을 써서 피아노 앞에 앉혔다고 하니까요. 술 먹고 밤 늦게 들어와서 자고 있던 어린 베토벤을 깨워 밤새도록 피아노를 치게 했다는 일화는 유명합니다. 뿐만 아니라 베토벤이 즉흥 연주를 하거나 작곡을 시도하기라도 하면 "네가 그런 걸 할 수준이냐", "왜 그런 쓰레기를 쓰냐"며 때렸다고도 합니다.

나중에 자기 아들이 엄청난 작곡가가 될 줄도 모르고….

요한은 자질이 출중한 교육자는 아니었지만 아들에게 음악 재능이 있다는 건 알았어요. 때문에 베토벤을 당시 명성이 자자했던 모차르트처럼 음악 신동으로 만들어서 돈을 벌어보고자 했습니다. 그런 아버지로 인해 베토벤은 고작 여섯 살 무렵에 첫 연주회를 가졌습니다. 연주회를 열 때면 아들의 나이를 실제보다 두 살 낮추어 떠벌렸을 정도로 요한은 '신동' 타이틀에 빠져 있었습니다.

모차르트 같이 신동 돌풍을 일으켰나요?

아니요. 첫 공연은 실패로 돌아가고 맙니다. 안타깝게도 어린 베토벤이 너무 긴장해서 손을 많이 떠는 바람에 연주를 제대로 못했거든요. 시간이 흘러 베토벤이 여덟 살이 되자 요한은 자기 실력으로 가르치는 데 한계를 느꼈는지 친구이자 전문 음악 선생인 토비아스 프리드리히 파이퍼라는 사람에게 교육을 부탁하기도 했습니다. 하지만 이 사람 역시 베토벤을 심하게 때렸죠.

이때는 체벌이 당연했나요? 베토벤이 안됐네요.

다행히도 베토벤이 열한 살 때 크리스티안 고틀로프 네페라는 선생님을 만납니다. 네페는 베토벤을 때리지 않고 정성으로 가르쳤어요. 처음으로 만난 선생님다운 선생님이었습니다.

제대로 된 선생님 네페를 만나다

네페는 1782년에 본 궁정
의 오르간 연주자로 임명되
었습니다. 그리고 그 무렵
부터 베토벤을 가르치기 시
작했어요. 베토벤은 네페의
조수로서 2년 동안 보수 없
이 일했지만 3년째부터는
급여를 받는 어엿한 궁정
오르간 연주자로 성장했습
니다. 그게 열세 살 때의 일
이에요.

네페는 베토벤을 조수로
삼아 훈련을 시키면서 체계

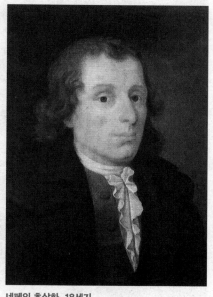

네페의 초상화, 18세기
네페는 베토벤에게 처음으로 제대로 음악을 가르쳐준
선생님다운 선생님이었다.

적인 작곡 교육도 해주었습니다. 베토벤이 열한 살에 〈드레슬러의 행
진곡을 위한 피아노 변주곡〉 WoO 63 같은 곡을 내놓을 수 있었던
건 순전히 네페의 지도와 격려 덕분이라 할 수 있죠.

좋은 선생님에게서 과외까지 받을 수 있었으니 음악 쪽으로는 베토벤
이 운이 좋았네요.

학교 밖에서 음악을 배운다는 게 특별한 혜택이었던 것은 아니에요.

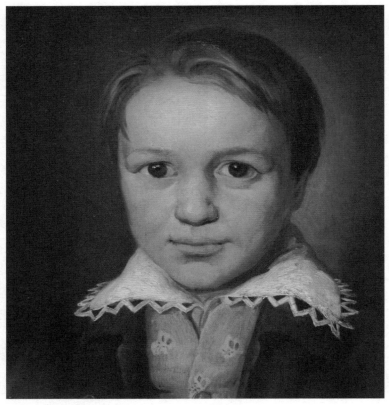

열세 살 무렵의 베토벤, 1783년경
열세 살 때부터 급여를 받는 어엿한 궁정음악가로 일한 베토벤은 네페의 지도를 받아 작곡을 배울 수 있었다.

사실 그때는 전문적으로 음악을 가르치는 학교도 없었고요. 당시 음악가들 대부분이 스승의 일을 도우면서 기술을 배웠습니다. 게다가 네페의 지도를 받은 것 외에는 베토벤이 따로 학교를 다녔다는 기록도 없습니다. 아무래도 집안을 건사하느라 어려서부터 돈을 벌어야 했기 때문이겠죠. 열아홉 살 때 본 대학에 청강생으로 등록한 적이 있긴 하지만 그때는 음악이 아니라 철학 과목을 수강했습니다.

모든 것과
싸워야 했던 소년

어쨌든 네페를 만난 게 다행이에요.

맞아요. 네페라는 선생님이 나타나지 않았다면 우리가 아는 베토벤은 없었을지도 모릅니다. 네페는 나중에 베토벤에게 후원자를 연결해주기도 했으니 스승으로서의 역할 외에도 여러모로 베토벤 인생에 중요한 도움을 준 사람입니다. 무엇보다 네페 역시 아버지와 심하게 갈등을 겪고 우울증과 자살 충동에 시달린 적이 있었어요. 그랬으니 아마도 베토벤의 괴로움을 마음 깊이 이해해줄 수 있었겠죠.

베토벤은 평생 네페와 좋은 관계로 지냈습니다. 대인관계에 서툴렀던 베토벤의 인생에서 드문 일입니다. 나중에 본 궁정에서 급료를 아끼려고 네페를 해고하고 그 자리에 베토벤을 앉히려 해서 잠시 어색해졌던 때만 제외하면 대체로 좋은 관계를 유지했어요.

베토벤의 아버지는 계속 베토벤을 괴롭혔나요?

네, 아버지의 알코올중독은 해가 갈수록 심해졌습니다. 아버지가 사고를 치면 베토벤이 수습하는 일이 이어졌고, 가계는 점점 더 어려워졌죠.

증오하지도, 용서하지도 못한 채

베토벤이 열여섯 살이던 1787년, 어머니가 고생 끝에 세상을 떠납니다. 어머니의 죽음을 계기로 아버지는 더욱 구제 불능으로 변해버렸어요. 그렇게 베토벤은 확실한 소년 가장이 되었습니다. 열여섯이라는

나이에 간당간당한 수입으로 알코올중독 아버지와 어린 두 동생을 건사해야 하는 현실에 홀로 서게 된 겁니다.

열여섯이라면 아직 어린데 무섭고 불안했겠네요.

사실 아버지와 베토벤, 즉 궁정음악가 두 명 분 봉급에, 베토벤이 간간이 피아노 연주회에서 벌어오는 돈까지 더하면 생활하기에 그렇게 적은 수입은 아니었다고 해요. 그런데도 쪼들린 건 아버지의 술값이 너무 많이 나갔기 때문이었죠.

베토벤이 그즈음 어떤 상황에 부닥쳤는지 단적으로 보여주는 사건이 하나 있습니다. 베토벤의 아버지도 일단은 궁정음악가 신분이었기에 궁에서 일정한 연금을 받을 수 있었어요. 그런데 이때 베토벤이 아버지의 연금을 자기에게 지급해달라고 황제에게 청원서를 보냅니다.

아무리 그래도 아버지의 연금을 빼돌리는 건 너무하지 않나요?

아버지가 받아봤자 술값으로 탕진할 게 뻔하니 가족의 생계를 책임지는 사람으로서 그럴 수 있었다고 봅니다. 어쨌든 아버지의 연금을 압류해달라는 청원은 받아들여져 베토벤은 황제의 법원으로부터 긍정적인 답변서를 받을 수 있었지요.

그런데 그 사실을 알게 된 아버지가 다시 연금 수혜자를 자기 이름으로 돌려달라고 베토벤에게 애걸합니다. 베토벤이 받을 수 있었던 만큼의 연금은 꼭 떼어 주겠다고 약속하면서요. 베토벤은 아버지의 말

을 들어줬습니다. 하지만 그렇게 들어주고 나자 아버지는 베토벤이 황제로부터 받은 답변서를 찾아 없애버렸지요.

그럼 그 연금은 아버지가 다 챙겨갔나요?

약속한 만큼은 떼어 줬습니다. 자존심 때문에 답변서를 없앴던 것 같아요. 그로부터 5년 후에 아버지가 세상을 떠나자 답변서가 없었던 베토벤은 그 연금을 받지 못할 지경이 되었습니다. 결국 "아버지가 답변서를 없애서 가족 몫의 연금을 수령할 수 없다"는 내용으로 다시 청원서를 보낸 끝에 아버지의 연금을 받을 수 있었어요.

부모의 치부를 내보이고 싶은 사람은 없을 텐데, 하필이면 자존심 센 베토벤이 그런 일을 감당했다니 안됐네요.

그런데 의외라고 생각할 수 있겠지만, 베토벤은 끝내 아버지를 온전히 증오하지 못했습니다. 물론 용서하거나 이해했던 것 같지도 않고요. 그냥 자기 안에서 끝까지 정리가 안 된 채로 남았죠. 정리가 됐다면 후에 어떤 방식으로든 언급을 했을 텐데 이상하게도 아버지에 대해서는 평생 거의 말하지 않았거든요.

아버지를 완전히 싫어하기는 쉽지 않을 테니까요.

맞아요. 게다가 아버지가 죽을 때 심하게 병을 앓았어요. 그것도 아버지를 온전히 미워하지 못하게 했겠죠.
아무튼 이 유년 시절의 경험, 그러니까 '오늘을 무사히 넘기더라도 내일 또 어떻게 될지 모르는' 위태위태한 생활이 베토벤의 일생을 잠식합니다. 추측이지만, 훗날 자기가 받아야 할 돈에 과한 집착을 보였던 것도 이 시기의 경험 때문이라는 생각이 듭니다.

기회가 찾아오다

열아홉 살의 베토벤이 본 대학에서 철학 수업을 청강하던 그해, 신성 로마제국의 황제 요제프 2세가 사망합니다.
요제프 2세는 마리아 테레지아의 큰아들이자 막시밀리안 선제후에게

는 큰형입니다. 기울어가는 신성로마제국을 일으켜보고자 혁신 정책
을 추진했던 계몽군주였지만 50세가 되기도 전에 죽음을 맞았지요.
그런데 요제프 2세의 죽음이 베토벤에게 뜻밖의 기회를 만들어주었습
니다.

황제의 죽음이 본의 젊은 음악가에게 어떻게 영향을 끼쳤나요?

베토벤의 스승인 네페는 열성적인 계몽주의자였습니다. 젊은 시절 라
이프치히에서 공부할 때 당시의 진보 사상인 계몽주의를 접하고 우
리가 잘 아는 괴테 등과 함께 사회 운동에 참여하기도 했어요. 네페
는 이후로도 계몽주의자들의 조직인 프리메이슨에서 적극적으로

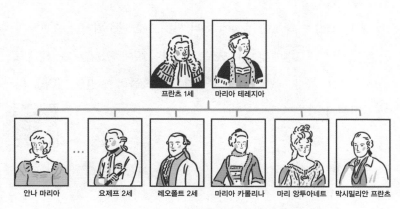

합스부르크 가문의 가계도(일부)
유럽 대부분의 지역에 큰 영향력을 행사했던
합스부르크 가문의 가계도. 그림에 일부만 나왔지만
마리아 테레지아는 모두 16명의 자식을 낳아
12명이 장성했는데, 요제프 2세와 레오폴트 2세가
신성로마제국의 황제가 되고, 마리아 카롤리나는
나폴리 왕국의 왕비, 마리 앙투아네트는 프랑스의
왕비가 되었다.

어린 음악가의
투쟁

활동해왔는데, 요제프 2세의 사망 당시에는 프리메이슨 내에서도 급진파들이 모여서 만든 독서 협회 (Lesegesellschaft)의 주동자로 활동하고 있었습니다. 바로 그 독서 협회가 계몽군주인 요제프 2세의 추모식을 열기로 하면서 베토벤에게 곡을 의뢰합니다. 그렇게 만들어진 곡이 **〈장례 칸타타〉 WoO 87**입니다.

토머스 하디, 하이든의 초상화, 1791년
당시 세계적인 대가였던 하이든이 베토벤을 인정했다는 건 특별한 의미를 지닌다.

〈장례 칸타타〉는 베토벤 생전에 여러 사정으로 연주되거나 출판되지는 않았지만 베토벤에게 여러모로 전환점이 되어주었습니다. 요제프 하이든이 이 곡을 칭찬하면서 베토벤은 귀족들의 후원과 인정을 받기 시작했거든요.

네페도 이미 베토벤을 인정했었잖아요. 하이든의 눈에 들었다는 게 그렇게 중요한가요?

네페는 훌륭한 선생님이었지만 솔직히 베토벤의 스승이 아니었다면 지금 아무도 기억하지 못했을 음악가예요. 하지만 하이든은 차원이 달랐습니다. 당시 유럽에서 가장 높이 인정받는 대가였으니까요. 당

연히 베토벤이 아니었더라도 역사에 길이 남을 중요한 음악가고요. 1790년 12월, 하이든은 빈에서 런던으로 가는 길에 본에 들렀습니다. 막시밀리안 선제후를 인사차 방문했던 것 같아요. 이때 처음으로 선제후가 하이든에게 베토벤 이야기를 꺼내며 제자로 들이기를 권했습니다. 하이든은 선뜻 그렇게 하겠다고 답합니다. 2년 후, 하이든은 런던에서 성공적으로 연주회를 마치고 빈으로 돌아가는 길에 다시 본에 들렀습니다. 이때 베토벤이 쓴 〈장례 칸타타〉를 알게 되었던 거죠. 이렇게 우연이 겹친 끝에 베토벤은 대가의 제자로서 신성로마제국의 수도 빈에 진출할 기회를 잡게 되었습니다.

그게 누구죠?

하이든, 내가 유능한 음악가를 알고 있네.

모차르트의 진정한 후계자

베토벤은 바로 그해 빈으로 가는 유학길에 올랐습니다. 유학 자금은
막시밀리안 선제후가 댔어요.

이렇게 빈으로 떠나게 된 베토벤에게 발트슈타인 백작이 보낸 송별의
말은 클래식 애호가라면 모르는 사람이 없을 만큼 유명합니다. 오늘
날까지 통하는 평가라는 면에서 발트슈타인 백작의 안목이 시대를
앞서갔다고 할 수 있겠지요.

> 모차르트의 천재성은 아직도 후계자를 찾지 못해 슬픔에 잠겨 있소. 그는
> 지칠 줄 모르는 하이든에게서 피난처를 찾았지만 거기에 안주하지는 않
> 을 것이오. 모차르트의 영혼은 하이든을 통해 누군가와의 결합을 원하는
> 것이지. 끊임없이 노력해 하이든의 손을 통하여 모차르트의 영혼을 전달
> 받기를 비오.
>
> — 1792년 10월 29일 본에서, 자네의 진실한 친구, 발트슈타인

베토벤더러 모차르트를 계승하라는 말이군요. 정거장 취급을 당한
하이든이 기분 나빴을 것 같은데요.

하이든은 그랬을지 몰라도 베토벤에게는 분명히 큰 격려가 되는 이야
기였을 겁니다. 베토벤은 일생 모차르트를 따라잡고 싶어 했습니다.

아우구스트 브로크만, 모차르트와 베토벤, 19세기
빈의 살롱에서 피아노를 치는 베토벤의 모습을 모차르트가 바라보고 있다. 19세기에 그린
이 그림에서처럼 실제로 이렇게 모차르트와 베토벤이 만났다면 1787년에 베토벤이 잠깐 빈을
방문했을 때 한 번 정도 만날 수 있었을 것이다.

특히 초기에는 모차르트에 압도되어 있었어요. 습작 악보에 '이것은
모차르트의 것을 훔친 겁니다'라고 쓰기도 했고, '이건 모차르트 작
품에서 본 게 아닐까?' 하고 의심하곤 했답니다. 무의식중에 자신이
모차르트의 아이디어를 베낄 수 있을 거라고 여겼던 거죠.

실제로 이 시기에 만든 곡을 보면 베토벤이 모차르트에게 사로잡혀
있었음이 드러납니다. 예를 들어 〈피아노, 바이올린, 비올라, 첼로를
위한 4중주〉 WoO 36에는 세 곡이 있는데, 각각 모차르트의 바이올
린 소나타 K.379, K.380, K.296과 흡사합니다. 표절이랄 정도는 아니
지만 명백히 비슷한 느낌이 나요.

왠지 베토벤은 누군가에게 완전히 압도당할 것 같지 않았는데 역시 모차르트는 모차르트인가 보네요.

맞아요. 모차르트의 명성은 유럽에서 워낙 자자했거든요. 당대 음악가라면 열에 아홉이 모차르트를 선망했어요. 베토벤의 스승인 네페 역시 그랬던 것 같습니다. 네페가 1748년생이고 모차르트가 1756년생으로 모차르트가 더 어리지만 워낙 어려서부터 경력을 시작한 모차르트이니만큼 두 사람은 완전히 같은 시기에 활동했죠.

네페가 모차르트를 잘 알았다면 제자에게도 가르쳐주었겠네요.

네페는 젊은 시절 〈모차르트의 '마술피리'에 의한, 네 손을 위한 쉬운 소곡집〉을 작곡하기도 했어요. 단순히 잘 아는 걸 넘어서 좋아했던 거겠죠. 베토벤도 그런 스승의 취향에 영향을 받았을 테고요.

압도된 가운데서도 드러나는 독창성

베토벤의 아버지와 마찬가지로 네페 역시 베토벤이 제2의 모차르트가 될 수 있다고 믿었습니다. 물론 기대를 거는 방식은 베토벤의 아버지와는 완전히 달랐지요. 격려를 아끼지 않았으니까요. '될성부른 나무는 떡잎만 봐도 안다'고 하죠? 모차르트에 압도되어 있던 시절에도 베토벤만의 개성은 불쑥불쑥 튀어나옵니다.

〈피아노, 바이올린, 비올라, 첼로를 위한 4중주〉 WoO 36은 베토벤

이 열다섯 살에 작곡한 곡인데, 전체 구성이 모차르트의 곡과 비슷하긴 하지만 개성이 드러나는 부분도 있습니다. 예를 들어 아래에 있는 첫 번째 곡의 2악장 악보를 보세요.

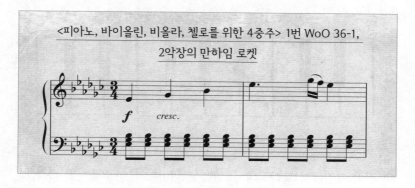

소위 '만하임 로켓'이라고 부르는 음형이 나오는데, 로켓이라는 이름처럼 치솟아 오르는 모습이라 눈에 확 띕니다. 이 음형은 음이 '도-레-미-파-솔…' 순서대로 올라가는 게 아니라 '미-솔-시-미-솔…' 하면서 음이 순서를 건너뛰며 높아지는 게 특징입니다. 이렇게 건너뛰어 연주하면 좀 더 급박한 느낌이 들게 됩니다.

모차르트는 이런 음형을 안 썼나요?

모차르트 작품에서는 찾아보기 어려운 음형이에요. 게다가 이 곡은 e♭단조입니다. e♭단조는 악보 맨 앞에 플랫이 여섯 개 붙는 조인데, 연주하기 까다롭기 때문에 작곡가들이 잘 쓰지 않던 조예요. 흰 건반보다 검은 건반이 많이 들어가는 피아노 곡은 치기가 불편하니까요.

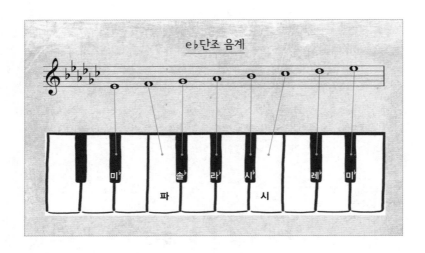

위 건반 그림에서 보다시피 e♭단조를 피아노로 연주하려면 한 옥타브에 들어있는 다섯 개의 검은 건반을 전부 다 쳐야 합니다. 흰 건반으로 연주할 수 있는 음이 두 개밖에 없는 셈이죠.

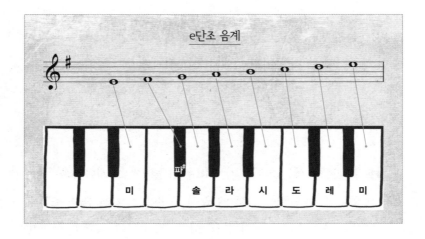

반면 e♭단조와 딱 반음 차이 나는 e단조 음계를 보세요. 파# 말고는 모든 음이 흰 건반이기 때문에 연주하기에 훨씬 쉽습니다.

혹시 베토벤이 이 조를 몰라서 쓰지 않은 건 아니겠죠?

당연하죠. 비슷한 쉬운 조를 두고 굳이 어려운 조를 선택했다는 건 작품에 자기가 원하는 느낌을 담기 위해서 관습 따위는 개의치 않았다는 뜻입니다. 베토벤의 고집스러움이 열다섯 살 때부터 드러나는 거지요.

연주 난이도를 너무 높게 작곡하면 은근히 연주자들이 꺼리지 않았을까요?

베토벤은 신경도 쓰지 않았을 거예요. 앞으로 잘 알게 되겠지만 작곡가로서 베토벤의 기본 태도는 다른 사람들이 원한다고 해서 따르는 게 아니라 자기가 원하는 걸 하는 겁니다. 이 고집스러움이 베토벤 음악에서 느낄 수 있는 가장 큰 특징 중 하나입니다. 앞서 본 만하임 로켓 같은 독특한 음형을 쓰거나 굳이 e♭단조를 쓰면서 원하는 소리를 끝까지 찾아가는 정신 말이죠.

음악을 통해서만 벗어날 수 있었다

갈 길이 머니 어린 시절의 이야기는 이쯤에서 마무리하도록 하지요. 이제 조금 머릿속에 베토벤의 성장 과정이 그려질지 모르겠네요. 훌륭한 스승 네페의 가르침과 음악을 사랑한 막시밀리안 선제후의 도움으로 베토벤은 하이든의 제자가 되는 행운을 잡아요. 그리고 문화의

중심지 빈으로 가는 티켓을 얻었습니다. 물론 그런 행운을 잡기까지 피나는 노력이 있었지요. 아버지의 학대라는 척박한 환경 속에서도 음악에 대한 열정을 잃지 않았던 어린 베토벤이 참 안쓰럽죠? 한편으로 대단하기도 하고요.

어쩌면 어린 베토벤에게는 음악이 비참한 현실에서 벗어나게 해주는 유일한 탈출구였을지도 모르겠어요.

그랬을 거예요. 이렇게 스물하나의 나이에 본을 떠난 베토벤은 죽을 때까지 고향에 돌아가지 않습니다. 빈에 도착한 지 한 달 만에 아버지가 세상을 떠났지만 장례식에도 참석하지 않았습니다. 대신 본에 남은 두 동생을 빈으로 불러들여서 돌봐주었죠.

이렇게 베토벤의 어린 시절이 끝나는 거군요….

그렇습니다. 그런데 베토벤은 빈에서 바로 작곡가로 활동을 시작하지 않았습니다. 보통 생각하는 것과는 달리 먼저 특출한 피아노 실력으로 명성을 얻었어요.

모든 것과
싸워야 했던 소년

베토벤은 어린 시절에 아버지의 학대와 경제적 어려움을 견뎌야 했다. 그러나 다행히 좋은 스승을 만나 작곡을 시작하고 당시 문화의 중심지였던 빈으로 진출할 기회를 잡았다. 어린 베토벤이 만든 작품에는 선배 음악가들의 영향이 뚜렷하지만 자기만의 개성 또한 곳곳에 드러난다.

베토벤의 성장 배경　　본 신성로마제국의 선제후가 살던 도시. 당시 선제후가 문화예술에 관심이 많았기 때문에 높은 수준의 음악이 자주 연주됨.

베토벤의 할아버지 궁정악장으로 일하면서 와인 사업으로도 성공함.

베토벤의 아버지 자기 아버지의 기대에 부응하지 못하고 비뚤어짐. 술에 의존하고 어린 베토벤에게 폭력을 휘두름. ···› 베토벤이 성인이 되기 전에 가정의 경제를 책임지게 됨. 이때 겪은 위태로움이 훗날 베토벤이 돈에 집착하게 된 원인일 수 있음.

베토벤의 스승 네페　　본 궁정의 오르간 연주자로 일하며 베토벤을 가르침. 열성적인 계몽주의자였고, 베토벤이 아버지와 겪는 갈등을 잘 이해하며 베토벤을 격려함. 참고 〈장례 칸타타〉 WoO 87: 네페가 활동한 독서 협회에서 황제의 죽음을 추모하기 위해 베토벤에게 의뢰한 곡. ···› 하이든이 이 곡을 칭찬하면서 베토벤이 귀족들의 인정을 받기 시작함.

어린 베토벤의 작품　　모차르트에게 압도되어 있으면서도 베토벤만의 독창성이 드러남.
〈피아노, 바이올린, 비올라, 첼로를 위한 4중주〉 1번 WoO 36-1 전체적인 구성이 모차르트의 〈바이올린 소나타 G장조〉 K.379와 흡사하지만, 2악장은 모차르트의 곡과 구별되는 특징을 나타냄.
❶ 만하임 로켓: 치솟아 오르는 음형을 나타내며 급박한 느낌을 줌.
❷ e♭단조: 플랫 여섯 개가 붙는 조표를 사용하기 때문에 피아노로 연주하기 까다로움.

강렬한 날갯짓으로 빈을 휩쓸다

1789년, 유럽 전체가 프랑스혁명으로 발칵 뒤집혔지만 빈은 이상하리만치
달콤한 향락 속에 잠겨 있었다. 막 빈에 도착한 베토벤은 고만고만한
음악가들 사이에서 거칠고 격한 연주 스타일을 선보이며 달콤함에 빠져 있던
빈 사람들을 단숨에 사로잡았다.

대체할 수 없는 존재가 되려면
항상 남들과 달라야 한다.

– 코코 샤넬

02

피아니스트로서
빈을 평정하다

#빈 #비르투오소 #피아노의 발전

베토벤이 피아노 치는 모습은 어땠을지 쉽게 상상할 수 있습니다. 다소곳한 자세로 섬세하게 건반을 두드리기보다는 왠지 화난 표정으로 세게 건반을 내리치는 모습이 떠오르죠. 이번 강의에서는 바로 그 피아니스트 베토벤을 조명하려고 합니다.

피아노로 실력을 겨루던 시대

혹시 피아노 배틀을 보신 적 있나요? 요새도 종종 피아노 배틀로 연출한 연주회가 열리곤 하는데 생각보다 박진감 넘치고 재밌습니다.

피아노 배틀이 뭔가요?

피아노 배틀이란 말 그대로 피아니스트 둘이 기량을 겨루는 거예요. 상상해보세요. 한 피아니스트와 다른 피아니스트가 마주 앉아 극한까지 연주 테크닉을 선보입니다. 장소는 귀족의 살롱일 수도 있고,

대중 공연장일 수도 있어요. 어디서 배틀이 벌어졌든 베토벤 시대의 관객들은 지금과는 다르게 마치 링 위의 레슬링 선수를 응원하듯 시끄럽게 환호성을 지르면서 피아노 배틀을 관람했습니다. 베토벤이 빈에 도착했을 때 귀족들은 피아노 배틀을 보는 재미에 푹 빠져 있었지요.

승패는 어떻게 가리나요? 누가 심판을 보는 거예요?

심판이 없어도 보통은 그 자리에 있는 연주자 스스로 승패를 아는 경우가 많습니다. 주로 관객에게 더 뜨겁고 더 많은 호응을 받은 연주자가 승자가 되었죠.

악마의 탈을 쓴 피아니스트

베토벤의 피아노 연주 스타일은 아주 격렬했습니다. 당대의 유명한 피아니스트 요제프 겔리네크는 연주를 듣고 이렇게 평했다고 합니다.

> 그는 사람이 아니에요. 악마랍니다. 베토벤의 연주는 우리 모두를 죽음으로 몰아갈 겁니다. 게다가 즉흥 연주를 하는 그의 솜씨란….

어떻게 연주했기에 이런 평이 나왔을까요….

당시 빈에서 유행하던 연주 스타일이 달콤하고 섬세한 스타일이었기 때문에 베토벤의 연주가 더 거칠게 여겨진 것 같아요. 그런데 신인인 베토벤에게는 그게 호재로 작용했습니다. 빈의 관객들에게 확실하게 존재감을 각인시켰거든요. 쉽게 말해 고만고만한 피아니스트들 사이에서 튀었던 겁니다. 게다가 마침 빈에서 활약하던 뛰어난 피아니스트들이 일제히 빈을 비운 시점이었어요. 그 틈을 타 데뷔한 베토벤은 운 좋게도 빠르게 자리를 잡을 수 있었습니다.

베토벤은 왜 갑자기 작곡가에서 피아니스트로 전향한 거죠?

전향했다기보다는 둘 다로 활동했는데 피아니스트로 먼저 유명해진 거죠. 한 가지 미리 말해둘 것이 있는데, 옛날에는 처음부터 작곡만으로 먹고사는 음악가가 없었어요. 실제로 우리가 아는 거의 모든 작곡가들의 주수입은 연주 활동에서 나왔습니다. 그래서 당시 사람들은 그들을 굳이 작곡가라 생각하지 않았을 겁니다. 결국 남은 건 작품뿐이기 때문에 우리는 작곡가라고 기억하지만요.

사실 베토벤만 해도 자신이 작곡가라는 생각을 언제부터 했을지 잘 모르겠습니다. 게다가 처음 본에서 자기가 작곡한 작품을 선보였을 때 크게 좋은 반응을 얻지 못했어요. 빈에 오기 전인 1785년에 첫 번째로 출판한 작품은 "학생이 한 것 치고는 괜찮다"라는 평 정도를 들었죠. 자존심이 상했던지 베토벤은 그 후 4~5년 동안 자기가 작곡한 작품을 출판해서 공개하지 않았습니다. 막시밀리안 선제후의 부임 초기에 작성된 본 궁정의 음악가 명단에서도 베토벤은 작곡가가 아니라

건반 악기 주자로 분류되어 있습니다.

대신 피아니스트로서는, 실패한 첫 공연을 제외하면 어렸을 때부터 끊임없이 주목을 받았어요. 베토벤의 아버지는 아예 저택 하나를 빌려서 베토벤의 연주회를 계속 열었는데 "돈을 끌어모은다"라는 말을 들을 정도로 인기가 있었죠. 높은 보수를 받으며 출장 연주를 갔던 기록도 남아 있고요. 물론 그렇게 열심히 번 돈은 대부분 아버지의 술값으로 나갔지만 말입니다.

그럼 베토벤의 연주 스타일은 왜 그렇게 거칠었나요? 인기를 끌기 위해 계산된 결과인가요?

꼭 인기를 끌려고 거칠게 연주했던 것 같진 않습니다. 베토벤은 빈에 올 때부터 자기만의 연주 스타일로 다른 피아니스트들을 이기고 싶다고 했으니까요.

인기를 끌고자 했다기보다는 피아노 배틀이라는 형식과 베토벤의 강한 승부욕, 격한 연주 스타일 등이 잘 맞아떨어졌던 듯합니다. 모차르트 역시 매우 뛰어난 피아니스트였지만 항상 승자였던 건 아니거든요. 베토벤보다 조금 이르게 빈에 데뷔한 모차르트는 황제의 주선으로 당대 모든 피아니스트의 우상이었던 무치오 클레멘티와 피아노 배틀을 벌였던 적이 있었어요. 그런데 이 대결은 청중의 평이 엇갈리면서 승부가 나지 않았습니다. 반면 베토벤의 피아노 배틀 기록은 세 개가 전해지는데 승자가 모두 베토벤이에요. 고난도의 테크닉과 격렬한 표현력으로 상대 피아니스트를 압도했지요.

우와-

웅성웅성

피아노 배틀에서 이기면 뭔가 엄청난 보상이 있었나요?

피아노 배틀에서 이긴다고 당장 상금이 나오지는 않았어요. 단지 명성을 얻었죠. 평생 '누구누구를 이긴 베토벤' 하고 불릴 수 있었으니까요. 반대로 배틀에서 진 연주자에게는 치욕이었겠지만요.

음악가 = 최고의 스타

당시 베토벤처럼 화려하게 연주하는 사람을 '비르투오소'라고 불러요. 비르투오소란 이탈리아어로 거장이라는 뜻이에요. 하지만 긍정적인

의미만 있는 게 아니라 인간을 넘어선 돌연변이라는 뉘앙스로도 쓰였습니다. 초인적인 기교를 보여준 베토벤을 악마 같다고 했던 것처럼 말이죠. 당시 사람들은 신기한 동물을 보고 서커스를 즐기듯 비르투오소를 구경했습니다.

그런데 비르투오소가 이토록 관심의 대상이 될 수 있었던 것도 따지고 보면 그만큼 사람들이 음악을 좋아했기 때문입니다. 우리가 지금 대중음악에 열광하는 것 이상으로 콘서트에 가는 걸 좋아했어요. 그러다 보니 연주자에게도 관심이 쏠렸고, 특정 연주자를 두고 격렬한 논쟁을 벌이는 일도 흔했습니다.

잡지 「파리의 생활」에 실린 리스트의 캐리커처
여러 개의 팔과 손이 달린 돌연변이의 모습으로
기괴하게 그려져 있다.

피아노가 아니라 다른 악기 연주자들에게도 마찬가지로 관심이 많았나요?

피아니스트에 대한 관심은 좀 특별했습니다. 당시 사람들은 피아노라는 악기 자체를 가장 좋아했으니까요. 피아노는 베토벤이 활동하던 시기에 하루가 다르게 발전을 거듭하던 신생악기였습니다. 새로 나온데다가 그 시대 첨단 기술이 다 몰려 있었으니 사람들이 피아노에 열광할 수밖에 없었죠.

요즘 최신 스마트폰이 나오면 관심이 집중되는 것 같네요.

음악과 함께 발전하는 피아노

악기를 알면 음악을 이해하는 데에 도움이 됩니다. 당연하지만 음악의 발전은 악기의 발전과 밀접한 관계에 있으니까요. 악기가 개량되면 그 악기를 잘 활용하기 위한 음악이 만들어지기도 하고, 반대로 작곡가가 원하는 표현을 실현해내기 위해 악기가 개량되기도 했습니다. 피아노의 발전사를 보면 그렇게 주고받는 과정이 잘 드러납니다.
원래 피아노 이전에 가장 사랑받던 악기는 다음 페이지에 있는 하프시코드였습니다. 겉으로 보기에는 그랜드 피아노와 비슷하게 생겼습니다만 그랜드 피아노보다는 작아요.
문제는 이 하프시코드로는 음의 셈여림을 표현할 수가 없었다는 겁니다. 그러니까 연주자가 건반을 세게 '쾅' 내려치든 살짝 내려치든 상관

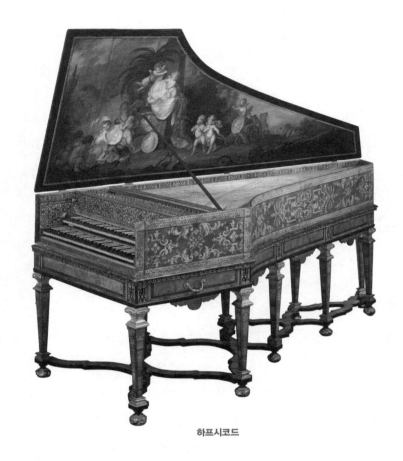

하프시코드

없이 일정한 크기의 소리가 난다는 거예요. 반면 피아노는 건반을 누르는 세기가 음량에 영향을 줍니다. 그래서 피아노는 건반을 약하게 누르면 작은 소리가 나고, 강하게 누르면 큰 소리가 납니다. 피아노는 해머로 현을 때려서 소리를 내는데, 이 힘이 현에 그대로 전달되도록 설계되었기 때문이죠.

베토벤이 좋아했겠네요.

맞습니다. 베토벤은 피아노의 발전을 적극적으로 이용하는 걸 넘어 그 발전을 선도했습니다. 피아노가 버틸 수 있는 강도를 아랑곳하지 않고 자기가 만들어내고 싶은 소리를 위해 피아노를 극한까지 밀어붙였죠. 어느 정도였냐면 건반을 너무 강하게 친 나머지 피아노를 학대한다는 소리까지 들었을 정도입니다. 후일 베토벤 제자들의 증언에서도 잘 묘사됩니다. 혹시 체르니라는 이름을 들어봤나요?

피아노 교본 제목 아닌가요? 〈체르니 100번〉, 〈체르니 30번〉, 〈체르니 50번〉 하던 게 생각납니다.

그 시리즈를 작곡한 체르니가 베토벤의 제자였어요. 체르니는 베토벤의 피아노 연주에 대해 "그 시대의 약하고 불완전한 피아노로는 그의 거인적인 연주 스타일을 감당할 수 없었다"고 회상했습니다.

피아노가 소리를 내는 원리

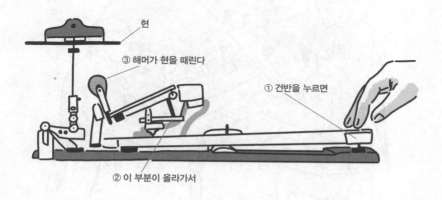

얼마나 피아노를 막 다뤘으면….

당시만 해도 피아노는 공연 중에 현이 끊어지는 등 지금보다 훨씬 불안정했습니다. 역시 베토벤의 제자 중 하나였던 작곡가 라이하는 "베토벤이 모차르트 협주곡을 연주할 때, 갑자기 현이 끊어져 옆에 있던 나는 얼마나 당황했는지 모른다. 그런데도 베토벤이 곡을 끝까지 연주하겠다고 고집을 부려서 이리저리 몸을 날려서 해머 사이에 낀 현들을 비틀어 빼주랴, 악보도 넘겨주랴, 베토벤보다 더 바빴다"고 회고하기도 했죠.

베토벤에게는 아주 튼튼한 피아노가 필요했겠네요.

실제로 베토벤은 피아노의 기술적인 부분에 관심이 많았습니다. 베토

**브로드우드 앤드 선즈 회사의 그랜드 피아노,
1827년, 뉴욕 메트로폴리탄미술관**
브로드우드 사는 주철로 만든 프레임을 이용해
피아노의 내구성을 높였다.

벤이 피아노 제작 회사에 직접 요구 사항을 쓴 편지를 보내면 피아노
회사가 그 주문에 맞추어 피아노를 제작하기도 했어요. 브로드우드
사는 세상에서 단 하나뿐인 피아노를 제작해서 1818년에 베토벤에게
선물했습니다. 베토벤의 연주 스타일을 고려해 기존의 피아노보다 튼
튼하고 음량이 크게 출력되도록 만들었죠.

단 하나뿐이었다면 완전히 맞춤 생산이네요. 어마어마하게 비싸겠어요.

이 무렵에는 브로드우드 사뿐 아니라 너도나도 베토벤에게 피아노를

만들어주려고 했습니다. 살아있는 전설, 베토벤에게 악기를 헌정한다는 건 오늘날로 치면 PPL 같은 거였죠.

피아노가 우리 곁에 오기까지

게다가 피아노가 공장에서 대량 생산되기 시작한 것은 19세기 말입니다. 19세기 말에 피아노 연주를 즐기는 계층이 대중으로까지 확대되고 나서야 피아노가 본격적으로 공장에서 생산될 수 있었죠. 그때 유럽과 미국에서 피아노 산업이 거대하게 발전했습니다. 우리나라에서는 1970~80년대에 호황이었습니다. 영창피아노, 삼익피아노 같은 회사들이 그때 커졌고요.

그전까지 피아노는 하나부터 열까지 전부 사람 손으로 만들었던 악기였고 당연히 지금보다 구하기 어려웠습니다. 예를 들어 18세기 독일에요한 안드레아스 슈타인이라는 유명한 건반악기 제작자가 있었는데이 사람의 공방에서 40년 동안 만든 악기가 고작 700대였다고 합니다. 한 해에 17대꼴로 제작한 셈이죠. 이후 슈타인의 딸이 가업을 이어설비를 확충하고 분업 생산 체제를 도입해 획기적으로 생산량을 늘렸습니다만 그래 봤자 한 해에 50대 정도였습니다.

그러면 악기 가격이 많이 저렴해지진 않았겠네요.

맞아요. 사실 손으로 만들던 시절보다 가격이 크게 저렴해졌다고 할수는 없습니다. 다른 악기의 경우도 마찬가지인데, 악기 생산 과정이

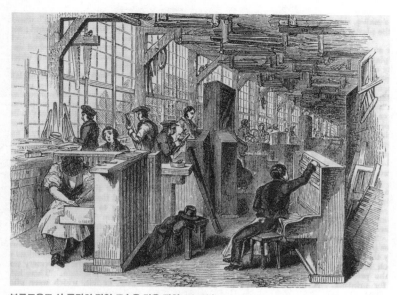

브로드우드 사 공장의 작업 모습을 담은 판화, 1842년
당시 피아노는 일일이 손으로 제작해야 했기 때문에 매해 적은 양만 생산할 수 있었으며 가격도
비쌀 수밖에 없었다.

아무리 기계화되었다고 해도 기계가 수작업을 대체하는 데에는 한
계가 있었고 원자재도 고가인 경우가 많았습니다. 그래서 산업화가
이루어진 후에도 생산 단가를 줄일 만한 부분은 아주 적었어요. 게다
가 임금도 점차 상승했고 임대료나 세금 등 이전에는 발생하지 않았
던 비용이 추가되어 악기의 상대적인 가격은 크게 변하지 않았습니다.

그래도 지금 피아노의 가격이 그렇게 비싸다는 생각은 들지 않아요.

그건 피아노의 종류가 다양해졌기 때문이에요. 모든 상품이 그렇겠지
만 피아노도 종류에 따라 가격이 천차만별로 다릅니다.

피아노의 종류

우리가 살 수 있는 피아노는 크게 어쿠스틱 피아노와 디지털 피아노로 나뉩니다. 피아노라고 했을 때 일반적으로 떠올리는 건 그중 어쿠스틱 피아노입니다.

어쿠스틱 피아노와 디지털 피아노의 가장 큰 차이는 현의 유무예요. 어쿠스틱 피아노의 경우 건반을 누르면 해머가 내부의 현을 때려서 소리를 냅니다. 디지털 피아노는 현 대신 전자기계가 건반을 누르는 힘을 인식해서 녹음된 소리를 출력해주고요. 그래서 어쿠스틱 피아노는 연주자가 어떻게 건반을 누르는가에 따라 다른 소리를 내지만 디지털 피아노는 비교적 균일한 소리를 냅니다.

초보자라면 디지털 피아노를 사는 것도 나쁘지 않은 선택이겠네요.

디지털 피아노
건반을 누르는 힘을 전자기계가 인식하여 소리를 낸다.

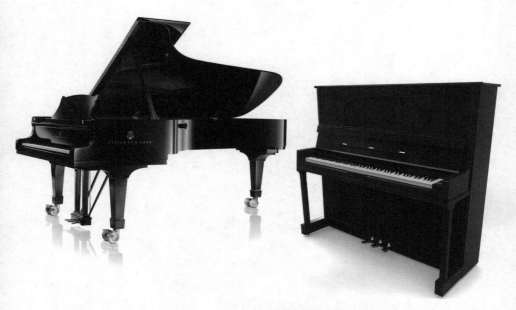

그랜드 피아노(왼쪽)와 업라이트 피아노(오른쪽)
그랜드 피아노는 풍부한 음색을 내기 때문에
전문적인 피아노 연주에 적합하고 업라이트 피아노는
크기가 작아 좁은 장소나 가정에서 주로 사용된다.

가볍고 저렴한 모델도 많기 때문에 초보자가 사용하기에 좋죠. 물론
아직은 디지털 피아노가 어쿠스틱 피아노의 울림을 제대로 구현할 수
없다고 보는 사람이 많긴 합니다.

어쿠스틱 피아노의 종류에는 크게 그랜드 피아노와 업라이트 피아노
가 있습니다. 처음에 모든 피아노는 그랜드 피아노처럼 생겼었는데 공
간을 많이 차지하는 단점을 보완하기 위해 업라이트 피아노를 만들었
습니다. 다만 업라이트 피아노는 그랜드 피아노보다 건반이 반응하는
속도가 민첩하지 못해요. 울림도 덜 풍성하고요. 그래서 전문 연주회
장에서는 그랜드 피아노를, 가정이나 좁은 장소에서는 업라이트 피아
노를 사용하는 거죠.

작곡가로의 길

벌써 강의를 마칠 때가 되었네요. 이번 강의에서는 하이든의 제자로 빈에서 데뷔한 다음 피아니스트로서 전성기를 보냈던 베토벤을 살펴봤습니다. 그와 함께 피아노라는 악기의 발전사도 간략히 짚어봤어요.

어린 시절에 너무 고생했지만 그래도 피아니스트로 성공을 했다니 다행이에요.

맞아요. 하지만 결국 베토벤도 다른 사람들의 도움을 받아 성공할 수 있었습니다. 베토벤이 자기 세계를 마음껏 드러내기까지 물심양면으로 베토벤의 작곡 활동을 도운 후원자들을 만나러 가보시죠.

빈에 정착한 베토벤은 작곡가보다 피아니스트로 먼저 유명해졌다. 베토벤의 거칠고 격한 연주는 피아노의 개량, 음악에 빠진 빈 특유의 분위기와 맞물려 주목을 끌었다.

베토벤의 피아노 연주	당시 빈에서는 달콤하고 섬세한 연주가 유행했지만, 베토벤은 거칠고 격하게 연주함. ⋯→ 비슷한 스타일의 피아니스트들을 제치고 확실하게 존재감을 드러냄. 참고 비르투오소: 인간의 능력을 넘어선 돌연변이 같은 연주자에게 붙인 별칭.
피아노의 발전	셈여림을 표현할 수 없는 하프시코드와 달리 피아노는 현을 때리는 해머의 힘이 더 잘 전달되도록 만들어져 셈여림 표현 가능해짐. 18세기 독일 요한 안드레아스 슈타인의 공방에서 한 해에 약 17대 정도만 만들어졌음. ⋯→ 이후 설비 확충과 분업 생산 체제로 생산량이 늘기 시작했으며 19세기 말 피아노 붐을 타고 피아노 산업 발전.

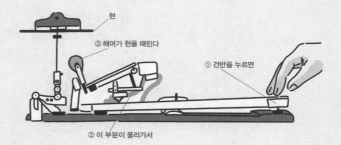

현
③ 해머가 현을 때린다
① 건반을 누르면
② 이 부분이 올라가서

피아노의 종류	❶ 어쿠스틱 피아노: 현의 진동으로 소리를 냄. • 그랜드 피아노 – 풍부한 음색을 냄. 전문 연주회장에 적합. • 업라이트 피아노 – 사이즈가 작음. 좁은 공간에 적합. ❷ 디지털 피아노: 건반을 누르는 힘을 기계가 인식해서 소리를 냄. 누구나 같은 소리로 연주할 수 있음.

주인공을 만든 사람들

음악가 베토벤의 빛나는 무대 뒤편에는 베토벤을 열렬히 후원했던
사람들이 있었다. 베토벤은 특유의 괴팍한 성격으로 주변 사람들을
못살게 굴었지만 후원자들은 끊임없이 도움의 손길을 내밀었다.
이들이 있었기에 우리는 오늘날까지도 베토벤을 기억하고
사랑할 수 있다.

세상에서 가장 위대한 것은
자기 자신에게 속할 줄 아는 것이다.

- 미셸 드 몽테뉴

03

베토벤을 사랑한
후원자

#베토벤의 후원자 #리히노프스키 공작

앞서 베토벤이 빈에서 피아니스트로 데뷔한 게 스물한 살인 1792년이
라고 했습니다. 그런데 그로부터 3년 전인 1789년, 프랑스에서 시민혁
명이 일어났습니다.

프랑스의 자유를 위하여!

맞아요. 앞서 잠깐 설명했던 것처럼 프랑스혁명은 간단히 말해 사람이 태어난 신분 때문에 차별받는 사회를 무너뜨린 혁명입니다. 이 혁명 덕분에 모든 사람은 평등하다는 사상이 유럽 전역에 널리 퍼질 수 있었죠. 나중에 우여곡절을 겪습니다만 우리가 누리는 근대 민주주의가 만들어지는 데 큰 역할을 했어요.

오직 왕족과 귀족만이 호화스러운 삶을 즐기는 불평등에 분노한 시민들이 프랑스 국왕인 루이 16세와 왕비 마리 앙투아네트를 처형했습니다. 마리 앙투아네트가 바로 신성로마제국 황제의 동생이에요. 그러니 프랑스혁명의 소식은 신성로마제국의 수도인 빈의 귀족들에게 큰 충격을 주었을 겁니다.

운명적 요소가 교차한 공간 빈

하지만 이렇게 국내외의 상황이 살벌했는데도 빈은 현재를 즐기자는, '될 대로 돼라(laissez-faire)'는 분위기가 팽배했습니다. 경제는 급격하게 어려워졌지만 사치스러운 커피하우스는 늘 북적였죠. 진지한 주제의 대화를 하지 않으려 했고 별다른 신분 갈등도 없었대요. 돌이켜보면 유럽 전체가 혁명으로 발칵 뒤집힌 시기에 피아노 배틀 같은 게 유행하고 있었던 거잖아요.

빈의 그리엔슈타이들 카페, 1897년경
특히 19세기에 선풍적인 인기를 끌었던 커피하우스는 빈의 사교 문화를 형성하는 가장 중요한 공간
이었다. 지금도 빈의 오래된 카페에 가면 음악이 연주되거나 함께 낭독회를 갖는 모습을 어렵지 않게
찾아볼 수 있다.

아인슈페너
속칭 비엔나 커피. 휘핑크림을 듬뿍 얹은
진한 블랙커피로 보통 설탕이 따로 제공된다.
300년이라는 역사를 지닌 아인슈페너는
지금도 빈의 커피하우스에 가면 쉽게 즐길 수
있는 오래도록 사랑받아 온 커피다.

왜 빈의 귀족들은 현실에 직면하지 않았던 걸까요? 자포자기했던 걸까요?

글쎄요, 어떤 학자들은 빈 사람들이 현실에 대한 불만을 유흥으로 해소할 수 있었기 때문이라고 합니다. 반면 다른 관점의 해석도 있죠. 빈 궁정이 계몽주의자들을 잡아들이고 사상을 통제했기 때문이라는 겁니다. 그래서 빈에서는 파리처럼 혁명이 일어나지 않았고, 대신 교향곡과 소나타처럼 악기로만 하는 기악음악이 발전했다는 거예요. 아무래도 음악은 말이나 글과는 달리 검열이 어려웠을 테니까요. 이유야 어쨌든 빈의 상류층은 음악에 집착했습니다.

당시의 빈은 베토벤이란 음악가가 나오기에 최적의 공간이었네요. 운명적이라 할 정도로요.

맞아요. 빈의 경제도 베토벤이 데뷔할 무렵에는 최악은 아니었고요. 게다가 또 중요한 요인이 하나 더 있는데 바로 빈의 음악 문화가 발전하며 안목 있는 비평가들과 후원자들이 나왔다는 사실입니다.
예나 지금이나 음악가가 생계를 유지하려면 악보 출판이나 연주를 통해 얻는 수입만으로는 부족합니다. 아무리 베토벤이 뛰어난 개인이었다 한들 후원자의 도움 없이는 절대로 지금과 같은 위치에 오르지 못했을 겁니다. 베토벤은 독립을 간절히 소망했던 음악가입니다만 그런 베토벤마저 후원을 받는 데 소홀하지 않았어요. 아마 예술가의 독립에는 물질적인 기반이 필요하다는 사실을 알고 있었겠죠.

모든 것과
싸워야 했던 소년

고향에서 지원해준 발트슈타인 백작

가장 먼저 소개할 후원자는 발트슈타인 백작입니다. 앞서 빈으로 떠
나는 베토벤에게 모차르트의 영혼을 물려받기를 바란다고 송별의 말
을 쓴 백작이 기억나나요?

안목이 뛰어났다고 하셨던가요?

맞습니다. 본에 살았던 발트슈타인 백작은 베토벤의 자질을 인정한
최초의 귀족이었습니다. 베토벤보다 아홉 살이 많았는데 학식이 뛰어
났고 악기를 연주할 수 있을 정도로 음악 소양도 있었던 사람입니다.
후원자이기도 했지만 친구로서
베토벤과 정신적 교감을 나눴
다고 해요. 베토벤이 빈에 갔
을 때 자기 인맥으로 다른
귀족의 후원을 받을 수 있
도록 손을 써주기까지
했고요.

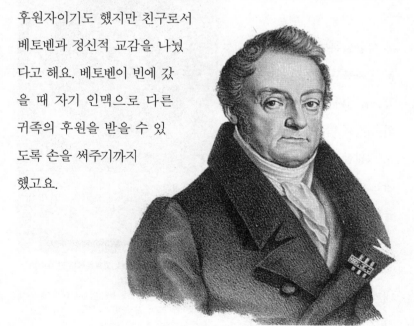

안토닌 마헤크, 발트슈타인 백작의 초상화, 1800년경

베토벤은 1805년, 발트슈타인 백작에게 〈피아노 소나타 21번〉 Op. 53을 헌정합니다. 그래서 이 작품은 〈**발트슈타인 소나타**〉라고 불리죠. 연주자들이 좋아하는 아주 격정적인 피아노 소나타입니다.

은혜도 갚고 잘 지내는 모습을 보니 흐뭇하네요.

성공으로 이끌어준 슈비텐 남작

세련된 음악 문화를 누리던 빈에는 음악적 식견이 높은 귀족이 본보다 더 많이 있었습니다. 그중 베토벤을 알아본 사람들은 베토벤을 새로운 모차르트라 찬양하며 후원했습니다. 베토벤은 그들의 지지를 바탕으로 작곡가로 데뷔할 수 있었지요.

대표적으로 고트프리트 판 슈비텐 남작 같은 사람을 들 수 있습니다. 슈비텐 남작은 황실의 외무장관을 지내기도 했고 도서관장, 공연 기획자 등 신성로마제국

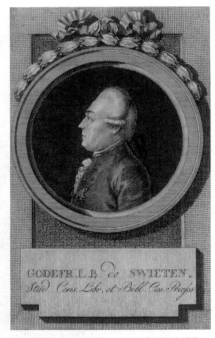

요제프 게오르크 만스펠트, 고트프리트 판 슈비텐 남작의 초상화, 1790년경
한때 신성로마제국을 호령했던 마리아 테레지아의 주치의인 게라르트 판 슈비텐의 아들로, 상당한 문화적 영향력을 지닌 인사였다.

모든 것과
싸워야 했던 소년

의 수도 빈에서 다양한 일을 맡았던 사람이죠.

문화적 영향력도 상당해서 오늘날의 '오피니언 리더' 같은 역할을 했습니다. 베토벤을 유명 인사로 만들어준 일등 공신입니다. 베토벤뿐 아니라 하이든, 모차르트 등 여러 음악가들의 후원자이기도 했고요. 종종 사적인 음악회를 주최하기도 하고 빈 최초의 음악회 조직을 만들기도 했으니 얼마나 진지하게 음악을 사랑했는지 알 만하죠? 슈비텐 남작은 베토벤이 빈에서 첫 10년을 보내는 동안 큰 도움을 주었습니다.

그러면 베토벤에게는 가장 소중한 후원자겠군요.

최고의 후원자, 리히노프스키 공작

아니에요. 리히노프스키 공작이 있으니 슈비텐 남작이 가장 중요한 후원자의 자리를 차지하기는 어려울 거예요.

후원 금액만 봐도 리히노프스키 공작은 베토벤의 가장 든든한 후원자였습니다. 1800년부터 12년 동안 매년 600플로린씩 후원했거든요. 이 금액은 당시 독신 남성이 안정된 생활을 꾸리기에 충분한 금액이었습니다.

엄청난 팬이었네요. 그것도 돈이 많은….

그러니까 리히노프스키 공작은 베토벤이 돈 걱정 없이 창작 활동을 할 수 있는 기반을 마련해준 사람이죠. 베토벤의 전성기는 그냥 도래

한 게 아니었던 겁니다.

리히노프스키 공작은 돈뿐만 아니라 정서적으로도 베토벤을 도와주었습니다. 거의 가족처럼 베토벤과 깊은 유대를 맺었는데, 실제로 베토벤을 아예 자기 저택에 '모시고' 왔죠. 그러고 나서는 자기 집 하인들에게 "나와 베토벤이 동시에 너희를 부르면 나한테 오지 말고 베토벤한테 가라"고 말할 정도로 베토벤을 아꼈어요.

공작 정도 되는 사람이 이 정도 정성을 쏟았으니 다른 음악가였다면 감격했겠지요. 하지만 베토벤의 태도는 감격과는 거리가 멀었습니다. 가령 공작의 집에서는 항상 네 시에 식사했는데 그 식사를 함께하는 것조차 너무 싫어했대요. 왜 밥 먹기 위해 세 시 반부터 차려입어야 하냐면서 그 시간이 되면 집을 나가버리기도 했다고 합니다.

어떻게 그럴 수 있죠? 자기한테 돈도 주고 집도 줬던 사람인데….

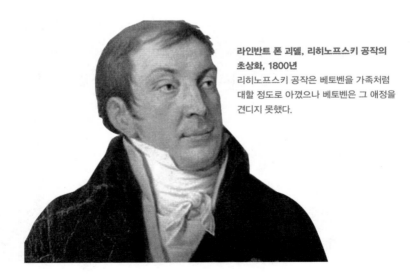

라인반트 폰 괴델, 리히노프스키 공작의 초상화, 1800년
리히노프스키 공작은 베토벤을 가족처럼 대할 정도로 아꼈으나 베토벤은 그 애정을 견디지 못했다.

그래도 나름대로는 리히노프스키 공작에게 성의 표시를 충분히 했다고 생각했을 거예요. 리히노프스키 공작에게 첫 번째 출판 작품인 〈세 개의 피아노3중주〉 Op. 1을 헌정했고, 나중에는 〈**교향곡 2번**〉 등 굵직한 작품들까지 헌정했으니까요.

헌정받은 사람에겐 무슨 이득이 있었는데요?

특별히 경제적인 이득은 없었지만 작품을 헌정 받는다는 것은 큰 명예였습니다. 유명 작곡가였다면 더욱 그랬죠. 심지어 베토벤처럼 대단한 작곡가에게 곡을 헌정받으면 사례를 하는 게 보통이었고요.
덧붙이자면 헌정받은 사람과 곡의 내용은 아무 연관이 없습니다. 예를 들어 〈**라주모프스키 4중주**〉에는 아예 곡 제목에 '라주모프스키'라는 헌정받는 사람의 이름이 들어가지만 그렇다고 베토벤이 그 곡을 라주모프스키를 생각하면서 쓴 건 아니에요. 물론 감히 베토벤에게 "이런 곡을 이렇게 써 주십시오" 하고 주문한 사람도 없었지만요.
리히노프스키 공작은 베토벤이 작곡가로 데뷔할 때에도 큰 도움을 주었습니다. 베토벤의 첫 작품부터 리히노프스키 공작의 살롱에서 초연되었죠. 외부의 반응은 시원찮았지만 초연한 살롱에서의 반응은 좋았어요. 베토벤은 이때 자기가 피아노만 잘 치는 비르투오소가 아니라 작곡 실력도 갖춘 음악가라는 사실을 빈 음악계에 알렸습니다.

첫 작품의 연주회까지 열어주다니 리히노프스키 공작이 정말 베토벤을 아꼈나 봐요.

**마들렌 르메르, 화가의 살롱에서 열린 시음회,
1891년**
살롱은 저명한 음악가, 문필가, 화가, 예술
애호가들이 모두 모이는 자리였다. 당시 음악가들은
이러한 살롱 문화 속에서 성장했는데, 모차르트도
살롱에서의 연주로 천재라 불리기 시작했으며
베토벤 역시 살롱을 통해 첫 작품을 발표했다.

리히노프스키 가족이 다 베토벤을 아꼈습니다. 공작뿐만 아니라 공
작부인도 지극정성이었죠. 하지만 베토벤은 리히노프스키 가족의 애
정이 너무 지나쳐서 자기를 유리 돔에 가두는 것 같다고 불평했어요.
〈미녀와 야수〉 영화에서 나오는, 귀한 데 먼지 앉지 않도록 덮어놓는
종 모양의 유리 덮개 말입니다.

관계가 어긋나다

그렇게 돈독하던 리히노프스키 공작과 베토벤의 관계는 1806년에 일어난 사건으로 깨졌습니다. 이때 공작이 베토벤을 어렵게 설득해서 프랑스 장교들과 함께 별장으로 놀러 갔는데, 그 프랑스 장교들이 별 생각 없이 베토벤에게 피아노 연주를 청했어요. 베토벤은 절대 안 친다며 끝까지 버텼습니다. 그러다가 물건을 던지고 고함을 지르는 싸움으로까지 번졌죠.

연주 한번 해주면 될 걸 왜 그렇게 과민 반응을 한 거죠? 어렸을 적 트라우마 때문인 걸까요?

그게 그렇게 어려웠나?

하기 싫다고 했잖아!

글쎄요, 이유야 어쨌든 베토벤은 누군가 자기에게 피아노 연주를 요구하는 걸 정말 싫어했습니다. 자기가 치고 싶을 때만 치기를 원했고 연습하는 모습도 보이기 싫어했어요.

심지어 같은 집에 살았던 리히노프스키 공작에게도 연습하는 모습을 보여주지 않았다고 합니다. 아무튼 이 소동으로 리히노프스키 공작과의 관계는 끝이 나고 말았습니다.

결국 베토벤의 괴팍한 성격이 문제를 일으키고 말았네요. 공작이 불쌍해요.

그런데 이 관계가 단순히 리히노프스키 공작 쪽의 짝사랑만은 아니었

던 것 같아요. 베토벤은 공작의 집을 나갔을 때 굳이 공작의 집이 잘 보이는 곳에 새 거처를 마련했거든요. 어쩌면 리히노프스키 가족의 애정을 답답하게 여기면서도 그들이 자기를 가족으로 생각하는 것을 내심 좋아했던 것 같습니다. 떠나고 싶었지만 멀어지기는 싫었던 모순된 감정이었던 거죠.

복잡한 사람이네요. 후원자를 필요로 했지만 독립에 대한 열망이 강해서 자신도 혼란스러웠겠어요.

이런 베토벤의 성격 탓에 리히노프스키 공작은 후원도 조심스럽게 했습니다. 베토벤 연봉의 두 배쯤 되는 액수의 악보를 베토벤 모르게 다 사들였던 적도 있어요. 베토벤의 자존심이 상하지 않도록 티 나지 않게 지원해야만 했던 겁니다. 공작이 말을 사 주었는데 다시 돌려보낸 적도 있다고 하니 충분히 이해가 갑니다.

하지만 그렇게 신세 지는 걸 싫어했던 베토벤도 좋은 악기만은 포기하지 못했습니다. 리히노프스키 공작이 이탈리아에 다녀오면서 현악기 세트를 선물로 사 왔는데, 베토벤은 공작과 사이가 틀어진 이후에도 그 악기들만은 끝까지 간직했다고 합니다.

비싼 악기였나 보죠?

정확한 가격은 모르겠지만 상당히 고가겠죠. 좋은 현악기는 그때나 지금이나 엄청나게 가격이 높으니까요.

**본에 위치한 베토벤하우스(위)와
베토벤이 소장한 악기들(아래)**
베토벤의 생가에는 어린 시절의 베토벤에
관한 자료뿐 아니라 베토벤이 생애 동안
사용한 악기들도 다수 전시되어 있다.
리히노프스키 공작이 선물한 현악기들은
브로드우드 사가 선물한 피아노와 같은
방에 전시되어 있다.

모든 것과
싸워야 했던 소년

부럽네요. 모든 후원자가 베토벤에게 다 이렇게 잘해준 건가요?

일반적인 후원자가 다 리히노프스키 공작 같았다고 하기는 어렵습니다. 게다가 공작은 굉장한 부자였어요. 물론 그렇게 잘살던 리히노프스키 공작도 나중에는 프랑스혁명의 영향으로 경제적인 어려움을 겪었습니다. 하지만 다른 귀족들은 그보다 훨씬 더 쪼들렸어요. 하이든을 거두었던 에스테르하지 가문처럼 음악가를 40명씩 먹여 살릴 수 있는 귀족은 점점 사라졌죠. 음악가를 모집하는 공고도 '바이올린을 연주할 수 있는 상주 하인 구함' 하는 식으로 뭉뚱그려 내기 일쑤였고요. 어느새 귀족들도 일하지 않으면 풍족한 생활을 누릴 수 없는 시대가 온 겁니다.

드디어 작곡가로

지금까지 베토벤의 후원자들, 그중에서도 베토벤과 가장 긴밀한 관계를 이어갔던 후원자들을 살펴보았습니다. 특히 리히노프스키 공작과의 관계가 어떻게 느껴졌을지 모르겠네요. 개인적으로는 가족으로 여겨주는 걸 좋아하면서도 그 애정을 불편하게 느끼기도 하는 베토벤의 모습이 조금은 안타깝기도 합니다.

맞아요. 조금만 더 솔직하게 애정을 받아들일 수 있었다면 좋았을 텐데….

베토벤은 유달리 고집스러운 성격 탓에 후원자들과 잦은 마찰을 빚었습니다. 이는 베토벤을 인간적으로 고립시켰고요. 물론 그 성격 덕분에 더 완벽한 음악을 추구할 수 있게 되었지만요.

한 가지 분명한 건, 성격이 어찌 되었든 베토벤의 음악을 사랑했던 후원자들이 없었다면 베토벤이라는 음악가가 탄생하지 못했으리라는 점입니다.

다음 강의에서는 본격적으로 자기 세계를 만들어나갔던 작곡가 베토벤의 면모를 살펴보겠습니다. 사실 기나긴 음악의 역사에서 자기 세계가 뚜렷한 음악가는 셀 수도 없이 많습니다. 하지만 그 가운데서도 베토벤은 독보적으로 자기 세계가 뚜렷했던 음악가예요. 그만큼 당대 사람들의 취향이나 전통, 관습 등에 얽매이지 않고 누구도 상상하지 못했던 음악의 혁신을 이루었지요. 이제 기량이 최고조에 오른 베토벤이 어떤 음악을 만들었는지 함께 따라가 보도록 하죠.

베토벤이 데뷔하던 당시 유럽은 프랑스혁명의 물결 속에 있었으나 빈은 이와 달리 될 대로 되라는 분위기에 잠식되어 있었다. 그 가운데 음악 문화가 발달해 안목 있는 비평가와 후원자들이 등장했다. 베토벤은 그들의 지원을 통해 작곡가로도 인정받았지만, 독립에 대한 열망 때문에 후원자와의 관계를 오래 지속하지는 못했다.

향락에 잠긴 빈	❶ 프랑스혁명으로 유럽의 정치적 상황이 급변했지만 빈의 귀족들은 그런 상황을 외면하고 유흥에 몰두함. ⋯ 음악에 집착하는 상류층이 많았고 그중 안목 있는 사람들이 베토벤의 음악을 알아봄. ❷ 계몽주의에 대한 검열이 일어나 말과 글이 통제됨. ⋯ 가사가 없는 교향곡, 소나타 같은 기악음악이 발전함.
발트슈타인 백작	베토벤이 본을 떠날 때 남긴 송별의 말에 모차르트의 영혼을 전달받기를 바란다고 적을 정도로 안목 있고 베토벤을 아꼈음. ⋯ 베토벤은 발트슈타인 백작에게 곡을 헌정함으로써 고마움 표현.
슈비텐 남작	황실의 전 외무장관으로서 도서관장, 공연기획자 등을 역임함. 하이든, 모차르트 등 다양한 음악가를 후원. ⋯ 베토벤을 유명 인사로 만드는 데에 큰 몫을 함.
리히노프스키 공작	베토벤을 자기 저택에 머무르게 하며 지원했고, 살롱의 연주회를 통해 베토벤이 작곡가로서 인정받는 기회를 마련함. 베토벤은 공작에게 곡을 헌정할 정도로 성의를 보임. 그러나 한편으로 공작의 애정을 답답하게 여겨 리히노프스키 공작을 의도적으로 멀리함. ⋯ 베토벤의 이런 성격은 베토벤을 인간적으로 고립시키는 결과를 불러옴. ⇒ 이 밖에도 후원자들이 많았으나 빈의 경제가 어려워지며 점차 몰락함.

비극에서 고난으로, 승리로
- 전성기 음악

소나타로 삶을 연주하다

음악에서는 조의 변화가 거듭될수록 해결로 가는 과정이 험난해진다.
베토벤은 자신의 소나타를 험난한 드라마로 만들기 위해
유례없이 다채로운 조바꿈을 했다. 숱한 어려움을 헤치고 결말을 향해 나아가는
소나타를 들으면 베토벤의 인생을 고스란히 느끼게 된다.

걱정 마라. 절망이야말로
가장 순수하고 치열한 열정이다.
사람들이 불행해지는 것은
진실하게 절망하지 않기 때문이다.

– 이문열, 『젊은 날의 초상』

01

소나타에
이상을 담아내다

#소나타 #소나타 형식 #조 #화성
#〈비창 소나타〉 #〈월광 소나타〉

빈 정착 초기에 베토벤은 자기가 작곡한 음악을 후원자의 살롱에서만 조금씩 선보였습니다. 그러다가 1800년 4월 2일에야 처음으로 대중을 대상으로 작곡 발표회를 열었죠. 이미 베토벤을 알고 있던 소수의 사람이 참석했던 살롱 연주회와는 달리 이 발표회에는 일반인도 참석했습니다. 작곡가로 인정받으려던 베토벤에게는 정말 중요한 자리였겠죠.

발표회는 어떻게 되었나요? 성공했나요?

그리 좋은 평가를 받지는 못했다고 합니다. 베토벤의 격렬한 스타일은 연주뿐 아니라 작품에도 그대로 반영되어 있었습니다. 당시에 널리 인정받던 하이든이나 모차르트의 음악에 비해 너무 격하다는 느낌을 주었지요. 그래도 이 발표회를 통해 취미로 작곡을 하는 아마추어가 아니라 전문적인 실력을 갖춘 프로 작곡가라는 사실은 널리 알릴 수 있었습니다. 그리고 곧 베토벤은 그해와 그 이듬해에 대작을 연이어 내놓으며 빈의 중요한 작곡가로 떠올랐죠.

피아노만으로 써낸 드라마

베토벤 음악 중 가장 인기 있는 〈비창 소나타〉와 〈월광 소나타〉는 이 때 발표되었습니다. 이 두 곡은 지금도 많은 사람이 좋아하죠?

익숙한 제목이에요. 두 곡이 특별히 인기 있는 이유가 있나요?

일단 작품을 감도는 분위기가 뚜렷한 인상을 줍니다. 이를테면 〈월광 소나타〉 1악장은 흔히 호수에 떨어지는 달빛 같다고 하죠. 한 번이라도 들어본 사람이라면 모두 수긍할 만한 묘사일 겁니다. 요새도 드라마, 영화, 광고에서 아련한 분위기를 만들 때 단골로 등장하곤 해요.

〈월광 소나타〉의 낭만적인 분위기

〈비창 소나타〉 역시 그렇습니다. 1악장은 비극적인 분위기가, 3악장의 경우 매끈하고 아름답지만 동시에 어딘지 끊임없이 동요하는 듯한 기분이 들죠. 그래서 게임 음악으로 쓰이는 등 많은 사랑을 받고 있습니다. 그리고 무엇보다도 두 작품 모두 구성이 뛰어납니다. 피아노 하나로만 연주되는 작품들인데 교향곡만큼 흥미진진해서 끝날 때까지 집중해서 듣게 돼요. 게다가 단순히 흥미진진한 데에서 끝나는 것도 아닙니다.

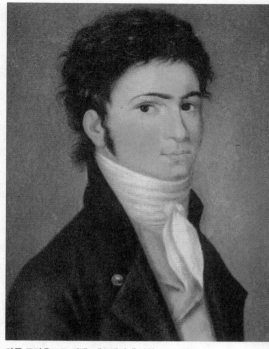

카를 트라우고트 리델, 베토벤의 초상화, 1801년
1800년 베토벤은 대중을 대상으로 첫 작곡 발표회를 가졌다. 그즈음 그려진 이 초상화에서는 꽤 세련된 모습을 한 베토벤이 엿보인다.

베토벤이 이상으로 여긴 인간상을 반영해내는 깊이마저 느껴지죠. 아무튼 이 시기 베토벤은 작곡가로 성공을 거두면서 인간관계도 더불어 좋아졌어요. 파란만장한 생애에서 드물게도 평탄한 시절이었습니다.

베토벤은 인간관계에 서툴렀다고 하셨잖아요?

이 시절에는 이례적으로 동생들과도 가깝게 지냈고 친구들과도 원만한

관계를 유지했습니다. 사랑도 했죠. 〈월광 소나타〉가 바로 베토벤이 사랑한 여성, 귀차르디 백작의 딸인 줄리에타 귀차르디에게 선물한 작품입니다. 줄리에타를 만나고서야 베토벤은 처음으로 결혼을 꿈꿀 수 있었죠. 친구 베겔러에게 이런 편지도 썼어요.

> (…) 내게 일어난 변화는 나를 사랑하고 내가 사랑하는 한 소녀 덕분이네. 현재 나는 더없이 행복한 시간을 보내고 있다네. 평생 처음으로 결혼이 나를 행복하게 만들어줄 것이라는 느낌을 받았다네. (후략)
>
> — 1806년 11월 베겔러에게 보낸 편지 중

줄리에타로 인해 불행했던 부모 때문에 갖게 된 결혼에 대한 부정적 생각이 바뀌었나 보네요. 그럼 이때 줄리에타와 결혼하나요?

아닙니다. 베토벤은 평생 결혼을 안 해요. 줄리에타의 경우에는 신분 격차가 둘의 사이를 가로막았습니다. 위 편지에서 줄리에타와 자신은 서로 사랑하는데 결혼할 수 없다고 토로하기도 했죠.

신분이 달랐다면 애초에 어떻게 만날 수 있었던 건가요?

베토벤과 줄리에타는 선생과 제자 관계였습니다. 그러니까 제자이자 후원자의 딸이었던 사람과 사랑에 빠졌던 겁니다. 줄리에타는 귀족인데다가 이미 결혼 상대도 정해져 있었는데 말이죠.

어차피 이룰 수 없는 사랑이었네요.

그렇죠. 베토벤은 줄리에타를 잊지 못하고 일생 줄리에타의 초상화가 들어간 상아 장식을 책상 위에 두었다고 합니다.
어쨌든 베토벤의 인생을 통틀어 이 시절만큼 행복한 때도 없었을 거예요. 그런 행복한 상태가 어색했던 걸까요? 베토벤은 불안한 예감을 느꼈습니다. 친구였던 니콜라우스 폰 츠메스칼 남작에게 보낸 편지에 그 예감이 잘 드러납니다.

줄리에타 귀차르디
베토벤은 〈월광 소나타〉로 알려진 〈피아노 소나타 14번〉을 줄리에타에게 바쳤다.

> (…) 때로는 내가 이런 명성을 누릴 자격이 없기 때문에 곧 미쳐버릴 거라는 기분이 들어요. 행운이 나를 찾아왔지만 바로 그 이유로 인해 새로운 재앙이 닥쳐올 거라고 두려워하고 있소. (후략)
>
> ― 1810년 7월 츠메스칼에게 보낸 편지 중

나중에 예감은 현실이 되고 말아요. 하지만 그 이야기보다 지금은 일단 〈비창 소나타〉와 〈월광 소나타〉를 좀 더 깊이 들여다보기로 하죠.

관습을 무시하다

소나타란 여러 악장으로 이루어진 작품 중에서도 독주 악기를 중심으로 작곡된 곡을 말합니다. 어떤 악기를 위한 것이냐에 따라 바이올린 소나타, 첼로 소나타, 피아노 소나타 등이 있지요. 그중 피아노 소나타가 제일 많아서 그냥 '소나타'라고 하면 주로 피아노 소나타를 가리킵니다. 〈비창 소나타〉와 〈월광 소나타〉 역시 피아노 소나타입니다.

둘 다 제목에 소나타라는 말이 들어가 있으니 두 곡의 느낌이 비슷하겠죠?

둘 다 개성이 뚜렷해서 분위기가 아주 다릅니다. 악장 배치만 해도 많이 다르고요. 두 곡 모두 세 악장이지만 〈비창 소나타〉는 빠른 악장 ⋯▶ 느린 악장 ⋯▶ 빠른 악장, 〈월광 소나타〉는 느린 악장 ⋯▶ 빠른 악장 ⋯▶ 빠른 악장 순으로 구성되어 있어요. 이 중 〈비창 소나타〉의 1악장과 〈월광 소나타〉의 3악장이 소나타 형식으로 만들어졌고요.

소나타가 소나타 형식 아닌가요?

헷갈리기 쉬운데, 소나타 형식은 한 악장의 특정 구조를 뜻하는 용어고 소나타는 그런 악장들이 여러 개 모인 작품 자체를 가리킵니다. 그러니까 소나타가 더 큰 개념이죠. 소나타 안의 악장들은 여러 형식으로 되어 있어요. 그중에서도 특히 첫 번째 악장은 소나타 형식으로

작곡되는 경우가 대부분이었습니다. 이렇게 소나타에서 즐겨 사용되던 형식이라 소나타 형식이라는 이름을 얻게 된 거고요. 교향곡, 협주곡, 현악4중주도 1악장은 대체로 소나타 형식입니다.

소나타가 여러 악장으로 구성된 작품이라는 건 이제 알겠어요. 그럼 소나타 형식은 어떻게 구성되나요?

소나타 형식은 크게 제시부 ⋯▸ 발전부 ⋯▸ 재현부로 구성됩니다. 앞서 들었던 〈운명 교향곡〉처럼 성격이 대조적인 두 주제가 나와 서로 밀고 당기며 곡을 만들어가는 게 특징이죠.

교향곡과 소나타의 일반적인 구성

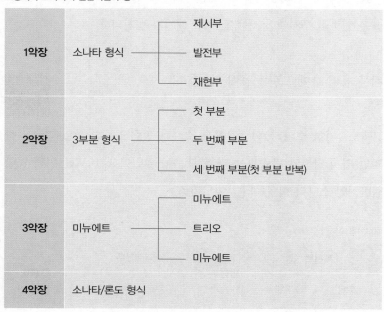

1악장	소나타 형식	제시부
		발전부
		재현부
2악장	3부분 형식	첫 부분
		두 번째 부분
		세 번째 부분(첫 부분 반복)
3악장	미뉴에트	미뉴에트
		트리오
		미뉴에트
4악장	소나타/론도 형식	

18세기 후반부터 19세기 중반까지 소나타 형식은 큰 인기를 끌었습니다. 그래서 소나타 1악장은 대부분 관습적으로 소나타 형식으로 작곡했던 거죠. 다만 〈월광 소나타〉 1악장은 예외입니다. 〈월광 소나타〉 1악장은 소나타 형식이 아니라 환상곡풍으로 쓰였거든요. 환상곡이란 판타지를 번역한 말이에요. 자유롭고 즉흥적인 분위기를 내는 곡을 뜻하죠. 일정한 형식을 이르는 말은 아닙니다.

왠지 일반적인 형식을 안 썼다고 하니 베토벤다워요.

정말 그래요. 〈월광 소나타〉 발표 당시에 소나타의 1악장을 빠른 템포의 소나타 형식으로 구성하는 건 몇십 년째 굳어져 있던 관습이었거든요? 그런데 막 떠오르는 신예였던 베토벤이 환상곡을 넣어서 그 관습을 일부러 무시했던 거예요. 정말 패기가 넘칩니다.

빠른 음악 속에 느린 선율이 끼어들 때

그래도 〈비창 소나타〉의 1악장은 소나타 형식으로 만들었습니다. 하지만 역시 당시의 관습과는 다른 부분이 있었어요. 비교를 위해 일단 일반적인 소나타 형식부터 보여드리죠.

일반적인 소나타 형식의 구조

제시부		발전부	재현부		(코다)
1주제	2주제		1주제	2주제	

제시부와 재현부가 1주제와 2주제로 구성되는군요. 코다가 붙기도 하는 것 같고요.

맞아요. 그런데 〈비창 소나타〉는 여기서 훨씬 복잡해집니다. 1악장을 바로 제시부로 시작하는 대신 장중하고 긴 서주로 시작해요. 잠시 들어볼까요? 너무나 어둡고 비극적이라 강렬한 충격을 줍니다.
이 같은 서주는 **발전부에 들어가기 전에 다시 한번, 재현부가 끝나고 코다가 나오기 전에 짤막하게 또 한 번** 등장해요. 정리하자면 아래와 같습니다.

18

〈비창 소나타〉 1악장의 구조

서주	제시부		서주	발전부	재현부		서주	코다
	1주제	2주제			1주제	2주제		

중간에 서주가 끼어들면 흐름이 끊기지 않을까요?

그렇지 않습니다. 물론 다른 부분들은 휘몰아치듯 정열적인데 서주 혼자만 유난히 느리기 때문에 상당히 이질적이긴 해요. 하지만 끊긴다기보다는 마치 내달리기 전에 잠시 쉬면서 깊은 고뇌에 잠겨 있다는 느낌이 들지 않나요? 만약 처음부터 끝까지 빠르게만 이어졌다면 곡의 긴장감이 훨씬 덜했을 겁니다.

조를 바꾸자 긴장감은 더해지고

〈비창 소나타〉의 긴장감을 만드는 또 다른 중요한 요인이 있습니다. 하나의 곡 안에서 조가 자주 바뀐다는 거죠.

장조, 단조 할 때의 그 조 말씀하시는 거죠?

맞습니다. 장조와 단조는 각각 12개씩 있는데, 작곡가들은 보통 그중 하나를 선택해서 음악을 만듭니다. 흔히 장조는 밝고 단조는 어둡다고 여겨지죠. 사실 24개 조마다 느낌이 다 다르지만, 따로따로 들으면 보통 사람들은 차이를 거의 느끼지 못합니다. 아래에서 〈비창 소나타〉 1악장의 조가 어떻게 바뀌는지 표시해보았습니다.

베토벤 〈비창 소나타〉 1악장의 조 변화

서주				···▶
c단조	E♭장조	D장조	c단조	

제시부							···▶
1주제			2주제				
c단조	A♭장조	B♭장조	e♭단조	D♭장조	e♭단조	f단조	E♭장조

서주		발전부					···▶
g단조	e단조	e단조	D장조	g단조	f단조	c단조	

재현부							···▶	
1주제			2주제					
c단조	D♭장조	e♭단조	f단조	f단조	c단조	B♭장조	A♭장조	c단조

서주		코다
c단조	···▶	c단조

정말 복잡해 보이네요.

그래도 음악이 흐르는 도중에 조가 바뀌면 그 순간에는 누구라도 곡의 분위기가 바뀌었다는 걸 알아차립니다. 이런 현상을 전조 또는 조바꿈이라고 해요. 베토벤의 음악은 다른 작곡가들의 음악보다 조바꿈이 훨씬 자주 일어납니다.

다른 소나타는 이렇게 조가 많이 안 바뀌나요?

적어도 베토벤 전까지는 그랬죠. 실제로 다른 소나타와 비교해볼까요? 〈비창 소나타〉 1악장과 똑같이 c단조로 시작해서 끝나는 모차르트의 **〈피아노 소나타 14번〉 1악장**과 비교해보죠. 베토벤의 〈비창 소나타〉가 얼마나 복잡한지 확인할 수 있습니다.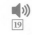

모차르트 〈피아노 소나타 14번〉 1악장의 조 변화

제시부			발전부			
1주제	2주제	‥‥▶	f단조	g단조	c단조	‥‥▶
c단조	E♭장조					

재현부			코다
1주제	2주제		‥‥▶
c단조	D♭장조	c단조	c단조

정말 두 곡 모두 c단조로 시작하고 끝나지만 모차르트 쪽이 훨씬 간단하네요.

한 가지만 더 짚고 넘어가지요. 이 두 곡처럼 일반적인 클래식은 시작과

끝부분의 조가 같습니다.

시작과 끝의 조가 같아야만 하는 이유라도 있나요?

시작한 조로 곡이 끝나야 완결이라는 느낌이 생기거든요. 아무리 흥미진진한 여행이라도 집에 무사히 돌아와야 여행이라고 할 수 있는 것처럼 말이죠. 두 곡은 그 집이 c단조인 셈입니다.

두 곡의 제시부와 재현부를 보면 또 다른 공통점을 찾을 수 있습니다. 둘 다 제시부가 c단조로 시작해서 E♭장조로 끝나고 재현부가 c단조로 시작해서 c단조로 끝나요. 즉 모두 2주제가 1주제의 시작 조로 통일되고 있는 거예요. 1, 2주제의 대조로 생겨난 갈등이 2주제가 1주제를 따라가면서 해소되는 모양새입니다.

여기서도 1주제가 2주제를 이기는군요.

특히 베토벤은 1주제의 승리를 아주 강렬하게 만들고자 했던 작곡가입니다. 여기서도 그 성향이 잘 드러나죠. 2주제의 조가 무엇인지 처음부터 대놓고 나오는 모차르트의 곡과 달리 베토벤의 곡에서는 여러 조를 거치다가 마지막에야 핵심인 E♭장조가 나타나요. 마치 드라마에서 악역이 초반부터 바로 등장하지 않고 뜸 들이다 천천히 본색을 드러내듯 말입니다.

아무튼 베토벤은 무조건 복잡하게 만들어야 직성이 풀렸나 봐요.

비극에서 고난으로,
승리로

좀 복잡하지만 이런 게 베토벤 음악의 매력이에요. 아무 갈등 없이 평탄하기만 한 드라마보다 험난한 과정을 헤쳐나가는 드라마가 훨씬 재미있지 않나요? 음악에서는 조의 변화가 많을수록 해결에 이르는 과정이 험난해집니다. 대신 험난할수록 해결의 감동은 더 커지죠. 유달리 베토벤의 소나타 형식이 역경을 극복하는 한 편의 드라마처럼 느껴지는 이유입니다. 어딘가 숱한 어려움을 이겨내고 목표를 이루어나갔던 작곡가 자신을 떠올리게 하는 면도 있고요.

화음에 따라 감정이 달라진다

결국 조만 자주 바꾸면 음악을 극적으로 만들 수 있는 거네요. 그런데 다른 작곡가들은 왜 그런 생각을 하지 못했던 거죠?

조를 바꾼다고 해서 언제나 극적으로 만들 수 있는 건 아니에요. 어설프게 바꾸면 오히려 곡이 엉망진창으로 혼란스러워질 위험이 있거든요. 조를 어떻게 바꿔야 하는지 알려면 화성법을 공부해야 합니다. 화성법은 쉽게 말해 '오래전부터 전해 내려오는 작곡 가이드라인'입니다. 물론 베토벤은 그 가이드라인을 무조건 따르는 대신 자기만의 매력적인 길을 찾아내려고 늘 노력했어요.

화성법은 화음하고 관계가 있는 건가요?

관련이 있습니다. 일단 화음이란 동시에 소리 나는 여러 개의 음을

말합니다. 그런데 작곡에서는 어떤 화음을 쓸지를 선택하는 것보다 선택한 화음을 연결하는 방법이 더 중요합니다. 똑같은 화음이라도 앞뒤에 어떤 화음이 연결되는지에 따라 화음의 성격이 완전히 달라지거든요.

화음에 성격이 있나요?

있죠. 곡을 듣다 보면 '이제 음악이 끝났구나', 혹은 '이다음에 뭐가 계속 나와야 할 것 같다' 하는 느낌을 받곤 할 겁니다. 그 느낌이 바로 특정한 성격의 화음을 연결할 때 만들어져요.

왠지 음악 재능이 뛰어난 사람만 느낄 수 있을 것 같은데요.

아닙니다. 화음의 연결로 생기는 느낌은 누구나 그냥 느낄 수 있는 거예요. 물론 자신이 무엇을 느끼는지 모를 수 있겠죠. 화음에 익숙한 사람의 경우 그걸 금세 알아차릴 테고요. 아무튼 이 화음 사이의 관계를 일컬어 화성이라 합니다. 화음이 조화롭게 연결되도록 규칙으로 정리해놓은 걸 화성법이라 하고요.

음악의 문장부호

🔊
[20] 직접 들어보면 금방 이해할 수 있어요. 간단하게 **'도미솔'**과 **'솔시레'** **화음**을 나란히 연결해볼게요.

계속되는 느낌을 주는 화음 진행 끝나는 느낌을 주는 화음 진행

첫 번째는 '도미솔' 다음에 '솔시레' 화음만 연결되어 있는데, 보통 여기까지만 들으면 곡이 도중에 부자연스럽게 멈추었다고 느낍니다. 그런데 두 번째는 '도미솔', '솔시레' 다음에 다시 '도미솔' 화음이 연결되어 있어요. 첫 번째보다 두 번째가 곡이 분명하게 마무리되었다고 느끼지 않나요?

원리는 모르겠지만 정말 그렇네요.

비유하자면 음악에서의 화음은 글에서의 문장부호 같은 겁니다. '솔시레'는 물음표, '도미솔'은 마침표나 느낌표라고 할 수 있어요. '솔시레'로 질문을 하면 그다음에는 '도미솔'로 대답이 돌아와야 하는 거예요.

어떻게 화음이 그런 느낌을 줄 수 있나요?

아까 화음의 성격 이야기를 했는데, '솔시레'는 불안하고, '도미솔'은 편안한 화음이기 때문입니다. 이게 화성이 부리는 마법입니다. 예를 들어 화음의 배치를 통해 불안을 키웠다가 해결해주면, 듣는 사람들이 만족스러운 쾌감을 느끼게 되지요.

듣고 보니 화성법이 음악의 마법을 알려주는 주문 같아요.

화음을 이용하는 다양한 방법

베토벤이 〈비창 소나타〉와 〈월광 소나타〉를 통해 화음의 역할을 어떻게 이용했는지 구체적으로 살펴봅시다. 아래는 〈비창 소나타〉 1악장의 1주제 악보입니다. 언뜻 보기만 해도 화음이 많다는 게 느껴지지 않나요?

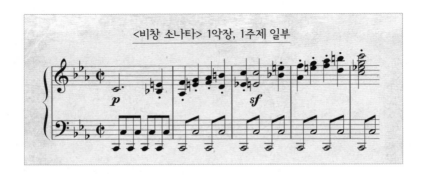

피아니스트가 손을 바쁘게 움직여야겠어요.

맞아요. 거의 모든 순간 동시에 여러 건반을 쳐야 해요. 심지어 같은 화음을 연달아 치는 일 없이 계속 화음을 바꿔서 쳐야 하고요. 이렇게 짧은 시간 안에 다른 화음이 끊임없이 반복되면 쉬지 않고 어딘가로 달려가는 느낌이 들죠.

그런데 바쁘게 움직이기로는 〈월광 소나타〉 3악장도 만만치 않습니다. 시작하자마자 오른손으로는 짧은 음을 연달아 치는데, 그 음역이 넓어서 손목을 유연하게 움직여야 해요.

그래도 〈비창 소나타〉보다 어려워 보이진 않아요.

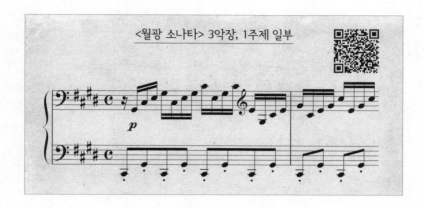

<월광 소나타> 3악장, 1주제 일부

건반을 동시에 치는 부분이 적기도 하지만 한 화음 안에서 움직이고 있기 때문일 거예요. 둘 다 빠르고 격한 곡이지만, 〈비창 소나타〉 1악장이 한 마디 안에서도 화음이 여러 번 바뀌는 데 반해 〈월광 소나타〉 3악장은 같은 화음이 비교적 길게 지속되는 편입니다.

〈월광 소나타〉에는 화음이 보이지 않는데요?

꼭 여러 음이 동시에 나야 화음이 되는 것은 아니에요. '도미솔'도 화음이지만, '도-미-솔-도-미-솔-⋯'처럼 음이 차례차례 나도 화음의 효과가 나거든요. 이런 연주법을 아르페지오라고 합니다.
다음 페이지의 악보를 보세요. 〈월광 소나타〉의 1악장과 3악장에는 아르페지오가 반복해서 나옵니다. 두 악장의 첫 마디가 도#, 미, 솔# 세 음으로만 채워져 있어요. 즉 '도#미솔#'이라는 화음 하나가 길게 펼쳐져 있는 셈이죠.

악보는 전혀 달라 보이는데 사실 같은 화음이라는 게 신기하네요.

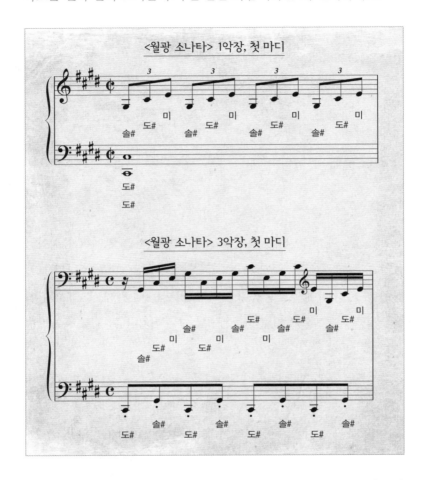

그렇지만 같은 화음이라도 1악장에서는 느릿느릿하게 화음을 펼쳐서 차분한 분위기고, 3악장에서는 낮은 음에서 출발해 점점 높은 음으로 향하도록 빠르게 펼쳐서 격한 느낌이 듭니다.

화음이 같아도 전혀 다른 느낌이 나는군요.

앞서 〈비창 소나타〉 1악장에서 조를 자주 바꾸었다는 걸 살펴보았는데, 그런 잦은 조바꿈도 베토벤이 화성을 자유자재로 사용했기 때문에 가능했던 겁니다. C장조가 가장 익숙하니 C장조로 예를 들어보죠.

C장조는 도-레-미-파-솔-라-시-도로 이루어져 있습니다. 여기서 한 가지 흥미로운 점이 있는데, 이 일곱 개의 비중이 다 다르다는 겁니다. 도가 가장 중요한 음이고, 솔과 파가 다음으로 중요한 음이에요. 이렇게 중요하니 도, 파, 솔을 으뜸음, 버금딸림음, 딸림음이라고 따로 이름을 붙여서 부르죠.

그럼 이제 C장조의 음들을 가지고 화음을 만들어볼까요? 도-레-미-파-솔-라-시-도 음들 위로 각각 두 개씩 음을 쌓으면 **아래와 같은 화음**이 생깁니다.

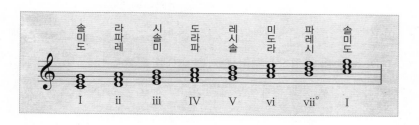

화음 밑에 로마숫자는 C장조 음계에 나오는 음들에다가 순서대로 I, ii, iii…을 붙인 거예요. 이 음들을 기준으로 해서 화음을 만들었기 때문에, 화음을 표시할 때도 이 로마숫자를 화음 이름처럼 사용해요. 'I화음, ii화음, iii화음…' 이렇게 부르죠.

이미 충분히 복잡하다고 할지 모르겠지만 한 가지만 더 살펴볼게요. 화음 밑에 있는 로마숫자를 자세히 보면 세 화음만 대문자로 표시된 것을 볼 수 있습니다.

I, IV, V 화음만 대문자네요.

맞습니다. 도, 파, 솔 음 위에 쌓아서 만든 '도미솔', '파라도', '솔시레' 화음만 대문자예요.

대문자와 소문자를 구분해서 화음 이름을 쓰는 건 그걸로 화음의 성격을 나타내자고 일종의 약속을 했기 때문입니다. 이 내용은 좀 어려울 수도 있으니 나중에 기회를 봐서 다시 설명하도록 하겠습니다. 지금은 소문자보다는 대문자로 표시된 화음이 음악 안에서 더 중요한 역할을 맡는다는 사실만 알려드릴게요.

어쨌든 중요한 음들이 중요한 화음을 만든다는 거죠?

맞아요. 도, 미, 솔이라는 중요한 음들을 가지고 만든 화음들이 서로 성격도 비슷하고 화음으로서도 계속 중요한 역할을 맡는 것은 정말 신기하죠. 전부 장조 음계가 만드는 신비라고 할 수 있습니다.

세 화음의 역할

우리가 조직에서 일정한 역할을 담당하는 것처럼 화음도 마찬가지입니다. 예를 들어 I화음은 조의 중심 역할을 하고 매우 안정된 느낌을 줍니다. 그래서 많은 음악이 I화음으로 출발해서 I화음으로 마무리되죠. 한편 V화음은 I화음으로 가려는 성질을 갖습니다. V화음이 들리면 사람들은 다음에 I화음이 이어지겠다고 기대하게 돼요.

비극에서 고난으로,
승리로

V화음만 나오고 I화음이 따라오지 않으면 해야 할 것을 미루고 있는 듯한 불편한 느낌이 듭니다. 그러다 결국 I화음이 나오면 비로소 미루던 문제를 해결한 것 같은 만족감이 생기죠.

아래 두 악보의 연주를 들어보세요. **V화음 다음에 I화음이 반드시 이어져야 곡이 끝난다**는 점을 알 수 있습니다.

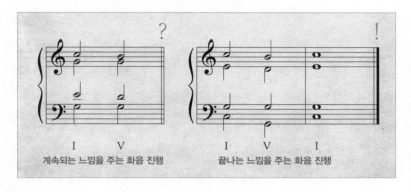

화음들이 서로 '밀당'을 하는군요. IV화음은 어떤 역할인가요?

IV화음은 V화음을 앞에서 꾸며주는 역할을 합니다. 그래서 앞에서 봤던 **I-V-I 화음 진행**이 단도직입적으로 문제를 마주하는 느낌이라면, **I-IV-V-I 화음 진행**은 문제에 좀 더 신중히 접근하는 느낌이랄까요?

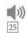

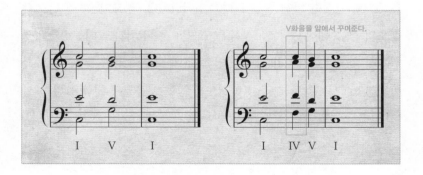

소나타에
이상을 담아내다

조바꿈을 위한 도움닫기, 공통화음

계속 강조하지만, 중요한 건 같은 화음이라도 조에 따라 다른 성격의 화음이 될 수 있다는 사실입니다. 그래서 화음을 잘 이용하면 음악의 조를 바꿀 수도 있어요.

화음을 이용해서 조를 바꾼다고요?

예를 들어보죠. '솔시레'는 C장조에서 V화음이지만 G장조에서는 I화음이에요. '라도미'는 C장조에서는 vi화음이지만 G장조에서는 ii화음이고요. 그러니까, 하나의 화음이 두 개의 조에 공통적으로 속할 때가 있다는 이야기인데요, **조바꿈에 바로 이 공통화음이 이용됩니다.** 오른쪽 악보를 보세요. C장조의 I화음-V화음-I화음이 연결된 부분까지는 곡이 C장조라는 사실이 분명해요. 그런데 뒤이어 나오는 '라도미' 화음은 앞서 말했듯 C장조의 vi화음이면서 동시에 G장조의 ii화음이기도 해서 조가 C장조로 계속 남을 수도 있고, G장조로 갈 수도 있어요. 일종의 회색지대 같은 거죠.

G장조로 확실히 바뀌는 건 그다음부터입니다. '라도미' 화음 뒤로 C장조의 화음 대신 G장조의 V화음-I화음이 연결되자 곡이 C장조에서 완전히 벗어나 G장조가 됩니다. 양쪽 조에 모두 속하는 '라도미' 화음이 C장조에서 G장조로 곡이 바뀌도록 돕는 도움닫기 역할을 하는 겁니다.

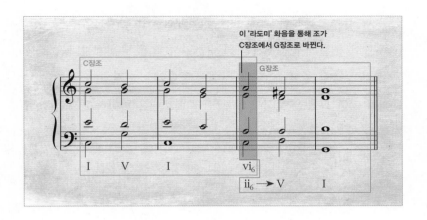

이 '라도미' 화음을 통해 조가
C장조에서 G장조로 바뀐다.

복잡하네요. 베토벤은 이런 기술들을 다 알고 있었던 건가요?

그럼요. 좀 장황해졌지만, 이 정도는 베토벤에게 완전히 기초 수준의 화성법이죠. 베토벤은 화성의 논리와 그걸 다루는 규칙에 통달하고 작품에 극적인 효과를 담기 위해 오랫동안 훈련했습니다.

일부러 부자연스러운 음을 더하다

베토벤이 잘 활용한 화성의 규칙을 하나 알려드리겠습니다. 불협화음이라는 말을 들어보셨나요? 흔히 두 세력의 사이가 삐걱거릴 때 '불협화음을 낸다'고 표현하죠. 그럼 불협화음의 반대말은 무엇일까요?

협화음이겠죠.

맞아요. 화음이 조화롭게 들리면 협화음, 그렇지 않으면 불협화음이

라고 합니다. 이를테면 앞에서 본 I, IV, V화음은 완벽한 협화음이고, ii, iii, vi화음은 협화음이기는 하지만 앞서 말한 세 화음보다는 조화가 조금 부족한 협화음입니다. 반대로 불협화음은 잘 안 어울리는 음들끼리 이룬 화음을 뜻하고요. 그런데 베토벤은 빈번하게 그런 불협화음을 사용하곤 했습니다.

불협화음은 음끼리 잘 안 어울린다면서요. 그럼 이상하게 들리지 않나요?

적당한 정도의 불협화음은 완벽한 협화음보다 더 매력적으로 들리기도 합니다. 베토벤이 잘 사용한 불협화음으로 **딸림7화음**이 있어요. V화음에 한 음을 더 추가한 화음입니다. C장조에서 V화음, 즉 딸림화음은 '솔시레'이고 딸림7화음은 '솔시레파'예요. 그런데 '솔시레파'에서 솔과 파, 그리고 시와 파는 각각 서로 어울리는 관계가 아닙니다. 즉 완벽한 협화음이었던 '솔시레'에 파가 끼어들어 심각한 정도는 아니라고 해도 불협화음이 되어버린 거죠.

그런데 베토벤은 이 정도의 불협화음이 아니라 확실한 불협화음인 **감7화음**을 즐겨 사용했어요. 감7화음은 딸림7화음인 '솔시레파'에서 솔을 뺀 나머지 음들을 모두 반씩 내리면 만들어져요. 즉 '솔시♭레♭파♭'가 감7화음이죠. 그런데 이 감7화음에서는 솔과 레♭, 그리고 시♭과 파♭이 서로 어울리지 않습니다. 그래서 부자연스러운 느낌이 나는 거죠.

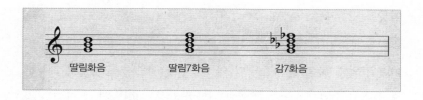

딸림화음 　　　 딸림7화음 　　　 감7화음

부자연스러운 화음인데 베토벤이 즐겨 사용했다고요?

불협화음이라 해서 꼭 듣기 나쁘지만은 않아요. 경우에 따라 더 매력적으로 들리기도 해요. 워낙 튀기도 해서 주의를 끄는 효과도 있고요. **예를 들어 〈월광 소나타〉 1악장의 중반부**에서는 감7화음의 아르페지오가 몇 마디에 걸쳐 나타납니다. 이런 진행이 나오면 처음엔 신비로운 기분이 들어요. 하지만 이게 지속되면 뭔가 비정상적인 일이 벌어진 것 같아 불안해져요. 그만큼 빨리 제자리를 찾아가고 싶어지고요. 〈비창 소나타〉 1악장의 서주에서도 감7화음이 여러 번 등장합니다. 사실 그 감7화음이 서주의 비극적인 분위기를 만들었던 거였어요. 아무튼 결론만 말씀드리자면, 다른 작곡가들이 불편하게 들린다는 이유로 불협화음을 꺼리던 때에, 베토벤은 과감히 불협화음을 사용하는 실험을 했던 겁니다.

음악을 만들려면 공부를 많이 해야겠군요. 베토벤이 존경스러워요.

다행히도 음악 감상을 하는 우리가 화성의 원리를 정확하게 이해하고 들을 필요는 없습니다. 알면 더 재미있지만 몰라도 음악이 주는 감동의 무게는 똑같이 느낄 수 있으니까요.

이상을 담은 음악

이번 강의에서는 〈비창 소나타〉와 〈월광 소나타〉를 중심으로 베토벤 음악에 담긴 긴장과 불안의 원인을 살펴보았습니다. 베토벤은 보통 잘 쓰지 않는 불협화음을 과감하게 사용했고, 여러 방식으로 화음을 연결하며 긴장감을 능숙하게 조절했습니다.

베토벤이 낸 길을 따라 이후의 작곡가들은 더욱 파격적인 불협화음을 사용하며 다양한 실험을 계속해나갈 수 있었지요. 그 결과 오늘날 우리가 듣는 음악 전체가 풍요로워졌습니다. 베토벤이 그런 시도를 하지 않았다면 지금만큼 다채로운 음악이 나오지 못했을 거예요.

그렇다면 베토벤에게 감사할 일이네요.

정말이에요. 베토벤은 우리가 즐길 수 있는 음악의 가능성을 확장해주었습니다. 그전부터 사용해오던 소나타 형식을 받아들이면서도, 화성을 통해 조를 자주 바꾸며 한 곡이 가질 수 있는 분위기의 폭을 넓혔죠.

다음 강의는 베토벤이 30대에 들어 겪게 된 가혹한 시련으로 시작합니다. 보통 사람이라면 감당하기 어려운 시련들이 닥쳐왔지요.

〈비창 소나타〉와 〈월광 소나타〉의 극적인 긴장감은 화성의 독특한 사용으로 생긴다. 베토벤은 화음들을 다양한 방식으로 연결해 잦은 조바꿈을 만들고 파격적인 불협화음을 사용했다. 여러 조를 거치지만 결국 처음 시작한 조로 돌아가는 베토벤의 소나타는 어려움을 이겨내고 목표를 이뤄내는 이상적인 모습을 떠올리게 한다.

소나타와 소나타 형식	**소나타** 여러 악장으로 이루어진 음악 작품 중에서도 특정 악기를 중심으로 만든 곡. **소나타 형식** '제시부–전개부–재현부'로 이루어지며 대조적인 두 주제가 등장하는 개별 악장의 형식. ⋯▸ 소나타의 1악장은 대체로 소나타 형식으로 이루어짐. 참고 〈월광 소나타〉의 1악장은 소나타 형식이 아니라 환상곡풍.
화음, 화성, 조	**화음** 동시에 소리 나는 여러 개의 음. 참고 아르페지오: 화음을 구성하는 음들을 차례차례 연주하는 주법. **화성** 화음 사이의 관계. 참고 〈비창 소나타〉 1악장: 짧은 시간 안에 화음이 자주 바뀌기 때문에 계속 어딘가로 달려가는 느낌을 줌. **화음, 화성, 조의 관계** 각각의 조마다 중심을 이루는 화음이 있음. 즉, 화음의 연결을 보면 무슨 조인지 알 수 있음. ⋯▸ 베토벤은 다양한 방식으로 화음들을 연결하여 곡 안에서 잦은 조바꿈을 만듦.
여러 가지 화음들	**I화음** 조의 중심 역할을 하고 안정된 느낌을 줌. 많은 음악이 I화음으로 출발해서 I화음으로 마무리됨. **V화음** I화음으로 진행하려 함. V화음 다음에 I화음이 따라오지 않으면 불편한 느낌이 생김. **IV화음** V화음을 꾸밈. **공통화음** 여러 조에 같이 속하는 화음으로, 조바꿈에 중요하게 사용됨. **베토벤이 사용한 불협화음** 딸림7화음, 감7화음 등.

절망을 밟고 우뚝 서다

창작욕이 가장 끓어오르던 시기 베토벤은 청력을 잃어가기 시작했다.
청력을 되찾기 위한 노력이 무색하게도 상태는 점점 더 나빠지기만 하자
죽음을 결심하기도 한다. 그러나 결국 베토벤은 절망의 한가운데서
오히려 새로운 희망을 찾아냈다. 새롭게 피어난 불꽃은
베토벤을 완전히 새로운 길로 이끌었다.
그 길은 누구도 본 적도, 들은 적도 없는 곳으로 지금까지도 우리를 데려간다.

불은 황금을 시험하고,
역경은 강한 인간을 시험한다.

- 세네카

02
청력을 잃고
나아가다

#하일리겐슈타트 유서 #빠르기말
#〈템페스트〉

시각이든 청각이든 후각이든 촉각이든 모든 감각은 누구에게나 소중
합니다. 특히 전문가들에게는 자신의 정체성과 같은 감각이 있을 거
예요. 이를테면 화가에겐 시각, 셰프에겐 미각, 음악가에게는 청각일
겁니다. 그런데 이런 전문가들이 그 중요한 감각을 어느날 갑자기 잃
어버린다고 생각해보세요. 과연 어떤 기분일까요?

말 그대로 하늘이 무너져 내리는 것 같겠네요.

서른 살 무렵, 베토벤은 견디기 힘든 재앙과 마주합니다. 잘 알려져 있다시피 서서히 청각을 잃기 시작했던 겁니다. 보통 사람이라도 굉장히 고통스러울 텐데 음악이 삶의 전부였던 베토벤에겐 더 절망이었겠죠. 청력을 잃어가고 있다는 것을 알게 된 후로 "이 병만 고칠 수만 있다면 전 세계를 껴안을 것"이라고 말하곤 했답니다.

간절함이 느껴지네요.

청력 손실을 숨기다

베토벤이 이전에도 귓병이 났다고 느낀 적은 있었습니다. 하지만 1800년 무렵에야 비로소 자신이 청력을 잃고 있음을 알게 된 것 같아요. 처음에는 주위에 이 사실을 숨깁니다. 이제 막 빈에 정착한 젊은 음악가에게는 치명적인 결함일 게 분명했으니까요. 그래서 꽤 오랫동안 아무도 베토벤의 청력 손실을 알지 못했습니다. 손실이 심각하게 진행된 1802년 무렵에야 친구이자 의사인 프란츠 게르하르트 베겔러에게 처음으로 사실을 털어놓았죠.

음악가로 먹고살면서 청각에 문제가 있다는 걸 다른 사람들에게 계속 숨길 수는 없었을 텐데요?

그렇죠. 작곡은 몰라도 피아노를 연주할 때에는 티가 날 수밖에 없습니다. 다른 연주자들과 같이 연주할 때는 물론이고 독주를 할 때도, 적

절한 음량으로 연주하는 게 불가능하니까요. 무대에 설 수가 없는 거죠. 일상생활에서의 문제도 점점 커졌습니다. 나중에 베토벤은 듣지 못한다는 것을 들킬까 봐 아예 대화를 피했다고 해요. 일부러 심통을 부려서 다른 사람들이 말을 걸 기회를 막기도 했습니다. 베토벤이 괴팍한 성격으로 알려진 원인은 상당 부분 잘 들리지 않았기 때문이기도 합니다.

영화 〈불멸의 연인〉에서 청력 상실로 고통스러워하는 베토벤

베토벤의 청각에 문제가 생긴 이유가 뭔가요?

알 수 없습니다. 베토벤 자신도 여러 가지 원인을 추측했지만 오늘날의 관점에서 보면 그리 합리적이진 않습니다. 예를 들어 지병이었던 복통이 귀에까지 안 좋은 영향을 끼쳤다거나, 폭우가 내리는 야외에서 젖은 상태로 작곡을 했기 때문이라거나, 심지어 유일한 오페라 작품인 〈피델리오〉의 초연을 탓하기도 했어요.

어떻게 오페라 탓을 할 수 있어요?

1805년 〈피델리오〉 초연 때 테너 독창자가 베토벤 생각대로 노래하지 않자 너무 흥분해서 바닥에 고꾸라진 적이 있었거든요. 후에 베토벤은 그 충격 때문에 귀에 문제가 생겼다고 했지요. 물론 의학적으로는 터무니없는 주장입니다.

어떤 학자는 그렇게 테너 가수 탓을 했던 무의식에는 아버지에 대한 원망이 투영된 것이라고 해석하기도 합니다. 베토벤의 아버지가 궁정 음악가로 일할 때 맡았던 성부가 테너거든요.

자신에게 닥친 불행을 너무 남 탓으로 돌리는 거 같아요. 청각 장애를 병으로 인정하긴 했나요?

청력 손실을 고치기 위해 유명한 의사들을 백방으로 찾아다녔으니 병을 고치려는 의지는 확고했던 듯해요. 현대 의학에서조차 청각과 관련된 병들은 치료하기 어렵다고 하거든요. 비교적 간단하게 느껴지는 이명 같은 증상도요. 더구나 200여 년 전이니 지금보다 더욱 치료법이 마땅치 않았겠죠. 의사들은 베토벤에게 귀에 아몬드 기름을 바르라거나 냉탕에서 목욕하라는 등 민간요법만 처방해주었습니다. 어떤 치료법을 써도 청력은 호전되지 않고 나빠지기만 했죠.

희망과 절망을 반복해서 더 고통스러워지기만 했겠네요.

베토벤은 쉽게 포기하지 않았지만 결국 병세가 돌이킬 수 없이 악화되자 희망을 잃어갔습니다. 적어도 1810년 무렵에는 거의 아무것도

비극에서 고난으로,
승리로

들을 수 없는 상태였고 병이 진행된 지 17년이 지난 1815년이 되자 완전히 청력을 상실했어요.

"나는 이 비참한 생명을 부지하기로 하였다"

요한 아담 슈미트는 베토벤이 찾아갔던 의사 중 하나입니다. 그 역시 특출한 처방을 내려주지는 못했죠. 그래도 다른 의사들보다 나은 점이 있었다면 정신적으로 안정을 찾을 수 있도록 도왔다는 겁니다. 하일리겐슈타트라는 시골에서 요양하기를 권했으니까요.

베토벤이 정신적으로 불안정한 상태였나 보죠?

당연하죠. 청력 손실을 인지하고 나서 계속 고통스러워했습니다. 작곡을 할 수 없으면 살아갈 이유가 없다고 생각했고 실제로 죽으려고도 했습니다. 그런 암울한 때인 1802년에 슈미트 교수의 권유로 시골에 요양을 하러 갔던 거예요.

베토벤은 그곳에서 자살을 염두에 두고 유서를 하나 썼습니다. '하일리겐슈타트 유서'라고 하는데, 베토벤 사후에 발견되어 유명해졌지요. 다음 페이지에서 일부를 소개해보겠습니다. 두 동생에게 보내는 편지 형식으로 쓰여 있습니다.

내 동생 카를과 (요한)에게

내가 죽은 뒤에 읽고 실행하도록.

(중략)

주책없는 의사들 때문에 병세는 심해졌고 행여나 나아질까 하던 희망은 헛되기만 해 결국 병이 오래가리라는 것을 인정해야만 했다. 이 병이 나으려면, 비록 전혀 불가능하지 않다손 치더라도, 적어도 여러 해가 걸릴 것이다. 열렬하고 쾌활하며 사교도 곧잘 즐길 수 있는 성격을 타고났건만, 나는 일찍부터 사람들에게서 멀리 떠나 고독한 생활을 해야 했다.

(…) 그렇지만 사람들에게 "좀 더 큰 목소리로 말해주시오. 고함을 질러주시오!"라고 할 수는 없는 노릇이었다. 아아! 다른 사람들보다 더 완벽해야 할 그 감각, 예전의 내가 완전무결하게 가지고 있었던 그 감각, 나와 같은 직업에 종사하는 사람들도 그렇게 완벽하게 갖고 있기는 어려울 만큼의 그 감각에 결함이 있다는 걸 어떻게 사람들에게 드러낼 수가 있겠는가?

(…) 고독하다. 참으로 고독하다. 나는 부득이한 경우에만 세상 사람들 사이로 나간다. 마치 쫓겨난 사람처럼 살아갈 수밖에 없다. 사람들이 모인 자리에 가까이 가면, 내 병세를 남들이 알아차리게 되지나 않을까 하는 무서운 불안에 사로잡혀 버린다.

(…) 그러한 경험들로 인해 나는 거의 절망하기에 이르렀다. 하마터면 스스로 내 목숨을 끊어 버릴 뻔하였다. 그것을 제지해준 것은 오직 예술뿐이었다. 나에게 맡겨졌다고 느끼는 이 사명을 완수하기 전에는 세상을 버리

지 못하리라고 생각되었다. 그리하여, 나는 이 비참한 생명을 부지하기로
하였다. (후략)

루트비히 판 베토벤

하일리겐슈타트, 1802년 10월 6일

하일리겐슈타트에서, 1802년 10월 10일.

친애하는 희망이여, 그러면 나는 너와 작별하련다. 참으로 슬픈 마음으로.
그렇다, 내가 이곳까지 이끌고 왔던 희망 — 얼마만큼이라도 나을 수가
있으려니 하였던 희망 — 이제 그것은 그만 나를 저버리지 않을 수 없게
되었다.

유서에서는 청력을 잃어가던 베토벤이 죽고 싶을 정도로 고통스러워
했다는 사실이 드러납니다. 뿐만 아니라 "나는 이 비참한 생명을 부지
하기로 하였다"는 구절에서 그럼에도 죽지 않았으리라는 것까지 미루
어 짐작할 수 있습니다. 아마 자살에 대한 결심이 약해진 후에 이 유
서를 썼던 것 같아요. 그래서 진짜 유언이라기보다는 유서 형식을 빌
려서 펼쳐놓은 독백으로 느껴지기도 합니다.

앞부분은 자기가 고독하게 지내왔던 이유를 귓병 탓이라고 변명하기
위해서 쓴 것 같기도 해요.

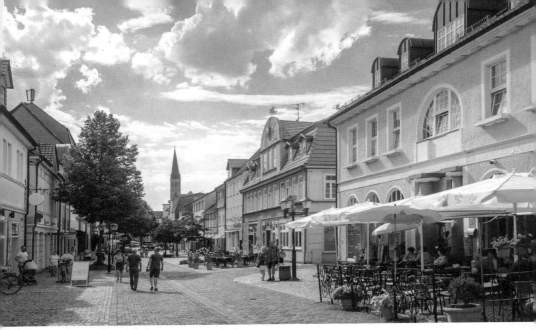

하일리겐슈타트의 현재 모습

청력 손실로 고통 받던 베토벤은 의사의 권유로 1802년 4월부터 10월까지 하일리겐슈타트에 머물렀다. 제자 페르디난트 리스가 당시 일주일에 한두 번씩 레슨을 받으러 오면 제자의 방문을 즐기면서도 편지에는 "너는 하일리겐슈타트에 올 필요가 없다. 나는 낭비할 시간이 없다"고 쓸 정도로 일에 몰입했다고 한다.

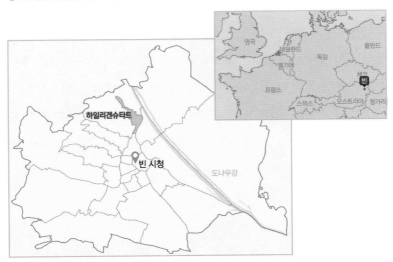

하일리겐슈타트의 위치

하일리겐슈타트는 오스트리아의 수도 빈의 23개 구역 중 제19구 되블링에 위치해 있으며 베토벤이 요양하던 당시에는 빈 교외였으나 현재는 빈 내부에 속한다.

비극에서 고난으로,
승리로

그랬을 수도 있겠죠. 하지만 핵심은 뒤쪽에 있습니다. 유서의 마지막 부분에서 베토벤은 과거의 자신을 버리겠다고 선언합니다. 제자인 체르니의 증언에 따르면 비슷한 시기에 친구 크롬프홀츠에게도 "지금까지의 작곡에 만족하지 않으며 새로운 길을 갈 것"이라고 말했답니다.

실제로 유서를 쓰고 얼마 지나지 않아 이전까지의 작품과는 아주 다른 소나타 세 개를 연달아 내놓았습니다. 그중에서도 〈피아노 소나타 17번 d단조〉 Op. 31-2, 일명 〈템페스트〉는 그 새로운 길이 어떤 모습인지 똑똑히 보여주는 작품입니다.

폭풍우 속에서 찾은 길

〈템페스트〉는 하일리겐슈타트 유서를 쓰던 1802년 무렵 작곡되었습니다. 시기가 시기니만큼 베토벤이 느낀 절망과 그 절망을 극복하는 과정을 생생하게 느낄 수 있죠. 템페스트(Tempest)는 폭풍을 뜻하는데, 셰익스피어의 희곡 『템페스트』에서 유래한 이름입니다.

다른 유명한 곡들과 마찬가지로 〈템페스트〉라는 제목은 베토벤이 붙이지 않았습니다. 베토벤에게 이 곡의 의미를 묻자, "이 곡을 알고 싶다면 셰익스피어의 『템페스트』를 보라"고 했다는 뒷이야기가 알려지면서 제목처럼 되었던 거죠. 물론 신빙성을 의심 받는 안톤 신들러의 전언이긴 하지만요.

그럼 베토벤의 〈템페스트〉는 셰익스피어의 희곡과 아무런 관계가 없나요?

조지 롬니, 「템페스트」 1막 1장의 난파 장면, 1797년
희곡 『템페스트』는 거센 폭풍우 한가운데에서
시작된다.

글쎄요, 작곡하면서 염두에 두었을 가능성은 있습니다. 1악장의 숨 막
히는 분위기가 셰익스피어 희곡에 등장하는 거친 폭풍우 장면을 연
상시키거든요. 뿐만 아니라 당시에 베토벤이 첫째 동생과 큰 갈등을
겪고 있었는데, 희곡 『템페스트』는 동생에게 배신당해서 왕좌를 빼앗
기는 형이 주인공입니다. 극 중에서 형이 배신한 동생을 벌할 요량으
로 거센 폭풍우를 일으키는데, 결국 동생이 죄를 뉘우치고 끝나요. 베
토벤이 이 희곡을 읽었다면 주인공에게 감정 이입했을 만합니다.

빠르기를 통해 분위기를 만들어내다

〈템페스트〉는 약 30분짜리 피아노 소나타입니다. 앞서 살펴본 〈비창 소나타〉처럼 베토벤 특유의 탄탄한 구조가 골격을 이루는 작품이죠. 3악장으로 구성되었는데, 특이하게도 모든 악장이 소나타 형식으로 되어 있습니다. 문학으로 치면 유머러스한 단편소설이나 촌철살인의 시보다는 웅장한 대하소설에 가까워요.

그런데 〈템페스트〉의 가장 주목할 만한 특징은 다름 아닌 빠르기, 즉 템포입니다. 이 곡은 빠르기를 효과적으로 활용하는 곡이거든요. 혹시 어릴 때 음악 시간에 '라르고 렌토 아다지오 아주 느리게' 하는 노래를 배웠는지 모르겠네요. 여기서 라르고, 렌토, 아다지오가 곡의 속도를 지시하는 빠르기말입니다.

일단 〈**템페스트**〉 **1악장**의 시작 부분을 들어보세요. 굉장히 다이내믹하지 않나요? 첫 아홉 마디의 악보에서 빠르기말이 다섯 번이나 바뀌고 있습니다. 당시로써는 굉장히 파격적인 빈도였어요.

빠르기가 달라지면 특별한 효과가 있나요?

아무래도 거세게 몰아쳤다가 사그라지는 폭풍의 모습을 일정한 빠르기로 표현하기에는 어렵지 않겠어요? 빠르기가 자꾸 달라지면 똑같은 빠르기로 이어지는 음악보다 드라마틱할 수 있습니다. 〈템페스트〉 1악장 끝부분으로 가면 또 다시 시작 부분처럼 빠르기가 변화무쌍하게 변합니다.

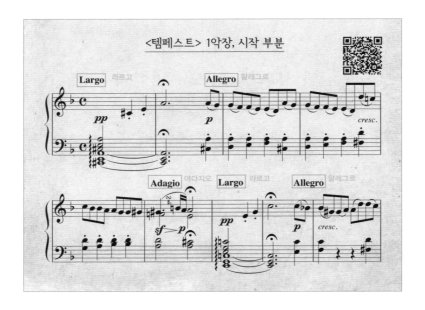

의 제목으로 라벨>

<템페스트> 1악장, 시작 부분

Largo 라르고 Allegro 알레그로

pp p cresc.

Adagio 아다지오 Largo 라르고 Allegro 알레그로

sf p pp p cresc.

위 시작 부분의 악보에서 보이는 것처럼 아주 느린 라르고로 시작해서 빠른 알레그로, 약간 느린 아다지오로 변했다가 다시 라르고로 돌아옵니다. 마치 폭풍우가 잦아들고 평화가 찾아오는 듯 말이죠. 그동안 자유롭고 환상적인 분위기가 곡에 감돕니다.

빠르기는 속도잖아요. 분위기와 바로 연결되는 것 같지 않습니다.

라르고, 아다지오 알레그로

빠르기와 분위기는 큰 연관을 지닙니다. 단순하게 말해 같은 멜로디도 빠르게 연주하면 신이 나고 느리게 연주하면 슬퍼지잖아요? 게다가 원래 빠르기말은 속도만을 지시하는 용어가 아니었어요. 빠르기말은 거의 이탈리아어인데, 예전엔 음악의 분위기 전체를 묘사하는 풍부한 어감을 가진 용어였습니다. 지금은 bpm(1분당 비트 수)처럼 표준화된 수치로 이해되는 편이지만요.

원래 뉘앙스까지 포함한 빠르기말의 의미를 아래에 정리해두었습니다. 이 중 몇몇은 들어봤을 거예요.

빠르기말의 의미

빠르기말	의미	♩≒
Grave 그라베	무겁고 느리게	25-45
Largo 라르고	느리게, 편안하게 서두르지 말고	40-60
Lento 렌토	무겁게, 절대로 밝거나 활기차지 않게	45-60
Adagio 아다지오	느리게, 풍부한 표현으로 천천히	66-76
Andante 안단테	일정한 걸음걸이를 따라 거닐듯이	76-108
Andantino 안단티노	안단테보다 조금 빠르게	80-108
Moderato 모데라토	보통 빠르기로	108-120
Allegretto 알레그레토	조금 경쾌한 빠르기로, 우아하고 즐겁게	
Allegro 알레그로	빠르고 가볍게, 밝고 단호하게 (느려지더라도 유쾌함을 잃지 않고)	120-156
Vivace 비바체	빠르게, 쾌활하고 생동감 있게	156-176
Presto 프레스토	아주 빠르게	168-200
Prestissimo 프레스티시모	성급할 정도로 빠르게	200 이상

♩≒는 꼭 무슨 암호처럼 보이는데, 무엇을 뜻하나요?

♩≒는 메트로놈 기호예요. 메트로놈은 음악의 속도를 측정하는 기계고요. 아래 사진 속 메트로놈을 보면 막대에 추가 달려 있고 눈금에 숫자가 적혀 있습니다. 추를 눈금에 맞추면 막대가 그 숫자에 해당하는 속도대로 좌우로 왔다 갔다 하죠.

숫자로 어떻게 속도를 나타내나요?

예를 들어 메트로놈의 추를 '60'이 적힌 눈금에 맞추었다고 해 볼게요. 그러면 막대는 1분 안에 60번 좌우로 왔다 갔다 합니다. 1분이 60초니까 결국 "똑" 소리가 1초에 한 번 나는 셈이 되겠죠? 연주자들은 연습할 때 이 소리에 맞추어 연주를 하며 음악이 일정한 빠르기로 유지되게끔 합니다.

메트로놈 수치는 악보에 '♩≒60'처럼 음표와 함께 표기됩니다. 이는 '4분음표가 1분 안에 60번 연주되는 빠르기'라는 뜻입니다. 어떤 음표를 기준으로 삼느냐에 따라 빠르기가 완전히 달라지기 때문에 수치 앞에 음표를 꼭 같이 표기하죠.

메트로놈 측정을 뜻하는 그리스어 메트론과 규칙적이게 한다는 뜻을 지닌 노모스의 합성어로 메트로놈이라는 이름이 되었다. 멜첼이 발명한 이후부터 지금까지 음악 훈련에 늘 사용되고 있다.

비극에서 고난으로,
승리로

악보는 음악이 아니다

이렇게 빠르기말을 표준화된 속도로 명시했던 최초의 작곡가가 바로 베토벤입니다. 정확히 말하면 악보에 빠르기말을 써놓고 옆에 따로 메트로놈 기호를 통해 표준화된 속도까지 적어 넣었어요.

왜 꼭 정확한 속도를 표시하려 했던 건가요?

사실 작곡가가 아무리 열심히 악보를 그려봤자 그게 음악이 되려면 그 악보가 연주자를 통해 구현되어야 합니다. 그리고 베토벤은 누구보다도 자기가 작곡한 의도대로 음악이 표현되기를 원했던 작곡가입니다. 당연히 연주 과정에서 끼어들 수 있는 연주자의 주관을 통제하고 싶어 했지요. 그래서 해석의 여지가 많은 빠르기말로 만족하지 않고 정확한 속도를 지시했을 겁니다.
그래서 연주자들의 이야기를 들어보면 베토벤의 곡이 다른 작곡가에 비해 자유롭게 해석할 여지가 없다고 해요. 자연히 자기만의 해석을 덧붙이기보다는 베토벤의 의도를 충실하게 이해하려고 노력한다고 하고요.

200년이 넘도록 자기 곡을 연주하는 사람들을 통제하고 있다니 베토벤이 새삼스레 대단하네요.

베토벤이 정확하게 속도를 지정할 수 있었던 데에는 또 다른 요인이

있었습니다. 앞서 메트로놈을 보셨죠? 그 속도 측정계를 바로 이 시기에 베토벤이 잘 아는 사람이 발명해냈거든요. 요한 네포무크 멜첼이라는 발명가인데, 인간의 심장 박동을 기준 삼아 메트로놈을 만들었지요. 멜첼은 베토벤에게 보청기를 만들어 준 사람이에요. 비록 그 보청기가 큰 도움은 주지 못했지만요. 보청기를 만들어준 것을 계기로 두 사람은 서로 잘 알고 지냈는데, 메트로놈을 제작할 때 멜첼이 베토벤에게 조언을 구하기도 했다고 합니다.

베토벤이 여러모로 후세 음악가들에게 큰 영향을 끼쳤네요.

청력을 잃은 미래

지금까지 청력 손실이라는 엄청난 비극에 맞닥뜨린 베토벤을 〈템페스트〉와 함께 살펴보았습니다. 청력 손실이라는 비극과 마주한 베토벤의 마음속 폭풍이 얼마나 격렬했을지 이젠 상상이 좀 가시는지요. 베토벤은 한때 죽으려고까지 했지만 후대 사람들에겐 다행스럽게도 마음을 바꿔 위대한 예술가의 길을 걷기로 합니다. 그 결심은 베토벤을 절정기로 이끌었죠.

한편 당시 시대 상황은 굉장히 급박하게 돌아가고 있었습니다. 베토벤의 절정기는 프랑스혁명이 낳은 영웅, 나폴레옹에게 나라가 점령당했던 시기기도 하지요. 사실 애초에 베토벤의 절정기 작품 스타일은 나폴레옹과 떼놓을 수 없는 관계였어요. 나폴레옹이 베토벤에게 어떤 영향을 끼쳤는지 다음 강의에서 이어 설명하지요.

창작력을 꽃피우고 좋은 인간관계를 유지하던 시기에 베토벤은 청력을 잃기 시작했다. 이 시기에 살아갈 이유가 없어졌다고 여겨 유서를 남기기까지 했으나 곧 절망을 극복하고 이전과는 아주 다른 작품들을 발표했다. 그중 〈템페스트〉는 빠르기의 변화가 잦은 파격적인 면모를 보인다.

청력 손실과 하일리겐슈타트 유서

베토벤의 청력 손실 1798년부터 시작되어 1810년 무렵에는 거의 아무것도 들을 수 없을 정도로 심해짐. 원인은 밝혀지지 않았고, 효과적인 치료도 이루어지지 못함. ⋯ 피아니스트로서의 경력 단절.

하일리겐슈타트 유서 요양지였던 하일리겐슈타트에서 쓴 유서. 동생들에게 보내는 편지 형식. 실제로는 자살에 대한 결심이 약해진 후에 쓴 것으로 추정.

〈템페스트〉와 빠르기말

〈템페스트〉 베토벤이 유서를 쓰던 무렵에 작곡함. 구조가 탄탄해서 단편소설이나 시보다는 대하소설에 가까운 느낌. 1악장의 1주제는 아홉 마디 안에서 빠르기말이 네 번이나 바뀜.

빠르기말 단지 빠르기뿐 아니라 음악의 전체 분위기까지 묘사하는 용어. ⋯ 베토벤이 주관적인 느낌뿐 아니라 표준화된 속도까지 악보에 명기하면서, 베토벤의 작품에서 연주자가 곡을 자유롭게 해석할 여지가 줄어듦.

참고 〈템페스트〉 1악장 1주제의 빠르기말 변화: 라르고–알레그로–아다지오–라르고–알레그로

빠르기말	의미	♩늑
Largo 라르고	느리게, 편안하게 서두르지 말고	40–60
Adagio 아다지오	느리게, 풍부한 표현으로 천천히	66–76
Allegro 알레그로	빠르고 가볍게, 밝고 단호하게	120–156

영웅은 오선지 위를 행진하고

삶을 송두리째 뒤흔들었던 폭풍도 음악을 향한 베토벤의 열정을
완전히 꺾지는 못했다. 비극을 이겨내고 얼마 지나지 않아
베토벤은 영웅의 비범한 면모가 드러나는 곡들을 잇달아 발표했고,
곧 유럽 최고의 작곡가로 칭송받게 되었다. 이 빛나는 칭송은
결코 우연히 얻어진 게 아니라 불굴의 투지로 얻어낸 값진 전리품이었다.

그대는 불가능하다고 적었지만,
그 말은 프랑스어가 아니다.

- 나폴레옹, 1813년 7월 9일
르마루아 장군에게 보낸 편지에서

03

음악으로 쓴
영웅 서사시

#영웅 #나폴레옹 #카덴차 #론도 형식
#〈영웅 교향곡〉 #〈열정 소나타〉
#〈황제 협주곡〉

영웅 이야기는 늘 인기가 있습니다. 세계를 위협하는 사악한 세력과 영웅이 벌이는 박진감 넘치는 대결을 보기 위해 사람들은 영화관을 찾습니다. 슈퍼맨, 배트맨, 스파이더맨, 아이언맨 같은 영웅들이 새로운 악당들을 맞아 사투를 벌이죠.

그래봤자 영웅이 이길 게 뻔하지만요.

사실 승패를 확인하기 위해 영웅 이야기를 보는 사람은 없습니다. 영웅은 반드시 이겨야 해요. 어떤 고난이 펼쳐져도 결국에는 이기고야 마는 영웅의 모습을 보려고 끝까지 감정을 이입한 채 응원하는 거니까요.

모두가 좋아한 영웅 이야기

이런 영웅 이야기는 어느 시대, 어떤 지역에서든 인기를 끌었습니다. 먼 옛날부터 지금까지, 그리스에서 우리나라에 이르기까지 사람들은

영웅 이야기를 좋아했어요. 이야기의 기본 구조는 거의 같습니다. 주인공의 평범하지 않은 능력, 뚜렷한 선악 대비, 주인공이 악당을 이기는 흥미진진한 여정까지 다 비슷비슷하지요.

베토벤도 영웅 이야기를 즐겼습니다. 특히 그리스의 서사시인 호메로스가 쓴 『오디세이아』를 좋아했어요. 긴 이야기지만 간단히 줄거리를 소개해드리죠. 주인공은 트로이 전쟁에 참전한 후 귀환하는 오디세우스입니다. 오디세우스는 고향으로 돌아가는 길에 갖은 고난을 겪습니다. 거인과 싸우고 신의 노여움을 사 바다에 표류하는 등 수많은 역경을 하나하나 극복해나가며 간신히 고향에 도착하죠. 그런데 그게 끝이 아니었어요. 악한 이들이 자기 재산을 약탈하고 아내를 꼬여내는 장면을 목격하거든요. 물론 곧바로 악한 이들을 처단한 뒤 아내와 재회의 기쁨을 나눕니다.

구스타프 슈바브의 『고대 그리스·로마의 아름다운 전설』에 실린 삽화, 1882년
총 3권으로 이루어진 이 책에서 독일 작가 구스타프 슈바브는 고대 그리스·로마 신화를 유려한 문체로 풀어냈다. 이 삽화에서 고향에 돌아온 오디세우스는 자신의 아내에게 구혼하는 적들을 물리치고 있다.

정말 오늘날의 할리우드 영화에서 많이 볼 수 있는 전개인데요?

그렇죠. 이렇게 오디세우스
를 비롯한 영웅들은 비범한
능력으로 숱한 고난을 물리
치고 목표를 이루기 마련입
니다. 그런데 베토벤이 청력
을 잃기 시작했을 무렵, 유
럽 대륙에는 이야기가 아닌
현실에 영웅이 나타났습니
다. 바로 나폴레옹이에요.

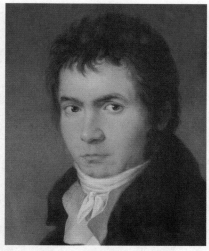

요제프 빌리브로로드 멜러, 베토벤의 초상화(세부),
1804~1805년

배척당한 자가 든 깃발

나폴레옹은 프랑스 사람에게나 영웅이지 침략당한 나라의 사람들에
게는 오히려 악당에 가깝지 않을까요?

현재까지도 나폴레옹에 대한 평가는 엇갈립니다. 나폴레옹에게는 위
대한 지도자와 잔혹한 독재자라는 두 가지 면모가 다 있으니까요. 어
쨌든 나폴레옹이 아직 젊은 장군이었던 시절에는 프랑스뿐 아니라 유
럽 전역에서 많은 사람들의 추앙을 받았습니다. 왜냐하면 나폴레옹이
야말로 프랑스혁명을 완성할 인물이라고 여겼기 때문입니다.

자크루이 다비드, 알프스를 넘는 나폴레옹, 1801년
나폴레옹의 영웅적인 면모가 미화되어 그려져 있다.

비극에서 고난으로,
승리로

왜 사람들은 나폴레옹이 혁명을 완성할 인물이라고 여겼을까요?

프랑스혁명으로 인해 유럽 대륙은 심각한 후폭풍을 겪었습니다. 프랑스 사람들은 혁명을 통해 국왕을 몰아냈지만 국왕이 사라진 나라를 어떻게 수습해야 하는지까지는 몰랐죠. 그래서 혁명 반대 세력과 다른 나라의 군대가 일제히 프랑스 전역을 전쟁터로 만들었습니다. 이때 나폴레옹이 홀연히 나타나 그 혼란을 잠재웠던 거예요.

게다가 나폴레옹은 프랑스 사회의 소수자였습니다. 학교와 군대에서 배척당하며 성장했지요. 그런 나폴레옹이 어려운 전투에서 연이어 승리를 거두자 프랑스 사람들은 나폴레옹을 전설에나 나오는 영웅으로 보기 시작했습니다. 국가 질서를 바로잡고 혁명 정신을 완성할 유일한 인물이라고 말입니다.

프랑스에서는 그랬다고 해도 다른 나라에서는 두려워했을 것 같은데요.

아닙니다. 자유, 평등, 박애라는 프랑스혁명의 가치를 지지하는 모든 사람에게 나폴레옹은 혁명의 상징이었어요. 당대 유럽의 지식인과 작가, 예술가들 중에서도 나폴레옹을 찬양하는 사람이 많았지요.

괴테는 나폴레옹의 흉상을 모셔놓고 있었고, 헤겔은 나폴레옹을 "전 세계적인 의미를 가진 영혼 세계를 포괄하고 다스리는 개인"이라 극찬합니다. 프란츠 그릴파르처라는 오스트리아의 극작가는 이렇게 회상하기도 하죠. "나도 아버지 못지않게 프랑스를 적대했다. 그런데도 나폴레옹은 마법 같은 위력으로 나를 매혹시켰다."

다들 나폴레옹에 매료되어 있었군요.

베토벤 역시 프랑스혁명을 지지했어요. 자유와 평등을 확산시키는 게
자신의 목표라고 믿었지요. 자연스럽게 나폴레옹에 호감을 느끼게 되
었습니다. 베토벤은 나폴레옹을 모델로 삼아 1803년부터 〈영웅 교향
곡〉을 작곡하기 시작합니다.

보나파르트라는 이름을 지워버리다

베토벤이 다른 누군가를 떠올리며 작곡한다는 게 특이하게 느껴져요.

어떤 사람들은 1798년 프랑스 집정관이 베토벤에게 나폴레옹을 위한
교향곡을 의뢰했다고도 하는데, 1802년에야 〈영웅 교향곡〉의 스케치
가 시작되었고 본격적인 작곡은 1803년에 이루어졌으니 별로 개연성
이 없습니다. 게다가 베토벤의 제자가 악보 출판사에 보낸 편지를 보
면 이런 내용이 나와요.

> 그는 이 작품을 보나파르트에게 헌정하는 것에 대해 매우 고민하고 있습
> 니다. 만약 그렇게 하지 않고 로브코비츠 왕자가 6개월간 독점하는 대
> 가로 400두카트를 주신다면 그에게 헌정할 것이고 제목만 '보나파르트'라
> 고 붙일 것입니다.
>
> — 1803년 10월 페르디난트 리스의 편지 중

비극에서 고난으로,
승리로

〈영웅 교향곡〉 베토벤의 자필 표지와 서명
'보나파르트라는 제목의 위대한 교향곡(Sinfonia grande intitolata Bonaparte)'이라는 문구에서
'보나파르트'라고 쓰인 부분이 찢겨 있다. 맨 아래에 베토벤의 서명이 보인다.

나폴레옹 쪽에서 직접 의뢰를 했다면 이렇게 악보의 독점을 두고 흥
정할 필요가 없었을 겁니다.

그런데 왜 교향곡의 제목이 '나폴레옹 교향곡'이 아니라 〈영웅 교향곡〉
이 된 거죠?

작곡하는 도중에 베토벤이 나폴레옹에게 실망했기 때문입니다. 1804년,
제1통령이었던 나폴레옹이 스스로 황제에 올랐습니다. 혁명의 상징
인 나폴레옹이 국왕보다도 높은 지위인 황제에 오르면서 모든 사람
이 평등하다는 프랑스혁명의 정신은 망가졌다고 봐야 해요. 이 소식
을 듣고 나폴레옹이 더는 새 시대의 영웅이 될 수 없다고 생각한 베토
벤은 악보의 표지에서 보나파르트라는 글자를 지워버렸습니다. 결국

1806년 정식으로 출판된 〈영웅 교향곡〉의 표지에는 '영웅적 교향곡, 위대한 인물을 기념하기 위해 작곡됨'이라는 문구만 남게 되었지요.

어쩐지 씁쓸하네요. 실망 정도가 아니라 배신감이 느껴지는데요.

음악이 대상을 구체적으로 지시하지 않는 예술이라 다행이죠. 나폴레옹은 변했지만 음악은 변질되지 않고 영웅의 이상을 성공적으로 구현했으니까요. 〈영웅 교향곡〉은 교향곡의 혁명을 가져왔다는 평가를 받고 있어요.

다양한 인물이 등장하는 교향곡

『오디세우스』와 같은 그리스 영웅 서사시에는 정말 많은 인물이 등장합니다. 영웅이 계속 위기에 처했다가 벗어났다를 반복하기 때문에 무척 길기도 하고요. 〈영웅 교향곡〉 역시 여러 요소가 등장하고 연주 시간도 만만치 않습니다. 이 곡보다 앞서 작곡했던 〈교향곡 1번〉과 〈교향곡 2번〉이 30분 전후인 데에 비해 〈영웅 교향곡〉은 50분이 넘어요.

연주자와 듣는 사람 모두 체력과 집중력이 좋아야겠어요.

그중에서도 1악장이 15~20분 정도로 특히 길기 때문에 각오해야 합니다. 처음으로 영웅이 등장해서 이후에 활약할 거대한 무대를 마련하는 부분이라 길어질 수밖에 없죠. 얼마나 대서사시인지 들어볼까요?

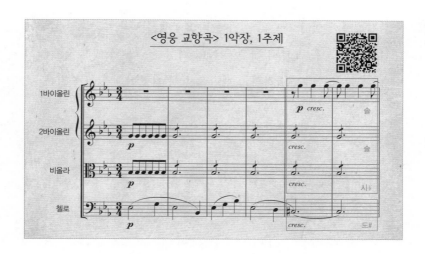

<영웅 교향곡> 1악장, 1주제

1악장 처음부터 음울한 긴장감이 감돕니다. 첼로가 도# 음을 길게 연주하는 동안 높은 음역의 악기들이 솔, 시♭ 음을 내 불협화음을 만들죠. 이렇게 <영웅 교향곡> 1악장의 **1주제**, 즉 영웅은 갈등의 씨앗을 품고 겉돌며 등장합니다.

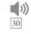

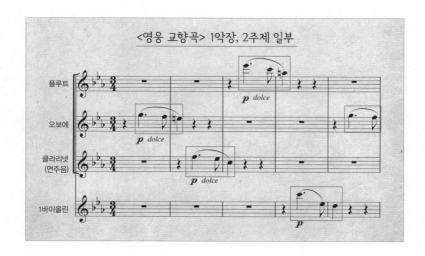

<영웅 교향곡> 1악장, 2주제 일부

🔊 현악기들이 중심이었던 1주제와 달리 **2주제**는 목관악기들이 중심입
③¹ 니다. 본격적으로 모험에 나선 영웅이 다양한 인물을 마주치는 것처
럼 말이죠. 목관악기 각각의 음색이 달라서 발랄한 느낌을 주지요.

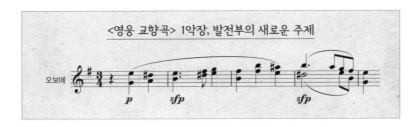

〈영웅 교향곡〉 1악장은 발전부도 다른 작품들에 비해 유난히 깁니다.
소나타 형식에서는 보통 제시부에서 등장한 1, 2주제를 활용해서 발
전부가 만들어지죠. 그런데 〈영웅 교향곡〉 1악장 발전부에서는 제시
🔊 부에 없었던 **새로운 주제**가 등장합니다. 영웅도 악당도 아닌 제3의
③² 인물이 등장하여 극을 더 복잡하게 만드는 모양새예요.

그래도 결국 영웅이 이기는 건 마찬가지겠죠?

그렇기는 하지만 과정이 복잡합니다. 조가 자주 바뀔 뿐만 아니라 박
자도 기본 3/4박자에서 2박자로 바뀌는 듯한 부분들이 곳곳에 등장
해요. 다음 단계로 넘어갈 때도 그냥 넘어가지 않습니다. 발전부가 조
용해지고 재현부로 곧 넘어갈 무렵 바이올린이 진행을 계속 미뤄요.
🔊 결국 **성격 급한 호른이 먼저 주제를 연주해버리는데,** 이 주제가 바
③³ 이올린 화음과 불협화음을 만듭니다. 잠시 후 첼로가 주제를 연주할
때에야 이 어색한 불협화음의 긴장이 해소되고요.

비극에서 고난으로,
승리로

재현부는 1주제와 2주제, 발전부에서 새롭게 등장한 주제까지 모두 나오며 힘차게 마무리됩니다. 물론 그중 1주제가 가장 마지막까지 연주되며 주인공으로서 자리를 지키지요. 파격은 이것만이 아니에요. 놀랍게도 이어지는 **2악장**은 장송행진곡입니다.

죽은 뒤에 되살아나는 영웅

장송행진곡이라면 장례식 행사에서 쓰이는 음악 아닌가요?

맞습니다. 분명히 어떤 의도가 있었겠죠. 영웅이라면 죽음과도 같은 고난을 한 번은 겪어야 한다고 생각한 게 아닐까요? 많은 영웅이 죽음을 거쳐야 불멸의 존재로 거듭납니다. 헤라클레스처럼요. 2악장 장송행진곡 후에는 빠르고 활기찬 **3악장**과 4악장이 이어집니다.

피터르 요제프 페르하헌, 루뱅의 성녀 마르가리타의 장례 행렬, 1773~1811년
베토벤의 〈영웅 교향곡〉 2악장은 장례식 행사에서 사용되는 곡인 장송행진곡이다. 힘찬 1악장과 대조되어 놀라움을 준다.

죽었던 영웅이 화려하게 부활하는 것을 표현하려고 했나 보군요.

참고로 **4악장**에서 베토벤은 예전에 작곡했던 〈프로메테우스의 창조물〉이라는 발레 음악의 선율을 가져와 발전시켰습니다. 프로메테우스는 금기를 어기고 인간에게 불과 지혜를 가져다 준 후 3천 년이나 독수리에게 간을 쪼아 먹혔다는 신화 속 인물이에요. 베토벤은 나폴레옹이 그 프로메테우스처럼 고난을 무릅쓰고 인류에게 새 시대를 선물할 사람이라고 기대했던 건지도 모릅니다.

이렇게까지 했는데 나중에 나폴레옹이 황제에 올랐으니 앞서 나폴레옹의 이름을 지워버렸던 것도 이해가 가네요.

격렬하면서도 고요하게

이 시기 베토벤의 창작력은 그야말로 최고 수준이었습니다. 특히 1806년부터 1808년까지는 대작들이 쏟아져 나왔던, 믿기 힘든 2년이었어요. 그때 베토벤은 〈라주모프스키 현악4중주〉, 〈미사 C장조〉, 〈운명 교향곡〉, 〈전원 교향곡〉 등을 줄줄이 완성해냅니다.
이 무렵 작곡한 유명한 피아노 소나타 하나를 들여다보죠. 〈영웅 교향곡〉과는 사뭇 다른 분위기를 내는 〈피아노 소나타 23번 f단조〉입니다. 〈열정 소나타〉라는 별명으로 더 잘 알려져 있죠.

열정적인 곡일 것 같아요.

무척 빠르고 격해요. 베토벤 생전에 이 곡을 제대로 연주할 수 있는 피아니스트가 없었다고 합니다. 현재까지도 쉽게 도전할 수 없는 곡이고요. 연주가 너무 어려워서 악보 판매량이 저조하지 않을까 우려했던 출판사에서 원래 혼자 치는 곡인데 둘이 치는 곡으로 편곡해서 함께 출판했을 정도입니다.

하지만 〈열정 소나타〉의 연주가 어려운 이유는 곡이 빠르기 때문만은 아닙니다. 이 곡은 격렬하지만 극도로 절제해서 연주해야 합니다. 너무 감정을 폭발시키면 오히려 열정이 잘 느껴지지 않아요. 빠른 부분에서는 빨라지려는 충동을 억제할 줄 알아야 하고 조용한 부분에서는 한없는 고요함을 유지할 줄 알아야 합니다. 〈영웅 교향곡〉이 영웅의 힘과 위세를 한껏 드러낸다면, 〈열정 소나타〉는 영웅의 진중함과 통제력을 보여줍니다.

격하면서도 절제되어야 한다니 상상이 잘 안 되는데요.

주제의 모양을 보며 들으면 무슨 뜻인지 이해가 갈 겁니다. 〈열정 소나타〉 **1악장의 1주제와 2주제**는 매우 비슷하게 생겼습니다. 둘 다 긴 음표-짧은 음표-긴 음표 리듬의 동기로 이루어져 있는데, 다음 페이지의 악보에 표시해두었습니다. 1악장에서 끊임없이 등장하는 이 동기는 곡 전체에서 긴장을 차분히 끌어올리는 역할을 합니다.

정말 두 주제가 음은 다르지만 모양이 닮았네요.

〈열정 소나타〉 1악장, 1주제 일부

〈열정 소나타〉 1악장, 2주제 일부

이후 곡이 진행되면서 난데없이 강한 화음이 끼어들거나 불안하게 낮은 음이 깔리기도 합니다. 그 가운데서 이 동기가 곡이 끝도 없이 폭발해버리는 걸 막습니다. 열정을 절제하는 거죠.

대신 그렇게 절제되었던 만큼 그것이 사라지는 부분에서는 열정이 강렬하게 폭발합니다. 예를 들어 **2주제 이후에 나오는 새로운 선율**을 들어보세요. 그동안 억눌려 있던 열정이 분출되는 듯 느껴집니다.

이렇게 절제와 격정의 격차가 크기 때문에, 강한 힘과 섬세함을 골고루 갖춘 피아니스트만 〈열정 소나타〉를 제대로 연주할 수 있습니다.

비극에서 고난으로,
승리로

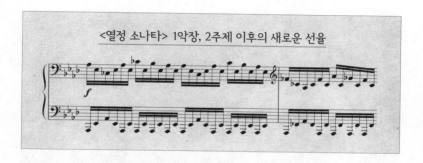

<열정 소나타> 1악장, 2주제 이후의 새로운 선율

확실히 피아니스트에게 도전 정신을 불러일으킬 만하네요.

풍족할 수 없는 상황

이렇게 대작들을 쏟아낸 절정기였지만 베토벤은 경제적으로 그리 풍족하지 못했습니다. 일단 대내외가 전쟁통이었어요. 황제에 오른 나폴레옹은 다른 나라들을 본격적으로 공격하기 시작했고, 결국 1805년 11월 13일에 빈을 점령했습니다. 그런데 하필이면 오페라 <피델리오>의 초연 날이 그로부터 일주일 후인 11월 20일이었어요. 황제 일가와 부유한 귀족들은 다 피신을 가고, 위압적인 분위기 속에서 독일어도 못 알아듣는 프랑스 장교들과 베토벤의 친구 몇 명만이 참석한 초연은 쓸쓸하기 그지없었지요.

하필이면 전쟁과 시기가 맞물리다니 안타까워요.

나폴레옹이 빈을 점령하지 않았더라도 초연이 성공했으리라고 장담할 수는 없습니다. <피델리오>는 억울하게 감옥에 갇힌 남편을 구하

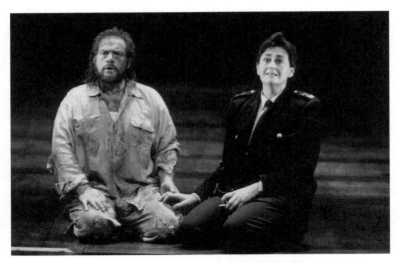

〈피델리오〉 공연 장면 중 일부
오른쪽이 남성으로 분장한 주인공 레오노레(피델리오).

기 위해 아내가 남자 행세를 하며 감옥에 잠입해 결국 남편을 구한
다는 내용이에요. 프랑스혁명 때 실제로 일어난 사건을 바탕으로 한
대본인데 혁명 직후의 공포 정치를 비판하는 이야기로 해석되곤 했
습니다. 그 무렵 오페라가 주로 연애 사건을 다루었던 데에 비하면 지
나치게 진지했죠.

역시나 베토벤답게 너무 진지한 게 문제였군요.

하지만 베토벤의 재정 상태에 타격을 입힌 가장 큰 사건은 〈피델리오〉
의 실패가 아니었습니다. 나폴레옹의 군대가 1806년 1월에 빈에서 물
러난 후, 그해 10월부터 리히노프스키 공작의 후원이 끊기고 말았거
든요. 프랑스 장교들을 위한 피아노 연주를 거부해 공작과 거칠게 다

1801년 개관 당시의 테아터 안 데어 빈을 그린 삽화

오늘날의 테아터 안 데어 빈

테아터 안 데어 빈은 1801년에 개관했으며 7년 뒤 베토벤은 이 극장에서 여러 곡을 초연했다.
그러나 성과가 부진해서 경제적으로 더욱 어려운 신세가 되었다.

투고 절교했던 게 이때였어요.

그로부터 2년이 흐른 1808년, 베토벤은 테아터 안 데어 빈에서 야심
찬 음악회를 열었습니다. 〈**전원 교향곡**〉, 〈피아노 협주곡 4번〉, 〈운명
교향곡〉, 〈합창 환상곡〉 등 굵직한 작품들을 한꺼번에 초연했죠. 그러
나 역시 이 공연도 실패했습니다. 연주 시간이 네 시간이나 되는데 연
주자들은 제대로 준비되어 있지 않았어요. 청중은 끝까지 듣기 힘들
어 했죠. 이 공연으로 베토벤은 경제적으로 막심한 손해를 입었어요.

후원도 끊기고 음악회까지 실패했으면 꽤 위기였겠네요.

그래서 음악회 전에 받았던 베스트팔렌 왕국의 궁정악장으로 오라는
제의를 결국 수락하기로 했어요. 문제는 베스트팔렌의 왕이 나폴레옹
의 동생이었다는 겁니다.

〈피델리오〉 초연 테아터 안 데어 빈에서 치른 〈피델리오〉의 초연 분위기는 쓸쓸하기 그지없었다.

그러면 적국으로 가는 거잖아요.

맞습니다. 그래서 베토벤을 적국으로 보내기 싫었던 빈의 귀족 세 명이 뭉쳤어요. 다른 나라로 가지 않는 조건으로 베토벤에게 연금을 주기로 한 거죠. 이렇게 해서 베토벤을 빈에 머무르게 하는 데까지는 성공했어요. 그러나 연금을 약속한 세 사람 중 둘이 곧 파산해버려서 실제로는 루돌프 대공만 연금을 지급했어요.

베토벤이 루돌프 대공에게 여러 작품을 헌정했던 걸 보면 약속을 지켰다는 데 상당히 고마움을 느꼈던 것 같아요. 1809년 5월에 나폴레옹이 두 번째로 빈을 점령하는 바람에 루돌프 대공은 빈을 떠나 피신해야 했습니다. 그때 베토벤은 대공에게 〈피아노 소나타 26번〉을 헌정합니다. 악보의 첫머리에 '고별'이라는 단어를 써놓은 곡이죠. 베토벤은 이 이별을 진심으로 슬퍼했던 것 같아요. 아무튼 그 후에 이 작품은 〈고별 소나타〉라는 이름을 얻었습니다.

이 시기에 베토벤은 테레제 말파티라는 여성과 연애를

요한 밥티스트 폰 람피(父), 루돌프 대공의 초상화, 19세기 초반
루돌프 대공이 연금을 지급한 덕에 베토벤은 빈에 계속 남을 수 있었다. 이 일로 고마움을 느낀 베토벤은 루돌프 대공에게 많은 곡을 헌정했다.

하고 있었습니다. 나중에 청
혼을 하기도 했죠. 〈엘리제
를 위하여〉가 이 사람을 위
해 만든 곡인데, 베토벤이
악보에 '테레제'라고 적은
글씨가 너무 악필이라 '엘
리제'로 오인되었고 그 바람
에 제목까지 〈엘리제를 위
하여〉로 알려졌다는 이야기
가 꽤 유명하죠. 론도 형식
의 단순한 곡이라서, 피아노
에 입문한 지 얼마 되지 않

카를 폰 자르, 테레제 말파티의 초상화, 1834년경
테레제 말파티는 베토벤의 주치의 중 하나였던
말파티 박사의 조카였으며 베토벤은 테레제에게
1810년 청혼하나 거절당한다.

은 사람들이 자주 도전하는 곡이기도 합니다.

론도 형식이 뭔가요?

주제가 반복해서 등장하는 가운데 새로운 부분이 중간중간에 끼어드
는 형식을 말합니다. 문자로 표현하면 'A-B-A-C-A' 정도가 되겠죠.

론도 형식

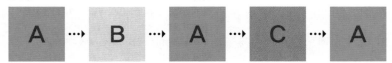

비극에서 고난으로,
승리로

황제를 닮은 협주곡

1809년 초, 베토벤은 자기의 마지막 피아노 협주곡이 될 〈황제 협주곡〉을 작곡하기 시작했습니다. 물론 이 협주곡의 황제가 나폴레옹을 가리킬 가능성은 거의 없습니다. 〈영웅 교향곡〉 표지에서 '보나파르트'라는 글자를 지워버렸다는 걸 고려하면 작품을 나폴레옹과 관련지었을 리 없죠. 황제란 이름을 베토벤이 붙이지도 않았고요.

그러면 그 이름은 왜 붙은 건가요?

역시 악보의 판매량을 올리기 위해서 악보 판매업자가 붙였다고 추측됩니다. 어쨌든 곡의 분위기가 매우 밝고 당당해서 황제라는 이름과 어울리기는 해요. 특히 곡의 맨 처음에 카덴차가 나오면서 당당함의 정점을 찍습니다.

카덴차가 처음에 나오는 것이 특이한 건가요?

카덴차는 독주 악기가 반주 없이 화려한 기교를 뽐내는 부분인데, 보통 곡이 끝나기 직전에 등장합니다. 긴장이 가장 극대화된 시점에 독주 악기가 '짠!' 하고 나와서 가능한 모든 기교를 자랑하기 위해서죠. 그런데 〈황제 협주곡〉에는 처음부터 그런 피아노 카덴차가 나옵니다. 쓸데없이 분위기 재지 않고 당당하게 행진하는 황제의 모습이 연상돼요. 이 당당함은 당시 베토벤이 유럽에서 최고의 작곡가로 인정받기 시작

했다는 사실과 연결 지을 수도 있습니다. 〈황제 협주곡〉을 작곡하던 1809년에 스승 하이든이 세상을 떠났거든요. 베토벤에 필적할 만한 상대는 정말 아무도 없었습니다. 〈황제 협주곡〉은 이제 음악에서만큼은 자기가 일인자, 즉 황제라는 베토벤의 분명한 선언처럼 들립니다.

영웅의 이상을 담은 음악

이번 강의에서는 나폴레옹이 유럽을 주름잡던 시대에 나온 베토벤 음악의 특징을 살펴보았습니다. 〈영웅 교향곡〉, 〈열정 소나타〉, 〈황제 협주곡〉 모두 영웅의 비범한 면모가 드러나는, 또는 영웅이 고난을 극복하는 듯한 작품들이었죠.

마치 베토벤의 인생처럼 느껴져요.

그렇습니다. 돌이켜보면 베토벤은 불행한 가정사와 청력 상실이라는, 삶을 압도하는 비극을 일생 겪었던 사람입니다. 그럼에도 기어코 승리를 쟁취하고야 말았지요. 사실 그 길밖에 없었던 것도 같습니다. 베토벤이 걸어야만 했던 위인의 길은 청력 상실에 대처하는 한 개인의 몸부림이었을지도 모르죠.

모든 비극을 위대한 삶의 여정에서 마주한 고난이라고 여긴 것만 같아요.

베토벤 기념비
베토벤이 출생한 본의 뮌스터플라츠에 있는 커다란
청동상이다. 베토벤 탄생 75주년을 기념하기 위해
1845년 8월 12일에 세워졌다.

음악으로 쓴
영웅 서사시

실제로 베토벤은 이 시기 이후 청력 상실에 대해 거의 언급하지 않았습니다. 운명을 받아들인 것처럼, 마치 그게 별 중요한 일이 아니기라도 한 것처럼 말이죠.

베토벤의 빛나는 업적들은 쉽게 얻어진 게 아니라 불굴의 투지로 힘겹게 얻어낸 전리품입니다. 아마 베토벤이 그렇게 많은 사람에게 사랑받는 이유가 이런 데에 있을 겁니다.

베토벤은 프랑스혁명 이후 영웅의 상징이 된 나폴레옹을 흠모했다. 나폴레옹이
황제 자리에 오르자 베토벤은 그에 대한 지지를 거두었지만, 그 무렵 베토벤이
발표한 작품들에는 여전히 영웅의 비범한 면모가 담겨 있다.

나폴레옹의 등장	프랑스혁명 후의 여러 전투에서 승리하면서 영웅의 상징으로 떠오름. 영웅을 흠모하던 베토벤은 나폴레옹을 지지함. ⋯→ 이후 나폴레옹이 황제가 되었을 때 베토벤은 크게 실망하여 〈영웅 교향곡〉 표지에서 그의 이름을 지움.
〈영웅 교향곡〉	연주 시간이 매우 길고, 여러 인물이 등장하여 갈등을 빚는 그리스 영웅 서사시의 구조를 지님. **1악장** 제시부: 1주제 – 불협화음 품은 영웅 등장. 　　　　　　2주제 – 다양한 악기로 영웅이 마주치는 여러 인물 　　　　　　　　　　 표현. 　　　　발전부: 새로운 주제 등장하여 극을 복잡하게 하며 재현부로 　　　　　　　　　넘어갈 듯 넘어가지 않음. 　　　　재현부: 모든 주제 힘차게 연주되며 마무리. **2악장** 장송행진곡 **3,4악장** 이전에 작곡한 발레 음악에서 선율 가져옴. 고난 뒤에 부활하는 영웅 표현.
베토벤의 영웅적인 음악들	〈열정 소나타〉 격하면서도 절제됨. 동기가 늘 차분하게 유지되는 가운데 다른 요소들이 힘을 강하게 분출함. ⋯→ 영웅의 진중함과 통제력을 담음. 〈황제 협주곡〉 처음부터 카덴차가 화려하게 등장함. ⋯→ 당당하게 행진하는 황제의 모습을 떠올리게 함. **참고** 론도 형식: 주제가 반복해서 등장하는 가운데 새로운 부분이 중간중간에 끼어드는 형식. 〈황제 협주곡〉 3악장, 〈엘리제를 위하여〉가 론도 형식으로 작곡됨.
풍족하지 못한 상황	오페라 〈피델리오〉의 실패와 가장 큰 후원자였던 리히노프스키 공작과의 관계 악화로 인한 재정난 겪음. ⋯→ 루돌프 대공이 연금을 지급하여 빈에서 계속 머물 수 있었음.

IV

모든 인간은 형제가 되리
- 베토벤의 말년

스스로, 그리고 홀로 해답을 구하다

나폴레옹이 몰락한 후 유럽 사람들은 낭만적이고 유려한 음악에 매료되었다.
이제는 낡고 뒤떨어져버린 자신의 음악을 보며 베토벤은
새로운 출구를 찾아 기나긴 침체기의 동굴로 들어섰다.

나의 생은 미친 듯이 사랑을 찾아 헤매었으나
단 한 번도 스스로를 사랑하지 않았노라

- 기형도, 「질투는 나의 힘」 일부

01

고립 속에서,
그러나 멈추지 않고

#불멸의 연인 #양육권 분쟁
#〈웰링턴의 승리〉

보통 1812년부터 약 10년 동안을 베토벤의 침체기로 봅니다. 이 시기에 베토벤은 다른 사람들이 가까이하기를 꺼릴 정도로 심각하게 망가졌습니다. 제대로 된 겉옷이나 셔츠를 입지도 않았고 늘 더러운 상태였다고 해요. 식당에서는 사람들을 피해 혼자 앉는가 하면, 걸핏하면 동생 이름으로 외상을 놓기도 했습니다. 이때 무기력증으로 자살 충동까지 느꼈죠. 하일리겐슈타트 유서를 썼을 때보다도 더 큰 절망에 빠져 있었던 것 같습니다.

더불어 작곡 활동도 침체기에 접어들고 있었습니다. 이전에 거의 다 만들어 두었거나 각종 행사의 구색을 갖출 가벼운 음악만 겨우 완성했을 뿐, 예전만큼 왕성한 창작력을 보이지는 못했어요.

왜 갑자기 그렇게 작곡을 못 하게 된 건가요?

일단 이 시기에 힘든 일들을 많이 겪었습니다. 연인과 결별했고, 조카의 양육권을 둘러싸고 제수와 오랫동안 법정 싸움을 했어요. 가장 가까운

사람들과 문제가 있었으니 변함없이 작곡 활동을 지속하기가 어려웠겠죠. 하지만 작곡을 못 하게 된 근본적인 원인은 나폴레옹이 몰락하면서 베토벤 특유의 진취성이 빛을 잃었기 때문인 듯합니다.

오히려 전쟁 걱정 없이 작곡을 더 편하게 할 수 있지 않았을까요?

환경만 보자면 그랬을 겁니다. 두 번씩이나 빈을 점령한 나폴레옹이 몰락했다는 건 분명히 창작 활동에 안정을 줄 만한 일이었으니까요.

되는 일이 없군…

모든 인간은
형제가 되리

나폴레옹의 몰락과 웰링턴의 승리

1812년 모스크바 공격에 실패한 뒤 나폴레옹이 패배를 거듭하자, 유럽 사람들은 나폴레옹의 몰락을 반기기 시작했어요. 베토벤도 1813년 6월, 영국의 웰링턴 공이 나폴레옹의 형 조제프 보나파르트를 이긴 스페인의 비토리아 전투를 기념하는 곡을 작곡했습니다. 〈웰링턴의 승리〉라는 작품이죠.

〈영웅 교향곡〉을 작곡했던 베토벤이 이제 나폴레옹의 패배를 축하하려고 작곡을 하다니, 세상이 참 오묘하네요.

그런데 사실 베토벤이 〈웰링턴의 승리〉를 작곡하기는 했지만, 곡의 핵심 아이디어는 멜첼이 대부분 생각해냈어요. 앞서 소개했던, 베토벤에게 보청기와 메트로놈을 만들어 선물해준 그 발명가 말입니다. 멜첼은 혼자서 오케스트라의 모든 악기 소리들을 흉내 낼 수 있는 판하모니콘이라는 기계를 발명했는데, 그 발명품을 시험해볼 겸 베토벤에게 판하모니콘

판하모니콘
오르간 제작자의 아들로 태어난 멜첼은 슈타인 피아노 공장에서 작업장을 운영할 정도로 악기 제작과 발명 양쪽에 재능이 있었다. 멜첼이 발명해낸 판하모니콘은 〈웰링턴의 승리〉에 등장하는 대포 소리까지 흉내 낼 수 있는 악기였다.

을 위한 곡을 의뢰했던 거죠. 그리고 나중에 그 곡을 오케스트라를 위한 곡으로 편곡해달라고 다시 의뢰했습니다. 그렇게 완성된 곡이 〈웰링턴의 승리〉입니다.

다른 것보다 기계 하나가 오케스트라 전부를 흉내 낼 수 있었다니 대단해요.

어찌 보면 신시사이저의 전신이라 할 수 있습니다. 신시사이저는 단순히 선율적인 악기들의 음뿐만 아니라 다양한 타악기 소리는 물론 바람 소리, 새소리 같은 효과음까지 낼 수 있는 전자 악기입니다. 기능만 따지면 판하모니콘과 비슷하죠. 한번쯤 음악 프로듀서가 아래 사진과 같은 신시사이저를 사용하는 모습을 본 적이 있을 거예요.

신시사이저
전기 신호를 통해 소리를 변형하고 합성하기 때문에 각종 악기 소리는 물론 다양한 효과음까지 낼 수 있다.

그래도 그 옛날에 오케스트라 음색을 다 만들어냈다는 판하모니콘이
훨씬 대단한 것 같습니다.

〈웰링턴의 승리〉의 오케스트라 편곡에는 판하모니콘 버전보다 더욱 다
양한 음색이 첨가되었습니다. 양쪽으로 나뉘어 선 두 명의 큰북 주자
들이 전투를 묘사하는 부분에서 한 명씩 번갈아 연주하며 영국군과
프랑스군의 대포 소리를 표현해냈지요. 지금은 이 대포 소리를 큰북과
래칫으로 연주하지만, 당시에는 실제 대포를 동원해서 화제가 되었습
니다.

실제 대포라고요? 엄청난 스케일인데요.

이렇게 색다른 음색을 도입한 재치는 있지만 작품성은 부족합니다.
영국과 프랑스 사람들에게 이미
익숙하게 알려진 선율을 가져다
썼을 뿐, 베토벤다운 진지한
내용이 없어요. 동기를 발전시키고
음악적 요소들을 극단적으로
대비시키면서 질서와 파격을
만들어내거나 하지 않거든요.
물론 이는 애초에 베토벤이
기획한 작품이 아니었기
때문이기도 합니다.

래칫 톱니바퀴를 회전시키면 핀이 톱니에 튕겨
큰소리를 내기 때문에 연주에서 큰소리가 필요할 때
주로 사용된다. 노이즈메이커라고도 불린다.

실제로 멜첼은 〈웰링턴의 승리〉가 어느 정도 자기 작품이라고 생각했어요. 작품이 크게 인기를 끌자 베토벤의 허락 없이 다른 음악회에 올리기도 합니다. 당연히 베토벤은 불같이 화를 냈고 소송까지 걸어 사과를 받아냈어요.

사회적 성공과 음악적 부진

베토벤은 1813년 〈웰링턴의 승리〉로 대성공을 거둔 이후, 1814년에 〈피델리오〉를 개작해서 공연에 올렸는데 초연 때와는 달리 큰 호응을 얻었어요.

이때 빈 회의를 위한 기념 음악을 위촉받는 성과까지 올렸죠. 빈 회의는 나폴레옹이 황제에서 물러나 엘바섬에 유배된 이후 유럽 각국의 지도자들이 프랑스혁명 이전으로 유럽을 되돌리고자 모인 회의입니다. 베토벤이 이 회의에 초청받는 건 당연했어요. 당시 명실상부한 유럽 최고의 작곡가로 인정받고 있었으니까요.

이렇게 잘 나가던 때에도 베토벤은 주위 사람들과 악보 출판사에 자기의 재정이 나쁘다고 하소연하는 편지를 자주 보냈습니다.

실제로 베토벤의 상황이 나쁘긴 했나요?

1811년 빈에서 화폐개혁이 되어 물가가 많이 올라서 자산 가치가 급속히 떨어진 적이 있었어요. 더구나 그즈음 리히노프스키 공작을 비롯한 여러 후원자가 세상을 떠나기도 했으니 재정에 타격이 있긴 했

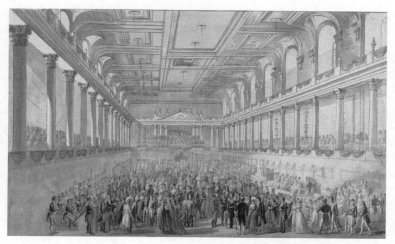

요한 네포무크 회힐레, 빈 회의 중 열린 무도회, 1815년경
빈 회의는 나폴레옹이 일으킨 전쟁을 수습하고 이전의 체제를 복원하기 위해 유럽 각국 지도자가 모인 행사다. 그러나 제대로 회의가 이루어진 날은 거의 없었으며 연일 성대한 파티가 이어졌다.

을 겁니다. 하지만 〈웰링턴의 승리〉가 크게 흥행했고 빈 회의 때 받은 돈으로 은행 이자까지 벌어들였던 걸 고려하면 지나친 걱정이었죠.

그럼 왜 걱정한 건가요?

아마 자기 재정 상황을 아주 부정적으로 전망한 듯합니다. 그래서 더욱 고통을 받았던 것 같고요.

아무튼 이렇게 베토벤에게 돈을 벌어다준 빈 회의를 위한 기념음악은 오늘날 거의 잊혔습니다. 〈웰링턴의 승리〉만큼도 베토벤만의 장점이 드러나지 않는, 단지 유행에 적당히 맞추어 만든 음악이었기 때문이죠.

사람들이 원래 베토벤의 영웅적인 작곡 스타일을 좋아했던 게 아닌가
요? 베토벤이 왜 굳이 유행을 따랐나요?

청중의 취향이 변하고 있었습니다. 유려한 선율을 자랑하는 로시니의
오페라, 그리고 낭만적인 슈베르트의 가곡에 마음을 빼앗기고 있었어
요. 그러면서 영웅이 나타나 고난을 헤치는 베토벤의 음악은 지나치
게 교훈적이고 거창한 음악으로, 시대에 뒤떨어진 음악으로 인식되기
시작했습니다. 나폴레옹과 함께 영웅적인 음악의 수명이 다해버렸던
겁니다.

이 상황에서 다른 작곡가였다면 시대 변화에 편승해 적당히 만족할
만한 음악을 만들며 살 수도 있었겠지요. 하지만 베토벤은 이번에도
자기만의 길을 찾고자 합니다. 다른 작곡가들의 음악과 구별되면서도

베토벤의 말년 빈을 비롯한 유럽 전역을 열광시켰던
로시니의 대표적인 오페라 〈세비야의 이발사〉 공연
장면

모든 인간은
형제가 되리

자기의 이전 음악과도 다른 작품을 만들기 위해 끝없는 방황을 시작했죠. 방황의 시간은 상당히 길었고, 오랜 침체기가 찾아왔습니다.

타인을 의심하는 습관은 독이 되어

원래부터 변덕스럽고 까탈스러웠던 베토벤이었지만 침체기에는 정도가 심해졌습니다. 남을 의심하는 습관도 더욱더 깊어졌죠.

왜 다른 사람을 믿지 못했던 걸까요?

일단 의사소통할 수 없을 정도로 청력이 나빠져서 고립되었다는 느낌이 심해졌던 모양이에요. 베토벤은 사람들이 자기를 진심으로 좋아하기보다는 이용하려 한다고 생각했습니다. 누군가와 조금이라도 마찰이 생기면 심하게 방어적으로 반응했고, 그렇게 인간관계가 깨지면서 소통할 사람이 줄어드는 악순환이 계속 이어졌습니다. 또한 뜨겁게 사랑하던 연인과의 결별도 고립감을 느끼게 한 큰 원인이었죠.

사실 베토벤이 누군가를 진심으로 사랑한다는 게 쉽게 상상되지 않아요.

오히려 친구 베겔러의 증언에 따르면, 베토벤은 사랑에 빠지지 않았던 때가 없었다고 합니다. 데이트 상대가 계속 있었다는 게 아니라, 마음속에 늘 사랑하는 사람이 있었다는 이야기입니다. 하지만 그 상대는

자주 바뀌었어요. 그리고 대체로 베토벤보다 신분이 너무 높았거나 이미 결혼한 여성들이었죠. 이루어질 수 없다는 걸 알면서 불가능한 사랑에 깊고 짧게 빠지곤 했던 겁니다.

베토벤에게 먼저 접근한 사람은 없었나요?

물론 당대의 유명 인사였으니 관심을 보인 사람도 있었지만, 베토벤은 자기를 좋아하는 상대에게는 관심이 가지 않았던 것 같습니다. 마치 영웅이 불가능한 목표에 도전하듯, 불가능한 상대의 사랑만 원했어요. 하지만 해피엔딩을 맞는 영웅 이야기와 달리 로맨스는 늘 실패로 끝났습니다. 그나마도 '불멸의 연인'과 헤어진 후로

영화 〈불멸의 연인〉
1994년 개봉한 영화로, 베토벤이 사망한 뒤 비서 신들러가 불멸의 연인을 찾아 나서면서 시작된다.

는 다시는 연애 사건이 일어나지 않았죠.

'불멸의 연인'은 영화 제목 아닌가요?

맞습니다. 베토벤이 죽을 때까지 부치지 않고 간직했던 세 통의 연애

편지 속에서 상대를 부른 호칭이기도 하고요. 베토벤 사후에 서랍 속에서 발견되었죠. 받는 이의 이름이나 작성 연도, 장소 없이 날짜만 적혀 있어 많은 사람들에게 궁금증을 불러일으켰습니다.

불멸의 연인의 정체

그동안 이 미스터리한 '불멸의 연인'의 정체에 대한 온갖 추측이 오갔습니다. 여러 후보가 있었죠. 대표적으로 〈월광 소나타〉를 헌정 받은 줄리에타, 한때 서로 사랑하는 사이였던 테레제 브룬스비크 등이 후보로 꼽혔습니다. 하지만 이들과 만났던 시기가 편지 내용과 맞지 않아 지금은 가능성이 희박해진 가설입니다.

베토벤이 불멸의 연인에게 쓴 편지의 일부

안토니 브렌타노라는 여성이 유력합니다. 이 편지가 안토니와 헤어진 1812년에 쓰였을 가능성이 높기 때문입니다.

안토니는 미술품 감정가의 딸로 빈에서 태어났습니다. 상인과 결혼해 프랑크푸르트로 건너갔지만 상업도시의 분위기에 적응하지 못하고 향수병을 앓았죠. 그러던 1809년, 부친이 위독하다는 소식을 듣고 빈으로 돌아옵니다. 안토니의 시누이인

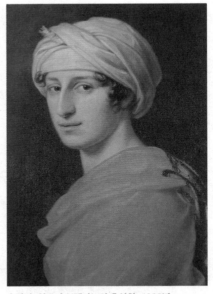

슈틸러, 안토니 브렌타노의 초상화, 1808년
베토벤이 부치지 못하고 죽을 때까지 간직한 세 통의 연애편지는 안토니 브렌타노에게 쓴 것이었을 확률이 높다. 안토니와 헤어진 뒤 베토벤에게는 다시 연애 사건이 일어나지 않았다.

베티나 브렌타노는 본인이 작가이면서 동시에 베토벤의 후원자였는데, 베토벤은 바로 이때 베티나의 소개로 안토니와 만났습니다.

몸과 마음이 약해진 안토니와 그 가족에게 피아노 연주를 해주면서 둘은 점차 가까워졌고 연인 사이로 발전했지요. 베토벤은 이때 안토니로부터 부족함 없이 사랑을 받았어요. 안토니는 의심 많고 괴팍한 베토벤의 성격에 개의치 않고 연인으로 대했고, 놀랍게도 먼저 청혼까지 했습니다. 베토벤이 청혼을 한 게 아니라 받은 건 이때가 유일했죠.

안토니는 이미 결혼한 상태가 아니었나요?

그게 문제였습니다. 게다가 이미 베토벤도 안토니의 남편과 친해진 상태였어요. 베토벤은 안토니의 청혼을 거절해야 했습니다. 그러고 나서 이틀에 걸쳐 '불멸의 연인' 안토니에게 비통한 연애편지를 세 통이나 썼습니다. 하지만 부치지는 않았죠. 결국 안토니는 다시 가족과 함께 프랑크푸르트로 돌아갔습니다. 베토벤은 이 일을 계기로 인생에서 사랑을 이루리란 희망을 완전히 잃었죠. 이때 고독이 자신의 운명이라는 걸 받아들인 것 같습니다. 이 시기의 일기에 그 심정을 짐작할 만한 구절이 나옵니다.

> 너는 너 자신만을 위한 인간이 되어서는 안 되며 다른 사람을 위해 살아야 한다. 오, 신이시여, 나 자신을 스스로 다스릴 힘을 주옵소서. 나를 구속하는 모든 것으로부터 자유롭게 해주시옵소서.

안토니 같은 사람이 인생에 다시없으리라는 걸 알았나 보네요.

그로부터 8년 후인 1820년, 베토벤은 〈피아노 소나타 30번〉을 안토니의 딸에게 헌정했습니다. 안토니에게는 1822년에 〈**피아노 소나타 32번**〉의 런던 판을, 1823년에 〈디아벨리 변주곡〉을 헌정했어요. 안토니와의 이별 후, 여성에게 작품을 헌정한 것은 이렇게 세 번이 전부였습니다.

요한나와의 양육권 분쟁

베토벤은 안토니와의 사랑에 실패하고 특정한 사람에게 집착하는 경향을 보였습니다. 그중에서도 첫째 동생의 아들인 카를에 대한 집착이 심했어요. 동생이 사망하자, 동생 대신 자신이 조카를 키우겠다고 아이 엄마인 요한나와 오랫동안 법정 싸움을 벌이느라 시간과 돈을 상당히 소모했습니다.

어머니가 있는데 왜 굳이 자기가 조카를 키우겠다고 한 건가요?

요한나를 부도덕한 사람이라고 생각했기 때문입니다. 요한나는 어렸을 때 부모의 돈을 절도한 적이 있었고, 도난당하지도 않은 목걸이를 도난당했다고 신고한 죄로 가택연금 처벌을 받은 전적이 있었습니다. 베토벤은 동생이 결혼할 때부터 둘 사이를 반대했고 이후로도 요한나와는 계속 사이가 좋지 않았죠.

그러던 차에 동생이 결핵으로 몸져눕자 유언장에 자기를 조카의 후견인으로 적어달라고 부탁했어요. 처음에는 동생이 베토벤의 부탁을 들어주었어요. 하지만 병세가 심해지자 아무래도 아들과 엄마를 떼어놓는 건 안 좋다고 생각했는지 마음을 바꿔 아내 요한나를 공동 후견인으로 올리고는 공교롭게도 그다음 날 사망합니다. 베토벤은 여러 차례에 걸쳐 동생이 요한나를 후견인으로 올린 게 효력이 없다는 소송을 제기했습니다. 그리고 오랜 분쟁 끝에 승소해서 결국 양육권을 얻었어요.

왜 이렇게 조카의 양육권을 갖는 데 열을 올린 거죠?

겉으로 보면 강한 책임감 때문인 것 같
지만 마음속 깊은 곳에서는 카를
을 자기 아들로 삼고 싶었던 것
같아요. 베토벤은 1816년 5월
일기에 "너는 K를 너 자신의
아이로 간주할 것이다"라고
선언합니다. K는 물론 조카
카를이죠. 이후 카를과 주고받은
편지에서도 카를을 아들이라
고 부르며, 스스로를 '진정한
아버지', '너의 충실하고 좋은
아버지' 등으로 지칭합니다.

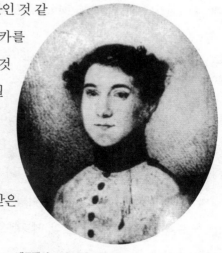

베토벤의 조카 카를의 초상화
베토벤은 카를을 아들로 여기며 애지중지했지만
한편으로는 지나치게 집착하고 폭력을 가했다.

어떻게 보면 양육권 분쟁은 침체기를 극복하기 위해 필요한 일이었는
지도 모르겠습니다. 음악에서 목표를 잃고 방황하던 베토벤에게 열정
적으로 매달려 시간을 보낼 구실이 되어주었으니 말입니다.

하지만 베토벤이 그렇게 좋은 양육자이진 않았을 것 같아요.

그건 그렇습니다. 베토벤은 조카를 때리기도 하고 사람을 붙여 일거수
일투족을 감시하기까지 했어요. 어렸을 때 아버지에게 받았던 폭력의
경험을 그대로 물려준 셈이죠.

고립 속에서,
그러나 멈추지 않고

한편으로는 아버지의 사랑을 받지 못한 자신의 과거를 극복하기 위해 조카에게 집착했는지도 모릅니다. 하지만 친밀한 관계를 맺은 경험이 거의 없었으니 베토벤에게 아버지라는 역할은 아무래도 버거웠겠지요.

"지나친 우월감은 열등감의 표현이다"

앞서도 이야기했지만 베토벤은 자존심이 아주 강했습니다. 심지어 자기가 귀족보다 고귀한 사람이라고 생각했습니다. 리히노프스키 공작과 싸우고 나서 보낸 편지에는 "당신이란 사람은 우연히 출생으로 공작이 된 것입니다. 나는 스스로 이렇게 된 것이고요. 과거에도, 또 앞으로도 공작은 수천 명 있지만 베토벤은 단 한 명뿐입니다"라는 구절이 나옵니다.

광장히 자신만만한데요. 나름대로 긍정적인 태도인 것 같습니다.

여기까지였다면 좋았을 텐데 이후 베토벤의 행동을 보면 사실은 출생 신분에 열등감을 느끼고 있었다는 게 드러납니다. 아예 자기가 귀족인 것처럼 행세하기도 했거든요.
유명 인사였던 베토벤은 생전에도 잘못된 소문이 많았습니다. 그중에는 프로이센의 왕 프리드리히 빌헬름 2세의 사생아라는 소문도 있었어요. 베토벤은 이걸 알면서도 굳이 부정하지 않았죠. 그러다 양육권 소송에서 귀족이 아니라는 사실이 드러나자, "나의 고상한 마음이 귀족이라는 증거"라며 귀족 행세를 한 이유에 대해 발뺌하기도 했습니다.

애써 부정했지만 결국 귀족 신분을 동경했나 봅니다.

그런 것 같아요. 실제 신분이야 어찌 됐든 베토벤은 스스로가 고상하고 도덕적이라고 생각했습니다. 선, 진리, 고상함과 같은 주제에 관심이 많았고 그런 주제를 다룬 문학과 철학 저술을 즐겨 읽었어요.
결정적인 순간에는 그런 높은 기준에 맞추어 행동하기도 했습니다. 그 남편과의 신의를 지키기 위해 안토니의 청혼을 거절했고, 못된 제수에게서 조카를 떨어뜨려 놓으려는 선한 의도에서 조카를 데려오기 위해 열을 올렸던 거니까요.
하지만 남들에게 그런 자신의 기준을 폭력적으로 강요했다는 게 문제였습니다. 베토벤은 자기 기준과 달리 행동하는 사람을 경멸했어요. 독선적인 성격은 언제나 인간관계에서 문제를 일으키곤 했죠. 잘못했다는 것을 알았을 때도 인정하거나 사과하는 일이 거의 없었고요. 이런 성격은 인간관계가 늘 원만하지 못했던 원인 중 하나였습니다.

어떻게 보면 어린애 같은 성격 아닌가요?

맞아요. 나쁘게 보면 성숙하지 못한 태도라고 볼 수도 있죠. 흔히 "지나친 우월감은 열등감의 표현이다"라는 말을 하잖아요. 어쩌면 자기 자신에 대한 지나치게 높은 도덕적 자부심은 부모로부터 제대로 된 교육과 사랑을 받지 못했던 열등감 때문이었는지도 모르겠습니다.

천재적 감각 위에 성실함을 더하다

하지만 창작을 할 때는 이런 성격도 도움이 되었습니다. 베토벤은 예술이 사람의 마음을 승화시킨다고 믿으며 자기가 만든 음악이 그런 역할을 할 수 있도록 작곡에 철저하게 임했습니다. 예를 들어 머릿속에 떠오르는 아이디어를 놓치지 않으려고 늘 수첩을 들고 다녔습니다. 그 당시 빈에 가면 오른쪽 그림처럼 산책하는 도중 멈춘 채로 오랫동안 메모하고 있는 베토벤을 흔하게 목격할 수 있었다고 해요.

모두 뒷짐을 진 채로 있네요.

베토벤은 일상도 엄격하게 통제했습니다. 새벽에 기상해서 밤 10시 전에는 꼭 잠자리에 들었고, 일정한 시간과 장소에서 작곡했어요. 오전에는 책상에서, 오후에는 산책하면서 작곡을 했는데 산책 중에 항상 같은 식당에 들렀습니다. 이렇게 꾸준히 성실하게 장인 정신을 발휘했기 때문에 우리가 봤던 빈틈없이 탄탄한 곡들을 만들 수 있었겠지요. 오해할까 봐 말씀드리는데 그렇다고 베토벤이 타고난 재능이 부족해 끙끙거리며 작곡을 했다는 이야기는 아닙니다. 피아노 앞에서 즉흥적으로 곡을 써내는 데에도 능숙했으니 말이죠.

베토벤은 분명 자기가 만든 곡이 대단하다고 생각했겠네요.

아닙니다. 의외로 음악에 대해서는 겸손했습니다. 자기가 작곡한 곡이

카를 륄링, 테플리체에서의 마주침, 1887년
괴테와 베토벤이 1812년에 체코의 테플리체 지역을 산책하다가 황족을 만난 순간을 묘사한
그림이다. 괴테는 모자를 벗고 황족에게 허리를 숙여 인사하는 반면 베토벤은 뒷짐을 진 채 스쳐
지나가고 있다.

**요제프 다니엘 뵘, 메모할 수첩을 들고
산책하는 베토벤, 1819~1820년경**
당시 빈에서는 뒷짐을 지고 한 손에는
수첩을 든 채 산책하는 베토벤을 쉽게
발견할 수 있었다.

라도 훌륭한 곡과 그렇지 않은 곡을 냉정하게 구분했고요. 만족스럽지 않다고 느꼈던 〈피아노 협주곡 2번〉 같은 경우에는 출판사에 반값으로 넘기기도 했어요. 보통 오래 전에 만들었던 곡을 부끄럽게 여겼어요. 과거에 안주하지 않고 끊임없이 발전하려 했던 사람이라 그렇게 느낀 것 같아요.

새로운 음악을 위한 시간

이쯤에서 이번 강의를 정리해야겠네요. 베토벤은 나폴레옹 몰락 이후 새로운 길을 찾기 위해 긴 침체기를 보냈습니다. 연인과의 이별, 양육권 분쟁과 같은 사건들로 그 기간이 10년까지 길어졌지요. 베토벤의 입장에서 생각해보면 이 10년 동안 더욱 강하게 표출되었던 집착과 강박은 어떻게든 길을 찾고자 했던 한 인간의 분투였다고 해석할 수도 있을 겁니다.

확실히 베토벤에게 작곡 활동은 불행한 개인사를 극복하는 과정이었던 것 같아요.

베토벤은 침체기를 보낸 후 다시 좋은 작품을 만들어냅니다. 그 작품들은 빈에 도착하기 전의 습작과도, 나폴레옹이 환영받던 시기에 만든 작품들과도 달랐죠. 생의 막바지에 베토벤이 만들어낸 새로운 음악을 곧 만나보겠습니다.

청력을 거의 완전히 잃고 연인과도 결별하면서 베토벤은 심한 고립감을 느꼈고, 그런 느낌은 주위 사람에 대한 의심과 조카의 양육권에 대한 집착으로 이어졌다. 이 시기에 표출된 베토벤의 집착과 강박은 방황하는 시기에 어떻게든 길을 찾으려 한 분투로 해석할 수 있다.

나폴레옹의 몰락과 베토벤의 부진	《웰링턴의 승리》 영국이 프랑스를 이긴 전투를 기념하기 위해 작곡됨. 색다른 음색을 구현하는 재치는 있지만 베토벤 특유의 작곡 기법이 드러나지 않음.
	빈 회의 나폴레옹이 유배된 뒤 유럽 각국의 지도자들이 모인 회의. 베토벤이 작곡한 빈 회의의 기념 음악은 오늘날 거의 잊힘.
	베토벤의 부진 이유 ❶ 나폴레옹이 몰락하면서 베토벤이 영웅을 닮은 자기의 음악이 수명을 다했다고 느낌. ❷ 빈 청중이 유려하고 낭만적인 음악을 선호하기 시작. ❸ 연인과의 결별, 양육권 분쟁 등 베토벤이 개인적으로 힘든 일을 겪음.
불멸의 연인 안토니 브렌타노	미술품 감정가의 딸로 빈에서 태어났고 결혼 때문에 프랑크푸르트로 이동. 부친이 위독하다는 소식을 듣고 빈에 돌아왔을 때 베토벤을 만남. 베토벤에게 먼저 청혼을 했으나, 이미 결혼한 상태였기 때문에 베토벤이 거절. ⋯ 베토벤은 사랑을 이루리라는 희망을 완전히 잃고 침체기에 접어듦.
양육권 분쟁	제수를 부도덕하다고 여긴 베토벤은 동생의 사망 이후 자기가 조카를 키우겠다고 나섬. 오랜 분쟁 끝에 베토벤이 승소. 그러나 양육 과정에서 조카를 때리고 지나치게 감시함.
철저한 작곡 습관	베토벤은 예술이 사람의 마음을 승화시킨다고 믿었기 때문에 작곡에 철저히 임함. ❶ 산책할 때 수첩을 들고 다니며 떠오르는 아이디어를 메모. ❷ 활동하는 시간과 장소를 일정하게 유지하며 일상을 엄격하게 통제. ⋯ 베토벤은 이렇게 꾸준하고 성실한 작곡뿐 아니라 즉흥적인 작곡에도 능숙했고, 자기 음악에 대해 겸손했음.

갈등과 대결을 넘어 화해의 메시지를

베토벤의 마지막 길을 수만의 사람들이 배웅했다.
비록 베토벤은 청력을 잃어 눈 감는 순간까지 자신이 작곡한
음악들을 더는 들을 수 없었지만 그 음악은 인류가 존재하는 한
언제나 당당하게 울려 퍼질 것이다.

얼싸안으라,
수백만의 사람들이여!
온 세계에 보내는 입맞춤을 받으라!
 - 프리드리히 실러, 「환희의 송가」 중

02
인간 해방을
향해 가는 노래

#푸가 #변주곡 #'환희의 송가' #현악4중주
#〈하머클라비어 소나타〉 #〈디아벨리 변주곡〉
#〈합창 교향곡〉 #〈현악4중주 14번〉

연말에는 모두가 화해를 원하는 듯합니다. 어디서 누구를 만나든 해 묵은 감정을 뒤로 하고 덕담을 나누는 분위기가 만들어지니까요. 다음 해를 개운하게 맞을 수 있게 된다는 점에서 나쁜 일은 아니겠지요. 난데없이 연말 운운하는 이유가 있습니다. 연말만 되면 단골로 울려 퍼지는 베토벤의 〈합창 교향곡〉 이야기를 하기 위해서입니다. 베토벤의 마지막 교향곡이자 침체기에서 벗어나게 해준 작품이기도 하니 한 해를 마무리하고 새로운 해를 준비하는 연말에 더없이 잘 어울리는 곡이죠. 실제로 곡 안에 화해의 메시지가 담겨 있기도 하고요.

화해라니 조금 어색해요. 지금까지 살펴본 베토벤의 음악은 갈등이나 대결을 강조하는 듯했는데요.

그전까지 베토벤의 곡에서는 이기고 지는 식의 드라마가 주가 되었던 게 사실이에요. 하지만 〈합창 교향곡〉부터는 대결을 넘어 화해를 이루고 하나가 되는 데로 나아갑니다. 그렇게 베토벤은 긴 침체기를 넘어

누구도 상상하지 못한 음악을 완성했어요. 드디어 새로운 차원으로
접어들었던 겁니다.

미래와 과거를 하나로 담아낸 소나타

〈합창 교향곡〉을 만들어내기 전 창작력을 조금씩 회복하던 때에 발표
한 작품들을 잠깐 살펴보죠.
1818년 베토벤은 〈하머클라비어 소나타〉를 발표합니다. 하머클라비어
란 독일어로 피아노를 뜻하는 말입니다. 하지만 피아노를 우리나라에서
군이 강금이라는 번역어로 부르지 않는 것처럼, 당시 빈에서도 피아노

파리에서 열린 유네스코 60주년 행사
2014년 열린 유네스코 60주년 행사에서 〈합창 교향곡〉이 연주되고 있다.

를 하머클라비어보다는 이탈리아어인 피아노포르테라고 불렀죠. 그런데 베토벤은 악보 표지에 "하머클라비어를 위한 큰 소나타(Gross Sonate für das Hammerklavier)"라는 독일어 문구를 넣어 시선을 끌었습니다.

갑자기 독일어에 대한 애정이 생겼던 걸까요?

그렇게 해석하기도 하죠. 오스트리아 제국이 나폴레옹의 침략을 저지하는 데 성공했던 시기라서 독일인의 민족의식이 고취되었고, 그런 분위기가 베토벤에게도 영향을 주었다고 말입니다. 하지만 제가 보기에 베토벤의 의도는 그보다는 다른 데에 있지 않았나 합니다. 이미 너무

익숙해져버린 피아노라는 이름을 생경하게 만들어 다시금 악기 자체에 관심을 돌리고 싶었던 것 같아요. 실제로 〈하머클라비어 소나타〉는 피아노의 모든 가능성을 시험한 작품이거든요.

왜 갑자기 피아노의 가능성을 시험해보고 싶은 마음이 들었을까요?

어느 정도는 새로 선물 받은 피아노 때문일 거예요. 런던에 있는 브로드우드라는 피아노 제조 회사로부터 피아노를 기증받은 게 이즈음이거든요. 이 피아노는 음역이 여섯 옥타브로 당시 만들어진 피아노 중 가장 넓었고, 거대한 음량과 안정된 음색으로 압도적인 성능을 자랑했죠. 이 피아노를 잘 활용할 수 있도록 어려운 기교들을 넣어 〈하머클라비어 소나타〉를 작곡한 겁니다.

피아노의 모든 가능성을 어떻게 시험했을지 궁금한데요? 부수기라도 했을까요?

일단 '큰 소나타'라는 말에 어울리게 연주 시간이 40~50분 정도로 깁니다. 그리고 악장들의 형식이 모두 다른데, 그중에서도 3악장과 4악장의 극한 대비가 압권입니다.

〈하머클라비어 소나타〉의 악장 구조

1악장	2악장	3악장	4악장
소나타 형식	스케르초	소나타 형식	서주 ⋯▶ 푸가

3악장은 이 소나타에서 제일 길고 느린 악장인데, 이후에 등장할 낭만주의 음악을 예고하는 듯 무겁고 슬픈 느낌을 줍니다. 반면 **4악장**은 템포도 빠르고 푸가 형식으로 되어 있어요.

푸가 형식이 뭔가요?

푸가는 여러 성부에서 주제 하나를 번갈아 연주하는 형식인데, 화성법을 꼼꼼히 따져야 하기 때문에 작곡하기 까다롭습니다. 연주하기 어려운 형식이기도 해요. 피아니스트가 푸가를 치려면 한 손으로 두 개 이상의 선율을 쳐야 합니다. 피아니스트의 손은 둘뿐인데, 푸가는 보통 네 개의 성부로 이루어지거든요. 듣는 사람도 마찬가지예요. 주제가 지금 어느 성부에서 연주되고 있는지에 주의하면서 들어야 제대로 감상할 수 있습니다. 가슴으로 느끼기보다는 머리로 이해해야 하는 대표적인 음악 장르죠.

그런데 푸가는 17세기 말에서 18세기 초까지 유행했습니다. 베토벤이 살던 시기에는 시대에 한참 뒤처졌다고 여겨지던 형식이었어요. 베토벤은 그런 형식을 〈하머클라비어 소나타〉 이후의 작품에 자주 도입했습니다.

베토벤이 시대에 뒤처진 형식을 사용했다니 어색하네요.

이때 푸가를 다시 불러낸 데에는 시대의 흐름에 저항하는 의미가 있었을 거예요. 베토벤은 언제나 음악이 진지한 것이고, 인간의 정신을

더 높은 차원에 도달하게 해주는 것이라고 믿었습니다. 하지만 침체기에 접어들었을 때부터 빈에서는 유쾌하고 선율 하나로 승부를 거는 쉬운 음악들이 유행하기 시작했어요. 과거 영웅적 스타일의 음악으로 빈 청중들에게 충격을 주었듯, 푸가 형식으로 그런 세태에 충격을 주고 싶었던 겁니다.

자신감과 위축 사이

오늘날 〈하머클라비어 소나타〉는 미래와 과거를 한 작품 안에 담아낸 걸작이라고 평가 받습니다. 그런데 〈하머클라비어 소나타〉에 대한 베토벤의 태도는 이중적이었습니다. "50년 후에 피아니스트들이 이 작품을 연주하느라 바빠질 것"이라고 호기롭게 말했다가도, 정작 영국 출판사에 악보를 보낼 때는 "마음대로 악장 순서를 바꾸거나 일부 악장을 빼도 된다"고 덧붙이는 소심한 모습을 보였거든요.

연주자들의 해석까지 완벽하게 통제하려 들던 예전과는 굉장히 다른 모습이네요.

스스로도 어떻게 해야 할지 몰랐기 때문에 왔다 갔다 했던 것 같습니다. 그 정도로 거대한 작품이 너무 오랜만에 나오다 보니, 이게 정말로 대단한 건지 아니면 그냥 이상한 건지 판단하기 어려웠겠죠.

같은 주제를 33번 다르게 만들다

〈디아벨리 변주곡〉을 발표하면서 베토벤은 침체기에서 벗어날 조짐을 보입니다. 변주곡은 보통 하나의 주제와 여러 개의 변주로 이루어져 있어요. 변주가 거듭될수록 주제를 구성하는 선율, 화성, 조, 리듬, 템포 등의 요소가 바뀝니다. 그렇게 원래 주제에서 얼마나 달라졌는지를 비교하며 듣는 게 변주곡을 듣는 가장 큰 즐거움이지요.

'디아벨리'는 무슨 뜻인가요?

안톤 디아벨리라는 사람의 성입니다. 악보 출판업자이자 아마추어 작곡가이기도 했지요.

디아벨리는 자기가 만든 간단한 왈츠를 주제 삼아 변주를 하나씩 작곡해 달라고 여러 작곡가에게 요청했습니다. 당대 유명 작곡가들의 작품을 조각조각 모아 곡을 완성하려는 프로젝트였죠. 이 프로젝트에 참여한 작곡가에는 베토벤뿐 아니라 체르니, 슈베르트, 훔멜, 심지어는 당시 여덟 살

요제프 크리후버, 안톤 디아벨리의 초상화, 1841년

이었던 리스트도 있었습니다.

그런데 이때 베토벤은 뜻밖에도 혼자서 변주를 33개나 작곡했습니다. 결국 1823년에 디아벨리의 주제와 베토벤의 33개의 변주만 먼저 출판되었고, 다른 작곡가들의 변주까지 포함된 전체 프로젝트는 이듬해에 출판되었습니다. 지금 〈디아벨리 변주곡〉이라 하면 보통 베토벤의 작품을 담은 1823년 버전을 의미하죠.

같은 주제를 33번이나 바꿔서 연주할 수 있다니 놀랍네요.

그만큼 베토벤이 풍부한 상상력을 지니고 있었던 거지요. 살짝 유치하게까지 들리는 주제를 극단적으로 화려하게 변주하는 솜씨는 들으면 들을수록 놀라워요. 어떤 학자들은 〈디아벨리 변주곡〉의 몇몇 변주에서 베토벤이 바흐, 헨델, 모차르트 등 선배들의 음악을 자기 식대로 패러디했다고 보기도 합니다.

모든 인간이 형제가 되다

드디어 흔히 〈합창 교향곡〉이라 불리는, 베토벤 〈교향곡 9번 d단조〉를 소개할 수 있게 되었습니다. 〈합창 교향곡〉은 디아벨리 변주곡이 출판된 1823년에 작곡되기 시작해 이듬해 초에 완성됩니다. 작곡하는 동안 베토벤은 무언가에 사로잡힌 듯 멍한 상태였고 사람들을 거의 만나지 않았다고 해요.

단단히 마음을 먹고 작곡했나 봐요.

열아홉 살 때 청강생으로 다닌 본 대학에서 베토벤은 프리드리히 실러의 '환희의 송가'를 읽고 감동받아 언젠가 그에 어울리는 음악을 만들겠다고 결심했었습니다. 그 결심을 34년이 지난 이때까지 갖고 있다가 실천에 옮겼으니 엄청난 집념이죠.

대체 '환희의 송가'가 어떤 내용이기에 베토벤의 마음을 그렇게 사로잡았나요?

요약하자면 모든 사람이 형제가 되어 천국에 가자는 내용이에요. 이전까지의 모든 갈등에 화해를 권하고, 가혹한 세상을 떠나 함께 천국으로 향하자는 겁니다. 전 인류에게 건네는 박애의 메시지죠. 「환희의 송가」의 첫 연은 다음과 같습니다.

Freude, schöner Götterfunken,	환희여, 아름다운 신들의 광채여,
Tochter aus Elysium,	천국에서 온 딸이여,
Wir betreten feuertrunken,	우리는 열정에 취해 들어가리,
Himmlische, dein Heiligtum!	하늘에 있는, 그대의 성소로!
Deine Zauber binden wieder,	그대의 마법이 다시금 묶는다,
Was die Mode streng geteilt;	가혹한 관습이 갈라놓은 것들을;
Alle Menschen werden Brüder,	모든 인간은 형제가 되리,
Wo dein sanfter Flügel weilt.	그대의 부드러운 날개가 머무르는 곳에서.

첫 연만 읽어도 희망적인 느낌이네요.

그런데 그 메시지는 정치 세력에 의해 이용되기도 했어요. 2차 세계대전 때 독일에서 히틀러의 나치 정권이 〈합창 교향곡〉을 자주 연주하도록 했다는 건 유명합니다.

히틀러는 유대인들을 학살한 독재자였잖아요. '모든 사람이 형제가 되자'는 메시지와 너무 거리가 멀게 느껴지는데요.

맞아요. 일반적으로 〈합창 교향곡〉의 메시지는 갈등을 빚었던 사람들과 화해함으로써 형제가 되자는 뜻으로 풀이됩니다. 하지만 히틀러는 '형제로 느껴지지 않는 사람들을 제거함으로써 남은 사람들끼리 형제가 되자'는 식으로 왜곡한 거죠. 나치 정권하에서 〈합창 교향곡〉은 연주회장뿐만 아니라 아우슈비츠 수용소에서도 빈번하게 연주되었습니다. 독일 군인들은 수용소의 가스실을 정비하면서 '환희의 송가'를 흥얼거렸다고 해요.

빈 국립 오페라 극장의 헤르만 괴링, 1938년
나치는 베토벤의 〈합창 교향곡〉을 즐겨 이용했다.

모든 인간은
형제가 되리

유대인들에게는 〈합창 교향곡〉이 끔찍하게 들렸겠어요.

아이러니하게 유대인들도 〈합창 교향곡〉을 좋아했습니다. 유대인들은 '환희의 송가' 중 '천국의 성소로 들어가자'는 부분을, 지금이 아무리 가혹하더라도 언젠가 구원을 받으리라는 뜻으로 받아들였죠. 그래서 가스실로 끌려가는 동안 공포를 이겨내기 위해서 '환희의 송가'를 불렀다고 합니다. 가스실의 안과 밖에서 같은 노래가 불리는 모습이라니, 상상만으로도 너무나 비극적입니다.

세상과 화해를 이루다

'환희의 송가'만 보면 〈합창 교향곡〉이 굉장히 밝은 곡이라 생각하기 쉽지만 사실 전체가 그런 건 아닙니다. **1악장**은 정체불명의 파편 같은 소리로 시작합니다.

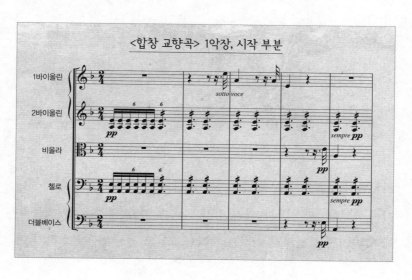

〈합창 교향곡〉 1악장, 시작 부분

처음 열여섯 마디 동안 교향곡 전체에서 들리는 음은 '미'와 '라'뿐이에요. 이렇게 두 음만 소리 나면 조가 확실하지 않기 때문에 곡이 어떻게 진행될지 예측하기 어렵습니다. 마치 앞이 보이지 않는 어둠 속에서 무슨 일이 시작되려는 것 같아요.

마지막 **4악장**도 어두운 분위기에서 시작합니다. 관악기들이 선율을 연주한 후 첼로와 더블베이스가 다른 선율을 연주하는데, 그 모습이 편을 갈라서 싸우는 것처럼 들리죠. 그 뒤에는 1악장, 2악장, 3악장의 일부분이 잠깐씩 연주되다 그칩니다.

그렇게 어두운 분위기가 계속되나요?

첼로와 더블베이스가 '**환희의 송가**' 선율을 연주하면서부터 분위기가 밝아집니다. 이어 비올라, 바이올린, 그리고 관악기들까지 이 선율을 연주하기 시작하면, 마치 그대로 곡이 끝날 듯한 환희에 찬 분위기가 나요.

＜합창 교향곡＞ 4악장, '환희의 송가' 선율

하지만 베토벤은 여기서 만족하지 않습니다. 환희로 가득한 와중에 다시 불안한 선율이 나왔다가, 잠시 모든 게 멈춥니다. 이윽고 침묵 속에서 바리톤 독창자가 노래를 시작하죠. "**오 친구여, 이 소리가 아**

니다! 그 대신 더 즐겁고, 기쁨에 찬 노래를 부르자!"라고 말입니다. 이 가사는 실러가 아니라 베토벤이 직접 쓴 겁니다.

이전까지 교향곡은 악기로만 연주하는 장르였습니다. 이렇게 사람의 목소리를 넣는다는 아이디어는 획기적이기는 하지만 거부감을 일으킬 수 있는 시도였어요. 하지만 베토벤은 〈합창 교향곡〉에서 훌륭하게 조화를 이뤄냅니다.

앞서 선창을 한 바리톤 독창자가 실러의 시가 얹힌 '환희의 송가' 선율을 부르고 나면 드디어 진정한 의미의 합창이 시작됩니다. 합창단과 소프라노, 알토, 테너 독창자까지 합세해 이전보다 더 감격에 찬 노래가 이어지지요. 악기를 넘어 사람의 목소리가 교향곡 안에 합류하는 순간, 모든 인간이 형제가 된다는 '환희의 송가'는 절정에 달합니다.

가사 내용과 연주가 딱 들어맞는 걸 들으니 정말 감동적이에요.

〈합창 교향곡〉을 초연했을 때도 엄청난 환호가 쏟아졌다고 해요. 하지만 안타깝게도 그때 베토벤은 청력을 완전히 상실한 상태였기 때문에 박수 소리를 듣지 못했습니다. 지휘를 맡긴 했지만 사실 지휘하는 시늉만 했고, 실제 오케스트라는 부지휘자의 지휘를 보고 연주했어요. 연주가 끝나고 청중이 우레 같은 박수갈채를 보내는데도 돌아보지 않는 베토벤을 결국 알토 독창자가 청중 쪽으로 돌려세워 주었습니다. 환호를 보내는 청중을 보며 베토벤은 그제야 〈합창 교향곡〉이 성공했다는 걸 알았지요.

영화 〈불멸의 연인〉의 한 장면
베토벤은 〈합창 교향곡〉의 초연이 끝나고 청중이
박수갈채를 보냈지만 듣지 못했다.

모든 사람이 형제가 되자고 하는 노래를 자기 혼자 듣지 못했으니 그
외로움이 어땠을지 짐작도 안 됩니다.

조화 속에서도 긴장을 놓지 않고

그런데 귀가 완전히 들리지 않았다면 작곡은 어떻게 했을까요?

1825년, 베토벤이 피아노를 연주하는 모습을 보고 러셀 헌터라는 사
람이 남긴 글을 보면 귀가 들리지 않는 상태에서 어떻게 음악을 만들
었는지 짐작할 수 있습니다.

> 피아노에 앉은 그는 피아노라는 악기에 완전히 몰입했다. 거의 무의식 상태였고 그에게 피아노 외에는 아무것도 존재하지 않았다. 귀머거리였으니 당연히 자신의 연주를 듣는 것이 불가능했다. 그가 아주 어리게 연주할 때 종종 아무 음도 치지 않는 것만 보더라도 분명 자신의 연주를 듣지 못하고 있음을 알 수 있었다. 대신 자신이 지닌 마음의 귀를 통해 듣고 있었다.

베토벤은 귀가 아예 들리지 않게 되면서부터는 자기 내면의 소리에 의지하며 음악을 만들었던 것 같아요. 그래서 만년에 오히려 현실의 제약을 뛰어넘은 곡을 만들 수 있었던 걸지도 모르겠습니다. 그 무렵 종종 당시 악기로는 연주할 수 없는 음악들을 작곡해서 사람들을 당황시키기도 했지요. 특히 생의 마지막 3년을 전적으로 바쳤던 현악 4중주들은 이전과는 전혀 다른 작품들이었습니다.

1824년에서 1826년 사이에 〈현악4중주 12번〉부터 〈현악4중주 16번〉까지 현악4중주를 다섯 작품이나 만들었는데, 이는 1810년에 〈현악 4중주 11번〉을 완성한 이후 오래간만의 도전이었죠. 게다가 그전까지 베토벤은 장르 하나에 전적으로 집중하기보다 동시에 여러 장르의 작품을 작곡하는 편이었기 때문에 이렇게 현악4중주만 연달아 작곡하는 건 이례적인 일이었습니다.

갑자기 현악4중주에 매진한 이유가 있었나요?

그 이유를 설명하려면 잠깐 현악4중주의 특성을 이야기해야겠네요. 현악4중주는 바이올린 두 대, 비올라 한 대, 첼로 한 대로 편성됩니다. 바이올린, 비올라, 첼로는 음색과 구조가 거의 똑같아요.

하지만 역할은 뚜렷이 나뉩니다. 1바이올린이 선율을 주도하고, 첼로는 낮은 음역에서 화성을 담당합니다. 그리고 2바이올린은 중간 음역에서 1바이올린을 보조하고, 비올라는 두 바이올린과 첼로 사이의 음역을 채우지요.

연주하기 꽤 까다로운 장르입니다. 악기가 많은 교향곡에서는 일부 연주자가 실수를 하더라도 다른 악기들이 보완해줄 수 있어요. 그러나 현악4중주에서는 네 명이 모두 혼자 자기 파트를 책임지고 있기 때문에 한 사람이 잘못하면 그 파트가 통째로 망가지는 거죠. 듣는 사람 입장에서도 교향곡은 워낙 음색이 다양하고 화려한 효과가 많아서 쉽게 압도당할 수 있지만, 현악4중주는 집중해서 들어야만 진가를 느낄 수 있습니다.

작곡가와 연주자의 역량이 중요한 장르겠네요.

맞아요. 하이든과 모차르트는 이미 교향곡 못지않게 흥미진진하고 지적인 현악4중주를 충분히 만들어냈어요. 베토벤이 더 나은 현악4중주를 만들기 위해서는 확실하게 선배들을 뛰어넘어야 했습니다. 그래서인지 베토벤의 후기 현악4중주들은 여러 면에서 기존의 작품들과 많이 다릅니다. 연주 시간이 길고, 여러 형식이 섞여 있고, 화성도 복잡해요. 지금은 걸작으로 여겨지지만 생전에는 난해하다는 이유로 거

모든 인간은
형제가 되리

의 연주되지 않았을 정도로요.

항상 자기만의 길을 찾는 베토벤답게 현악4중주에서도 선배들과 다른 작품을 남겼겠지요?

그렇죠. 가장 마지막에 작곡된 〈현악4중주 14번〉 Op. 131은 특히 거대합니다. 보통의 현악 4중주는 교향곡처럼 네 개의 악장으로 구성되고 그중 1악장이 소나타 형식으로 되어 있다고 했죠? 〈현악4중주 14번〉은 그런 관습과 한참 떨어져 있습니다. 표를 보세요.

〈현악4중주 14번〉의 구성

1악장	푸가 형식
2악장	소나타 형식
3악장	4악장의 서주
4악장	변주곡 형식
5악장	스케르초 형식
6악장	7악장의 서주
7악장	소나타 형식

악장이 일곱 개나 되네요?

3악장과 6악장이 사실상 서주 역할을 하기 때문에 빼고 계산할 수도 있지만, 그래도 다섯 악장이나 되는 셈이니 참 많죠? 총 연주 시간이 40분 정도니까 교향곡 못지않은 길이고요.

5악장의 스케르초 형식이라는 말은 생소한 것 같아요.

53

스케르초는 엄밀히 말해 형식을 가리키는 말은 아닙니다. 당시 교향곡이나 소나타에 악장으로 흔히 들어가던 미뉴에트처럼 형식상으로는 3부분 형식이지만, 좀 더 분위기가 가볍고 익살스러운 곡을 스케르초라고 해요. 이탈리아어로 농담이라는 뜻인데, 이 작품에서도 거대하고 진지한 악장들 사이에서 숨통을 틔우는 역할을 해줍니다.

그런데 베토벤은 여기서 스케르초를 좀 특이하게 만들었어요. 일반적인 스케르초는 미뉴에트처럼 A-B-A 구조로 되어 있지만, 여기서는 한 번 더 반복이 이루어져 A-B-A-B-A 구조입니다. 또 보통 스케르초는 미뉴에트처럼 3/4박자인데 이 작품에서는 2/2박자인 점도 독특하죠.

정말 어김없이 특이한 부분을 곳곳에 숨겨놓았네요.

압도하는 영웅 대신 균형을 이루는 주제들

🔊
54
그런데 악장이 많은 것보다도 **1악장**이 푸가 형식이라는 점이 더 파격적입니다. 베토벤이 확실하게 영웅적 스타일의 음악에서 멀어졌다는 증거기도 하고요.

푸가 형식이 어떻기에 그런 증거가 되나요?

소나타 형식을 떠올려보세요. 돋보이는 두 개의 주제가 서로 대결했었죠? 하지만 푸가 형식은 하나의 주제가 여러 성부에서 차례대로 나옵니다. 말하자면 한 성부가 주제를 소화하고 나면, 다른 성부가 그 주제

를 받아서 연주하죠. 그동안 먼저 주제를 연주했던 성부는 그 주제와 어울리는 다른 선율을 이어서 연주하고요.

즉 푸가 형식은 소나타 형식에서처럼 한 주제가 다른 주제를 압도하는 게 아니라, 각자가 나름대로 중심이 되어 균형을 이루는 형식입니다. 대결하고 승패가 갈리는 소나타 같은 음악과는 확실히 다르지요.

푸가 형식의 일반적인 구조

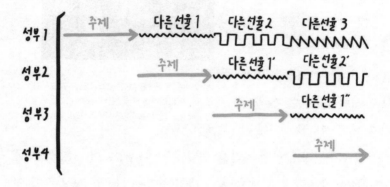

처음부터 끝까지 쉬지 않고

하지만 〈현악4중주 14번〉의 가장 특이한 점은 아직 나오지 않았습니다. 베토벤은 끝세로줄을 〈현악4중주 14번〉 악보 맨 마지막에 한 번만 적었어요. 무슨 말이냐면 끝세로줄은 곡을 중단하라는 표시거든요. 그러니까 맨 끝에 끝세로줄이 한 번만 나온다는 건 악장과 악장 사이에 쉬지 말고 다 이어서 연주하라는 뜻이에요.

7악장이나 되는 작품을 쉬지 않고 연주하는 게 가능한가요?

당연히 연주자들이 힘들어
하죠. 게다가 현악기를 40분
씩 연주하면 현이 느슨해져
서 음이 틀어집니다. 사실
악기 수가 적은 현악4중주에
서는 음높이가 조금만 달라
져도 금세 티가 나거든요. 과
연 그런 악조건을 뚫고 조화
로운 음악을 들려줄 수 있
을지, 마치 연주자들을 대상
으로 시험이라도 한 것 같습
니다. 이게 베토벤 생전에 이

영화 〈마지막 4중주〉
2012년에 개봉한 영화로, 현악곡 중에서도 특히
난이도가 높은 베토벤의 〈현악4중주 14번〉을
연주하려는 현악4중주단 '푸가'의 이야기를 담고
있다.

작품이 연주되지 않았던 원인 중 하나일 거예요. 얼마나 악명 높은 난
이도냐면 〈현악4중주 14번〉을 연주하려는 연주자들의 고군분투가 영
화의 소재가 된 적도 있습니다. 바로 〈마지막 4중주〉라는 영화죠.

처음 들어보는 영화예요. 어떤 내용인가요?

영화 속 현악4중주단의 리더는 다른 멤버들의 선생님 격인 첼로 주자
피터입니다. 어느 날 피터는 파킨슨병에 걸렸다는 진단을 받고, 원년
멤버들의 마지막 공연을 기획합니다. 이때 바로 베토벤의 〈현악4중주
14번〉을 연주하기로 해요. 그러면서 영화는 주인공들의 다양한 갈등
을 통해 7악장이나 되는 이 작품을 쉬지 않고 연주할 때 생길 수 있는

모든 인간은
형제가 되리

불협화음을 잘 보여줍니다.

영화 시작 부분, 피터가 자기 학생들에게 이렇게 묻습니다. "베토벤은 〈현악4중주 14번〉의 7악장을 모두 쉬지 않고 연주하라고 써두었다고 합니다. 음정이 맞지 않게 되더라도 악기를 다시 조율하지 말고 끝까지 쉼 없이 연주하라는 말이죠. 도대체 왜 그랬던 걸까요?"

설마 연주자를 골탕 먹이려는 건 아니었겠죠?

그럴 리가요. 영화에서 중요한 건 실수 없이 〈현악4중주 14번〉을 연주해낼 수 있는지의 문제가 아닙니다. 어차피 실수는 불가피하니 그것을 어떻게 극복하면서 끝까지 연주해낼지가 중요하죠.

'어차피 인생은 엉망진창이야!'라는 말이 있듯 인생은 잘 정돈된 악보의 지시어처럼 흘러가는 것이 아니라 예고된 불협화음을 최대한 조화롭게 조율하려고 노력하면서 쉬지 않고 연주해야 하는 것임을 암시하는 것만 같습니다. 그게 이 곡을 작곡한 베토벤의 뜻일 수도 있고요.

줄어드는 수입

베토벤은 이렇게 생애의 마지막에 걸작들을 남겼지만 대부분 너무 어려워서 당대에는 제대로 연주되지 못했습니다. 그래서 베토벤에게 돌아오는 수입은 거의 없었죠. 가장 성공한 〈합창 교향곡〉조차 수입이 크지 않았다고 합니다. 합창단이 들어가면서 인건비가 너무 커지고 말았으니까요.

인간 해방을
향해 가는 노래

베토벤에게 작품을 의뢰하는 사람은 없었나요?

말년에는 다른 사람의 요구에 맞추어 작품을 만드는 게 아예 안 됐기 때문에 의뢰를 거의 못 받았어요. 1822년에는 고정 수입을 확보하기 위해 오스트리아 궁정 작곡가로 지원했습니다만 그마저도 해마다 미사곡을 하나씩 만들어야 한다는 조건이 있어 포기했습니다. 아마 〈장엄 미사〉의 기억 탓에 더 부담스럽기도 했겠죠. 1820년에 루돌프 대공이 올뮈츠라는 도시의 대주교에 오른 기념 미사에 맞춰 〈장엄 미사〉를 완성해야 했는데, 마감을 지키지 못했던 적이 있었거든요.

루돌프 대공은 베토벤과의 관계가 정말로 돈독한 몇 안 되는 후원자 중 하나였다고 앞서 말씀드렸었죠. 그래서 상당히 신경을 썼을 텐데 완성하지 못하고 날짜를 넘겨버렸던 거예요. 이때 약속한 날짜에 악보를 주지 않자 출판사가 선금을 되돌려 달라고 요구했고, 결국 은행 계좌를 해지해가면서 빚을 갚아야만 했죠. 결국 〈장엄 미사〉는 1822년에야 완성되었습니다. 베토벤은 프로이센 궁정에 이 작품을 헌정하면서 궁정이 헌정의 대가로 훈장을 수여하려 하자 이를 거절하고 대신 작곡료를 달라고 했다 합니다.

훈장까지 거부할 정도로 경제 상황이 안 좋았나요?

이 시기에는 연주회와 악보 출판으로 얻는 수입이 더욱 줄어, 예전에 미리 약속받은 연금이 거의 유일한 수입원이었습니다. 게다가 조카인 카를을 건사하느라 큰 비용이 들었어요. 양육권을 얻기 위해 치른 소

송의 비용이 상당했던 데다가 카를이 빈 대학에 입학한 후에는 학비
와 기숙사 비용까지 대야 했습니다.

조카와의 갈등

하지만 카를은 자신에게 집
착하는 큰아버지에게 거세
게 반항하기만 했습니다. 그
에 베토벤이 폭력적으로 대
응하면서 둘 사이는 벌어져
만 갔죠. 결국 1826년에는
카를이 베토벤을 때리고 뛰
쳐나가서 권총으로 자살 기
도를 하기에 이르렀습니다.
다행히도 총알은 두피에서
더 나아가지 않았고 부상
은 곧 완치되었습니다.

**페르디난트 게오르크 발트뮐러, 베토벤의 초상화,
1823년**
말년의 베토벤은 여러 지병으로 고통을 받았는데
1826년 조카 카를의 자살기도로 인해 병이 더욱
악화된다.

퇴원하고 나서 두 사람은 함께 시골에 머무르며 이전까지 쌓였던 갈
등과 오해를 풀었어요.

죽지 않고 화해까지 했다니 다행이에요.

하지만 이 사건은 베토벤에게 큰 충격을 주었습니다. 이러니저러니

해도 조카를 진심으로 사랑했으니까요. 카를이 자살기도를 했던 1826년 말 그 충격으로 건강이 무척 나빠졌습니다. 원래부터 여러 가지 지병으로 괴로움을 겪었는데 이때 급속도로 악화되었어요.

베토벤에게 지병이 많이 있었나요?

어떻게 다 참으며 살았을까 싶을 정도로 내내 병에 시달렸습니다. 병명이 정확히 무엇이었는지는 여전히 의문에 싸여 있어요. 분노와 불안을 잘 조절하지 못했던 이유가 납중독 때문이었고 난청과 청력 손실이 뇌척수막염이나 매독 때문이었다는 주장도 있지만, 그것만으로는 베토벤이 앓았던 증상을 다 설명할 수 없습니다.

아무튼 기록에 따르면 복통과 류머티즘은 젊었을 때부터 말년에 이르기까지 죽 앓았습니다. 1823년에는 안구 통증을 호소했는데, 이건 류머티즘으로 인한 포도막염 때문이라고 추정됩니다. 나이가 들어서는 황달과 객혈도 심했어요. 1826년 말부터는 폐에 문제가 생겨 호흡 곤란과 옆구리 통증을 겪기 시작했고, 복수를 배출하는 수술도 여러 차례 받았습니다.

육체적으로 정말 괴로웠겠어요.

한 인간이 이렇게 많은 질병으로 인해 고통받았다는 사실이 쉽게 믿어지지 않을 정도입니다. 그런데 더 믿을 수 없는 것은 그럼에도 꺾이지 않았던 베토벤의 창작욕이에요. 1827년 베토벤은 간비대, 간부전,

폐렴, 복막염 등의 영향으로 부종, 기침, 열, 식욕부진, 복수 같은 증상을 앓으면서도 시골에 있는 동생 요한의 별장에서 석 달간 머물면서 **〈현악4중주 13번〉**과 〈현악4중주 16번〉을 완성했습니다.

모든 고통을 뒤로하고

병이 깊어지면서 생이 얼마 남지 않았음을 직감한 베토벤은 유언장을 썼습니다. 처음엔 유언장에서 조카 카를을 유산의 단독 상속자로 지정했습니다. 하지만 나중에 카를의 어머니 요한나가 카를과 유산을 나누어 갖도록 수정했죠.

제수와 사이가 나쁘지 않았었나요?

주위 사람들이 카를이 아직 어려서 재산을 잘 관리하지 못할 거라고 설득했습니다. 또 베토벤이 카를의 양육권을 얻고 나서 요한나에게 조금 호의적으로 변하기도 했고요. 기본적으로 베토벤은 불멸의 연인, 안토니와의 사랑에 실패하고 난 이후로 요한나와 카를의 가장이 되려고 계속 노력해왔어요.

요한 네포무크 회힐레, 베토벤의 방, 1827년
평생 풍족하지는 않았지만 그래도 베토벤이 숨을 거둔 아파트는 그동안 살았던 곳 중에 가장 크고 호화로운 방 일곱 개짜리 아파트였다.

(위)요제프 단하우저, 임종 당시의 베토벤, 19세기
(아래)요제프 단하우저, 베토벤의 손, 1827년
베토벤 사망 다음날인 1827년 3월 28일 요제프
단하우저가 그린 베토벤의 손. 두 손으로 십자가를
쥐고 있다.

모든 인간은
형제가 되리

물론 셋이 실제로 가족처럼 산 적은 없었습니다. 단지 요한나를 받아들여 간접적으로나마 카를에게 아버지의 역할을 하고 싶어 했던 것 같아요.

유언장을 수정한 지 사흘 뒤인 1827년 3월 26일 새벽, 베토벤은 세상을 떠났습니다. 부검 결과 베토벤의 청신경이 보통 사람에 비해 너무 가늘고 주름이 져 있어 청력을 완전히 잃었다는 점이 밝혀졌어요. 이렇게 베토벤은 평생 자신을 괴롭혔던 육체적, 정신적 고통에서 영원히 벗어날 수 있었습니다.

어쩐지 마음이 아프네요. 자신은 듣지도 못할 음악에 마지막까지 그토록 매달렸다니 더 안타까워요.

많은 사람의 배웅을 받다

베토벤의 장례식은 3월 29일, 빈의 알저그룬트 교구 교회 광장에서 치러졌습니다. 2만여 명이나 되는 시민들이 참석할 정도로 성대했지요. 빈의 시민 모두가 다시는 거리에서 걸음을 멈춘 채 메모하고 있는 베토벤의 모습을 볼 수 없다는 사실에 슬퍼했습니다. 훔멜, 체르니, 슈베르트 등 동료 음악가들도 마지막 가는 길을 배웅해주었습니다.

고통스럽게 살았지만 많은 존경을 받으며 떠나갔군요.

베토벤의 시신은 장례식이 치러진 교회 묘지에 안장되었다가, 1888년

빈 중앙 묘지의 입구와 베토벤의 묘역
베토벤의 묘(왼쪽), 모차르트 기념 동상(가운데),
슈베르트의 묘(오른쪽)가 나란히 있다. 빈에서 가장
인기 있는 관광 명소 중 하나인 빈 중앙 묘지에는
베토벤뿐만 아니라 프란츠 슈베르트, 요하네스
브람스, 안토니오 살리에리, 요한 슈트라우스,
아르놀트 쇤베르크 등 많은 작곡가들이 묻혔다.

모든 인간은
형제가 되리

빈 중앙 묘지로 옮겨졌어요. 베토벤이 죽은 이듬해에 세상을 떠난 슈베르트도 그곳에 묻혔습니다. 지금도 베토벤과 슈베르트의 비석은 나란히 서 있습니다.

후일에도 베토벤에 대한 존경은 이어졌습니다. 베토벤

베토벤의 머리카락, 캘리포니아 산호세 주립대학 소장

의 지인들과 음악학자들은 전기를 집필했고, 작가들은 실화에 상상을 덧입혀 베토벤에 대한 소설을 썼습니다. 베토벤이 악필로 남긴 악보 스케치에 담긴 뜻을 연구하는 학자들도 생겼고, 베토벤을 보고 그린 그림, 유품, 심지어 머리카락까지 열정적으로 수집하는 사람들도 나타났어요.

머리카락을 수집했다고요? 정말 성인과 다름없네요.

베토벤이 사망한 뒤 페르디난트 힐러라는 작곡가가 유족의 허락을 구해 머리카락을 잘라 가져갔는데, 여러 과정을 거쳐 그 머리카락은 현재 캘리포니아의 산호세 주립대학에 소장되어 있습니다.

옛날이나 지금이나 음악가에 대한 팬심은 상상을 초월하는 것 같습니다.

인류를 구원하는 음악

다른 분야 예술가들도 베토벤을 향한 숭배를 계속 이어갔습니다. 1902년 빈에서 전통 화풍을 거부하는 화가들이 전람회를 열었는데, 여기에 베토벤을 기념하는 작품들이 전시되었어요. 전시장의 중심에는 진지한 표정으로 정면을 응시하는 베토벤의 모습이 조각된 막스 클링거의 대리석 동상이 있었습니다. 동상을 둘러싼 세 벽면은 구스타프 클림트가 베토벤의 〈합창 교향곡〉에 영감을 받아서 만든 '베토벤 프리즈'라는 벽화로 채워졌죠. 영웅에게 행복을 달라고 간청하고, 악에 물들어 고통을 겪고, 예술을 통해 고통에서 벗어나 구원을 얻는 사람들의 모습이 차례대로 그려진 대작입니다.

모든 인간은
형제가 되리

그럴 법합니다. 베토벤은 당대의 유행보다 자기의 목표를 더 중요하게
여긴 최초의 음악가였습니다. 늘 다른 음악가가 생각지 못한 시도를
해왔죠. 그 결과 큰 규모와 복잡한 구성 그리고 드라마가 있는 음악으
로 청중에게 충격을 주었지요. 부진을 겪고 난 뒤에는 오래전에 사라
진 푸가 형식을 가져오면서 음악이 점점 쉬워지기만 하는 흐름에 저
항했습니다.

이러한 태도는 이후의 음악가들에게 모범이 되었습니다. 음악가들은
그 뒤를 좇아 더욱 대담하게 베토벤을 넘어서는 시도를 할 수 있었
습니다. 리스트와 바그너 등 낭만주의 음악가들은 더욱 격한 형식과

구스타프 클림트, 베토벤 프리즈, 1902년
화가 클림트가 베토벤의 〈합창 교향곡〉에서 영감을 얻어 그린 이 금빛 프레스코화는 베토벤에게
보내는 경의의 표현이기도 하다. 위 그림은 클림트의 작품을 재구성한 것이다.

복잡한 화성을 사용했어요. 〈합창 교향곡〉에서 시도된 성악과 기악의 결합은 말러에게, 옛날 음악을 발굴하는 움직임은 신고전주의 음악가들에게 이어졌죠. 한 사람이 음악에 이렇게 절대적으로 영향을 미친 사례는 아직까지도 베토벤이 유일합니다.

베토벤 개인은 외롭고 고통스러운 삶을 살았지만, 결국 오래도록 남을 음악을 인류에게 선물하고 떠난 것 같아요.

이제 베토벤을 위대한 음악의 성인이라고 거리낌 없이 부를 수 있을지 모르겠습니다. 물론 누가 어떻게 부르든, 고난을 극복하고 구원을 갈구했던 베토벤이 만든 음악은 인류가 존재하는 한 늘 당당하게 울려 퍼지겠지만 말입니다.

프란츠 크사버 슈퇴버, 베토벤의 장례식, 1827년

베토벤이 말년에 만든 작품에는 갈등이나 대결보다 화해가 두드러지며, 푸가 형식을 발굴하고 교향곡에 사람의 목소리를 도입하는 등의 시도가 나타난다. 당대의 유행보다 자기의 목표를 더 중요하게 여긴 베토벤이 이룬 혁신은 이후의 음악가들에게 전해져 더욱 대담한 시도로 이어졌다.

침체기를 벗어날 무렵의 작품들	《하머클라비어 소나타》 규모가 거대하고 어려운 기교가 많음. 3악장은 낭만적인 반면 4악장은 푸가 형식. ⋯→ 미래와 과거가 작품 안에 공존. 참고 푸가 형식: 여러 성부에서 주제 하나를 번갈아 연주하는 형식으로, 화성법을 철저히 따름. 《디아벨리 변주곡》 간단한 왈츠 주제에 대한 변주를 33개나 작곡하며 대단한 상상력을 드러냄.
《합창 교향곡》	여린 소리와 불분명한 조로 어둡게 시작. 4악장에서 악기들이 '환희의 송가' 선율을 연주하면서부터 분위기가 밝아짐. 이후 독창과 합창이 합세하며 더 즐거운 노래가 이어짐. 참고 '환희의 송가': 실러의 시. 베토벤이 본 대학 시절에 읽고 《합창 교향곡》 4악장의 가사로 사용. ⋯→ 모든 사람이 형제가 되어 천국에 가자는 시의 내용과 악기와 사람의 목소리가 어우러지는 음악이 겹쳐짐.
베토벤의 후기 현악4중주	연주 시간이 길고, 다양한 형식이 섞여 있으며, 화성이 복잡함. 《현악4중주 14번》 ❶ 1악장이 소나타 형식이 아니라 푸가 형식으로 작곡됨. ⋯→ 영웅적 음악에서 벗어남. 다른 악장에서도 형식의 파격이 곳곳에 드러남. ❷ 모든 악장들을 이어서 연주해야 함. ⋯→ 연주자의 체력, 악기의 조율 상태 등을 극단적으로 시험함.
베토벤의 죽음과 영향	죽음의 원인 조카의 자살 기도로 얻은 충격 때문에 건강이 악화됨. 생애 내내 많은 병들에 시달렸지만 정확히 어떤 원인이었는지는 밝혀지지 않음. 후대에 미친 영향 전기와 소설의 출간, 악보 스케치 연구, 유품과 신체 일부의 수집 등이 이루어짐. 한 사람이 이후의 음악에 절대적인 영향을 미친 사례는 베토벤이 유일함.

베토벤 작품 목록

작품번호가 있는 작품들을 중심으로 정리한 베토벤 작품 목록입니다. 작품번호가 없는 작품들 중 책 속에 등장하는 작품들은 별도의 항목으로 기재했습니다. 책에서 언급되었던 작품들은 강조 표시가 되어 있습니다.

교향곡

교향곡 1번 C장조 Op. 21 (1799~1800)

교향곡 2번 D장조 Op. 36 (1801~1802)

교향곡 3번 E♭장조 "영웅(에로이카)" Op. 55 (1803~1804)

교향곡 4번 B♭장조 Op. 60 (1806)

교향곡 5번 c단조 "운명" Op. 67 (1804~1805)

교향곡 6번 F장조 "전원" Op. 68 (1807~1808)

교향곡 7번 A장조 Op. 92 (1811~1812)

교향곡 8번 F장조 Op. 93 (1812)

교향곡 9번 d단조 "합창" Op. 125 (1822~1824)

오페라

오페라 "피델리오" Op. 72 (1814)

오페라 "레오노레" Op. 72a (1804~1805)

오페라 "레오노레" Op. 72b (1806)

협주곡

피아노 협주곡 1번 C장조 Op. 15 (1795, 1800)

피아노 협주곡 2번 B♭장조 Op. 19 (1787~1789, 1798, 1801)

피아노 협주곡 3번 c단조 Op. 37 (1800)

3중 협주곡 C장조 Op. 56 (1803?)

피아노 협주곡 4번 G장조 Op. 58 (1805~1806)

바이올린 협주곡 D장조 Op. 61 (1806)

피아노 협주곡 D장조 Op. 61a (1807)

피아노 협주곡 5번 E♭장조 "황제" Op. 73 (1809~1811)

피아노를 위한 음악 (피아노 협주곡 제외)

피아노 소나타 1번 f단조 Op. 2 No. 1
(1793~1795)

피아노 소나타 2번 A장조 Op. 2 No. 2
(1794~1795)

피아노 소나타 3번 C장조 Op. 2 No. 3
(1794~1795)

네 손을 위한 피아노 소나타 D장조 Op. 6
(1796~1797)

피아노 소나타 4번 E♭장조 "그랜드
소나타" Op. 7 (1796~1797)

피아노 소나타 5번 c단조 Op. 10 No. 1
(1795~1797)

피아노 소나타 6번 F장조 Op. 10 No. 2
(1796~1798)

피아노 소나타 7번 D장조 Op. 10 No. 3
(1797~1798)

**피아노 소나타 8번 c단조 "비창" Op. 13
(1798)**

피아노 소나타 9번 E장조 Op. 14 No. 1
(1798)

피아노 소나타 10번 G장조 Op. 14 No. 2
(1798~1799)

피아노 소나타 11번 B♭장조 Op. 22
(1800)

피아노 소나타 12번 A♭장조 Op. 26
(1800~1801)

피아노 소나타 13번 E♭장조 Op. 27
No. 1 (1800~1801)

**피아노 소나타 14번 c#단조 "월광"
Op. 27 No. 2 (1801)**

피아노 소나타 15번 D장조 "전원" Op. 28
(1801)

피아노 소나타 16번 G장조 Op. 31 No. 1
(1802)

**피아노 소나타 17번 d단조 "템페스트"
Op. 31 No. 2 (1802)**

피아노 소나타 18번 E♭장조 "사냥"
Op. 31 No. 3 (1802)

7개의 바가텔 Op. 33 (1801~1802)

F장조 주제에 의한 6개의 변주 Op. 34
(1802)

"에로이카 변주곡" Op. 35 (1802)

12개의 모든 장조를 거치는 2개의 전주곡
Op. 39 (1789)

3개의 행진곡 Op. 45 (1803)

피아노 소나타 19번 g단조 Op. 49 No. 1
(1797)

피아노 소나타 20번 G장조 Op. 49 No. 2
(1795~1796)

2개의 론도 Op. 51 (1797)

**피아노 소나타 21번 C장조 "발트슈타인"
Op. 53 (1803~1804)**

피아노 소나타 22번 F장조 Op. 54 (1804)

**피아노 소나타 23번 f단조 "열정" Op. 57
(1804~1806)**

D장조 주제에 의한 6개의 변주 Op. 76
(1809)

환상곡 g단조 Op. 77 (1809)

**피아노 소나타 24번 F#장조 "엘리제를
위하여" Op. 78 (1809)**

피아노 소나타 25번 G장조 "뻐꾸기"
Op. 79 (1809)

**피아노 소나타 26번 E♭장조 "고별"
Op. 81a (1809~1810)**

폴로네즈 C장조 Op. 89 (1814)

피아노 소나타 27번 e단조 Op. 90 (1814)

피아노 소나타 28번 A장조 Op. 101
(1815~1816)

**피아노 소나타 29번 B♭장조 "하머클라비
어" Op. 106 (1817~1818)**

피아노 소나타 30번 E장조 Op. 109 (1820)

피아노 소나타 31번 A♭장조 Op. 110 (1821)

**피아노 소나타 32번 c단조 Op. 111
(1821~1822)**

11개의 바가텔 Op. 119 (1820?~1822?)

"디아벨리 변주곡" Op. 120 (1819~1823)

"카카두 변주곡" Op. 121a (1803, 1816)

6개의 바가텔 Op. 126 (1824)

카프리초풍 론도 "잃어버린 동전에 대한
분노" Op. 129 (1795?~1798?)

"대 푸가" Op. 134 (1826)

실내악

**피아노3중주 1번 E♭장조 Op. 1 No. 1
(1795)**

**피아노3중주 2번 G장조 Op. 1 No. 2
(1794~1795)**

**피아노3중주 3번 c단조 Op. 1 No. 3
(1793~1795)**

현악3중주 1번 E♭장조 Op. 3 (1792~1796)

현악5중주 E♭장조 Op. 4 (1795~1796)

첼로 소나타 1번 F장조 Op. 5 No. 1 (1796)

첼로 소나타 2번 g단조 Op. 5 No. 2 (1796)

세레나데 D장조 Op. 8 (1796~1797)

현악3중주 3번 G장조 Op. 9 No. 1
(1797~1798)

현악3중주 4번 D장조 Op. 9 No. 2
(1797~1798)

현악3중주 5번 c단조 Op. 9 No. 3
(1797~1798)

3중주 B♭장조 "유행가" Op. 11
(1797~1798)

바이올린 소나타 1번 D장조 Op. 12 No. 1
(1798)

바이올린 소나타 2번 A장조 Op. 12 No. 2
(1797~1798)

바이올린 소나타 3번 E♭장조 Op. 12 No. 3
(1798)

5중주 E♭장조 Op. 16 (1796)

피아노4중주 E♭장조 Op. 16a (1797)

호른 소나타 F장조 Op. 17 (1800)

현악4중주 1번 F장조 Op. 18 No. 1 (1799)

현악4중주 2번 G장조 Op. 18 No. 2 (1799)

현악4중주 3번 D장조 Op. 18 No. 3
(1798~1799)

현악4중주 4번 c단조 Op. 18 No. 4
(1799~1800)

현악4중주 5번 A장조 Op. 18 No. 5 (1799)

현악4중주 6번 B♭장조 Op. 18 No. 6
(1800)

7중주 E♭장조 Op. 20 (1799~1800)

바이올린 소나타 4번 a단조 Op. 23 (1801)

바이올린 소나타 5번 F장조 "봄" Op. 24
(1801)

세레나데 D장조 Op. 25 (1801)

현악5중주 C장조 Op. 29 (1801)

바이올린 소나타 6번 A장조 Op. 30 No. 1
(1801~1802)

바이올린 소나타 7번 c단조 Op. 30 No. 2
(1801~1802)

바이올린 소나타 8번 G장조 Op. 30 No. 3
(1801~1802)

3중주 E♭장조 Op. 38 (1803)

세레나데 D장조 Op. 41 (1803)

노투르노 D장조 Op. 42 (1796~1797)

E♭장조 주제에 의한 14개의 변주 Op. 44
(1792)

바이올린 소나타 9번 "크로이처" Op. 47
(1803)

**현악4중주 "라주모프스키" 7번 F장조
Op. 59 No. 1 (1806)**

**현악4중주 "라주모프스키" 8번 e단조
Op. 59 No. 2 (1806)**

**현악4중주 "라주모프스키" 9번 C장조
Op. 59 No. 3 (1806)**

피아노3중주 E♭장조 Op. 63 (1806)

첼로 소나타 E♭장조 Op. 64 (1807)

모차르트의 "한 소녀 또는 여인을" F장조
주제에 의한 12개의 변주 Op. 66 (1796)

첼로 소나타 3번 A장조 Op. 69 (1808)

**피아노3중주 5번 D장조 "유령" Op. 70
No. 1 (1808)**

피아노3중주 6번 E♭장조 Op. 70 No. 2
(1808)

6중주 E♭장조 Op. 71 (1796)

현악4중주 10번 E♭장조 "하프" Op. 74
(1809)

6중주 E♭장조 Op. 81b (1795)

3중주 C장조 Op. 87 (1795)

현악4중주 11번 f단조 "엄숙" Op. 95
(1810)

바이올린 소나타 10번 G장조 Op. 96
(1812)

피아노3중주 7번 B♭장조 "대공" Op. 97
(1810~1811)

첼로 소나타 4번 C장조 Op. 102 No. 1
(1815)

첼로 소나타 5번 D장조 Op. 102 No. 2
(1815)

8중주 E♭장조 Op. 103 (1792)

현악5중주 c단조 Op. 104 (1817)

민요 주제에 의한 6개의 변주곡 모음
Op. 105 (1818~1819)

민요 주제에 의한 10개의 변주곡 모음
Op. 107 (1818~1819)

현악4중주 12번 E♭장조 Op. 127 (1825)

현악4중주 13번 B♭장조 Op. 130 (1825)

현악4중주 14번 c#단조 Op. 131 (1826)

현악4중주 15번 a단조 Op. 132 (1825)

"대 푸가" Op. 133 (1825)

현악4중주 16번 F장조 Op. 135 (1826)

푸가 D장조 Op. 137 (1817)

기타

가곡 "희망에게" Op. 32 (1804~1805)

로망스 1번 G장조 Op. 40 (1802)

**발레곡 "프로메테우스의 창조물" Op. 43
(1801)**

가곡 "아델라이데" Op. 46 (1794~1796)

6개의 가곡 Op. 48 (1801~1802)

로망스 2번 F장조 Op. 50 (1798)

8개의 가곡 Op. 52 (1790~1805)

코리올란 서곡 Op. 62 (1807)

콘서트 아리아 "아! 신뢰할 수 없는 자여"
Op. 65 (1796?)

6개의 가곡 Op. 75 (1809)

**환상곡 c단조 "합창 환상곡" Op. 80
(1808)**

4개의 아리에타와 1개의 듀엣 Op. 82
(1809?)

3개의 가곡 Op. 83 (1810)

부수음악 "에그몬트" Op. 84
(1809~1810)

오라토리오 "감람산의 그리스도" Op. 85
(1802~1803)

미사 C장조 Op. 86 (1807)

가곡 "우정의 행복" Op. 88 (1803)

"웰링턴의 승리" Op. 91 (1813)

가곡 "희망에게" Op. 94 (1814)

연가곡 "멀리 있는 연인에게" Op. 98
(1816)

사진 제공

3부

영화 〈불멸의 연인〉에서 청력 상실로 고통스러워하는 베토벤 ©Photo 12

〈피델리오〉 공연 장면 중 일부 ©Robbie Jack

오늘날의 테아터 안 데어 빈 외부 ©Peter M. Mayr

오늘날의 테아터 안 데어 빈 내부 ©Musical Vienna

베토벤 기념비 ©셔터스톡

4부

신시사이저 ©셔터스톡

래칫 ©셔터스톡

요한 네포무크 회힐레, 빈 회의 중 열린 무도회, 1815년경 ©Alamy

영화 〈불멸의 연인〉 ©Alamy

베토벤의 조카 카를의 초상화 ©INTERFOTO / Alamy Stock Photo

카를 륄링, 테플리체에서의 마주침, 1887년 ©ullstein bild Dtl.

뵘, 메모할 수첩을 들고 산책하는 베토벤, 1819~1820년경 ©World History Archive

파리에서 열린 유네스코 60주년 행사 ©Horacio Villalobos – Corbis

빈 국립 오페라 극장의 헤르만 괴링, 1938년 ©SZ Photo / Scherl / Bridgeman Images

영화 〈불멸의 연인〉의 한 장면 ©Ronald Grant Archive

요제프 단하우저, 임종 당시의 베토벤, 19세기 ©The Picture Art Collection

빈 중앙 묘지의 입구 ©셔터스톡

베토벤의 묘역 ©셔터스톡

※ 수록된 사진 중 일부는 노력에도 불구하고 저작권자를 확인하지 못하고 출간했습니다.
　확인되는 대로 적절한 가격을 협의하겠습니다.
※ 저작권을 기재할 필요 없는 도판은 따로 표기하지 않았습니다.